KB151480

디자이너 열전

김상규 지음

현실문화

차례

머리말

영국의 건축사학자인 에이드리언 포티Adrian Forty는 『건축을 말하다Words and Buildings: A Vocabulary of Modern Architecture』에서 건축 분야의 언어 문제를 다룬 바 있다. 그는 건축 예술이 네 종류의 인간으로 구성된다고 보았던 존 이블린John Evelyn의 주장을 끌어오면서 '말의 건축가architectus verborum', 즉 '말을 능숙하게 다룰 줄 알고 다른 사람들을 위하여 건축 작품을 언급하고 해석하는 사람'에 대해서 설명했다.

"언어는 감각적 체험의 정확한 의미와 다양한 감각 영역을 표현하기에는 부적절하다"라는 라즐로 모흘리나기Laszlo Moholy-Nagy의 말을 보태면서 시각예술과 건축에서 언어가 의심받아온 측면도 빼놓지 않았다.

디자인 분야로 한정한다면 포티가 고민하는 부분이 조금은 사치스러워 보인다. 지나칠 만큼 많은 말이 창작자 자신과 저널리스트들의 입과 손에서 나오는 시각예술이나 건축, 패션 분야와는 대조적으로, 디자인 분야에서는 말이 더 많아도 될 것 같다. 언제부터인가 디자인에 대한 말이 무성해진 것 같지만 정치적 의도가 깔린 홍보성 멘트를 걷어내고 나면, 오히려 말이 없어서 탈이라고 해야 옳을 것이다.

그래도 디자이너에 대한 정보는 충분하지 않을까 생각했다. 스타 디자이너들은 이미 여성 잡지에서 심심찮게 소개되었

고 여러 블로그에서 부지런히 디자이너에 대한 소식을 퍼나르고 있는 것도 사실이다. 그래서 온라인 매체에 실을 디자인 이야기를 디자이너들에 대한 이야기로 좁혀보려고 했는데 막상 자세히 찾아보니 쓸 만한 내용을 찾기가 쉽지 않았다. 유명도가 더 낮은 디자이너들은 말할 것도 없었다.

디자이너에 대해서 모두가 잘 알 필요는 없다. 그러나 디자이너의 존재감 없이 결과물만 기억된다면 디자인 분야에서 일하는 사람으로서는 안타까운 일이 아닐 수 없다. 디자인 분야와 무관한 이들이라도 모처럼 관심을 갖게 된 디자이너가 있을 경우에 아쉽기는 마찬가지일 것이다. 조금 거창하게 말해서, 디자이너에게 관심을 갖는 것은 디자이너를 번지르르한 껍데기를 씌우는 싸구려 창작가로 본다거나, 디자인을 쇼핑의 결정적인 선택 요소나 시각적 쾌감을 위한 것으로 생각하는 차원에서 벗어나는 것이므로 디자이너뿐 아니라 디자인을 즐기는 이들 모두에게 의미 있는 일이라고 할 수 있다.

이 책은 그러한 기대를 담아 네이버 캐스트에 연재했던 글을 묶어낸 것이다. 〈디자이너 열전〉이라는 꼭지로 몇 명의 필자가 돌아가면서 자신이 관심을 갖고 있고 알려지기를 바라는 디자이너들을 소개했다. 기본적인 원칙은 언론에 자주 등장했던 스타 디자이너들보다는 소신 있게 자신의 작업을 이어가는 이들을 알리는 것이었다. 그러면서도 대중적으로 한두 가지 디자인 결과물이 알려진 디자이너들로 좁혔다. 포털사이트에 연재되는 만큼 디자이너에 관심을 갖게 되는 최소한의 연결고리는 있어야 할 것 같았기 때문이다.

결과적으로 보면, 모든 원고가 이러한 부분을 골고루 충족시켰다고 하기는 어렵다. 신진디자이너도 있고 원로디자이너, 심지어 생을 마감한 디자이너도 포함되었고 분야도 제각각이기 때문이다. 필자들이 조금씩 다른 결로 특정한 디자이너들을 소개했으니 고르지 못한 것이 당연한지도 모르겠다. 그래도 기획자 입장에서는 그런 관점을 보는 것 자체가 흥미로운 일이었다. 다만, 한 가지 아쉬운 점은 한국의 디자이너를 다루지 못했다는 것이다. 초기에 논의는 있었지만 한국의 디자이너들을 별도의 코너로 만들어 다음 기회에 다루자는 의견이 많았다. 이른바 '국민' 디자이너를 만들려는 것은 아니지만 방송에 간간이 소개되는 한두 사람밖에는 기억하지 못하는 현실이 안타까웠기 때문에 제대로 판을 만들어 보려했던 것이었다. 어쨌든 한국의 디자이너들을 소개하는 것은 언젠가는 마쳐야 할 숙제로 남겨두었다.

　또 한 가지 밝혀둘 것은 글의 깊이로 따져 볼 때 포티가 말하는 '언어'의 수준까지는 이르지 못했다는 점이다. 어떤 담론을 보여주는 것도 아니고 한 개인을 속속들이 알려주는 것은 더욱더 아니다. 불특정 다수의 독자를 대상으로 하므로 필자들이 수위 조절을 해야 했던 것이 사실이다. 그럼에도, 단편적인 이미지로만 알고 있던 사실들이 디자이너와 그들의 고민이 성숙해가면서 빚어낸 제법 큰 이야기로 꿰어지기를 기대했다. 어떤 이들은 디자이너가 독자적인 결정을 내리기 어려운 구조를 이유로 디자이너 개인의 의지가 유명무실하지 않느냐고 의문을 제기하기도 한다. 그렇지만 그런 구조, 특히 자본주의 체계에서 의식적인 행동을 포기하지 않고 시민의 관심사를 가시

적으로 드러내고 소통을 유도하려는 이들이 있으니 때로는 지혜롭고 유연한 자세로, 때로는 저항적인 태도로 고군분투하는 모습들을 소개하는 것이 '말의 디자이너'의 의무라면 의무일 것이다.

엄밀히 말해서 이 책은 지난해 여름에 네이버 캐스트 업무를 맡던 박세라 씨가 신문로에 있던 디자인문화재단Korea Design Foundation을 찾아왔을 때 시작되었다. 당시 네이버 캐스트의 새로운 콘텐츠로 디자인 섹션을 추가한다는 계획을 알게 되었고, 재단 입장에서는 교양으로서의 디자인 지식 공유, 디자인 콘텐츠 서비스, 그리고 필자 발굴이라는 측면에서 의미 있다고 생각하면서 디자이너 목록 제안, 필자 섭외 등의 기획과 관리를 맡았다.

대중적 접속 기회를 제공해준 네이버의 관련 기획자, 편집자들께 이 자리를 빌려 감사의 말을 전하고자 한다. 그리고 온라인에서 공유된 글임에도 흔쾌히 책으로 엮어주신 현실문화연구의 김수기 대표, 이미지 저작권 확인 등 번거로운 과정을 감당해준 필자들, 자료를 제공해준 기관과 디자이너들께 고마움을 전한다. 끝으로, 글이 올라갈 때마다 '1빠'의 외마디 탄성부터 솔직발랄하면서도 때론 까칠한 지적에 이르기까지 이름 모를 수많은 댓글 친구들이 보여준 관심과 애정에 대한 감사도 빼놓을 수 없다.

김상규

1
나오토 후카사와
Naoto Fukasawa

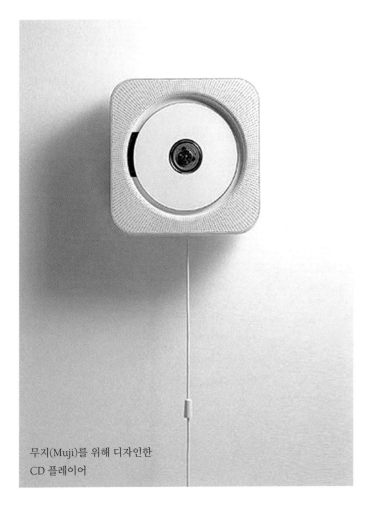

무지(Muji)를 위해 디자인한
CD 플레이어

벽에 환풍기처럼 생긴 물건이 걸려 있다면 사람들은 어떤 반응을 보일까. 열에 아홉은 달랑달랑 매달린 줄을 잡아당길 것이다. 그러면 환풍기가 그렇듯이 중심축이 회전하게 된다. 다른 점은 이때 공기가 빠져나가는 것이 아니고 음악이 흘러나온다는 사실이다. 습기와 냄새를 빼내느라 먼지와 기름때로 범벅이 된 이미지로 익숙한 환풍기가 CD 플레이어로 변용되리라고는 상상하기 어려웠을 것이다. 하지만 기계를 작동시키고 멈추기 위해서 그저 줄을 당기기만 하면 되는 환풍기 방식은 너무나 간결해서 매력적이다. 이름난 벽걸이 오디오들은 광택이 도는 검은색이나 은색의 외관으로 세련됨을 한껏 내세우곤 한다. 미니미 같은 리모컨만 그것을 움직일 수 있을 뿐, 가전제품이라

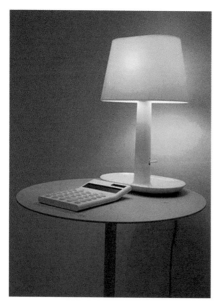

플러스마이너스제로를
위해 디자인한 ‹접시형
스탠드light with a dish›

면 갖고 있을 법한 익숙한 버튼마저 찾기 어렵다. 그러니 나오토 후카사와가 환풍기의 인터페이스를 적용해서 디자인한 CD 플레이어는 어쩌면 이런 오디오의 전형을 깨는 것이다.

무덤덤하리만치 소박하다

세이코 엡손의 R&D 팀에서 근무했고 1990년대의 대표적인 제품 디자인 회사의 일본스튜디오인 '아이디오 도쿄IDEO Tokyo'의 책임자였던 나오토 후카사와. 그의 본격적인 활동은 아이디오 도쿄를 떠나면서 시작되었다. 2003년 '나오토 후카사와 디자인'을 설립하고 세계적인 가구, 조명, 문구, 가전회사의 디자인을 맡았다. 2008년부터는 삼성전자 프로젝트를 진행해 얼마 전 넷북을 선보이기도 했다. 다른 스타급 제품 디자이너들이 그렇듯, 후카사와도 자신만의 특성을 보여주지만 그렇다고 필립 스탁이나 카림 라시드의 제품들처럼 스타일리시하지만은 않다. 스타일로 보자면 무덤덤하리만치 소박한 점이 오히려 그의 특성이라고 할까. 그가 일본 브랜드인 무지Muji의 제품 아이덴티티에 큰 영향을 끼친 사람이라고 하면 조금 더 이해하기 쉬울 것이다.

나오토 후카사와의 디자인에는 원재료의 색과 질감을 그대로 살리고 아무런 패턴도 없는 상품이 주는 간결한 느낌이 담겨 있다. 미니멀리즘이라고 단정하기는 어렵다. 결과물의 조형적 특성은 그렇게 보이지만, 그가 주장하는 출발점은 다르다. 사람들의 행동 특성에서 디자인의 방향을 얻어오기 때문이다. 어떤 디자이너든 또는 기업이든 사람들이 그 물건을 찾는 이유와 사용 패턴을 조사하기 마련이지만, 나오토 후카

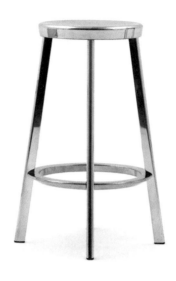

마지스Magis를 위해 디자인한
‹데자부deja-vu› 스툴

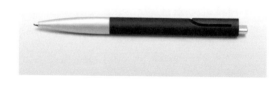

라미Lamy를 위해 디자인한
‹라미 노토Lamy noto› 볼펜

사와는 흔히 놓치기 쉬운 아주 사소한 것에까지 시각을 놓지 않는다는 점이 다르다. 그가 플러스마이너스제로(±0, 후카사와가 제안해서 만든 브랜드이기도 하다)를 위해 디자인한 스탠드에서도 그 점을 쉽게 발견할 수 있다. 퇴근 후 침대 곁에 있는 전등 아래에 열쇠뭉치, 시계, 휴대전화를 줄줄이 늘어놓는 사람들의 습관을 반영하여 조명 받침을 오목한 그릇처럼 바꾼 것이 전부다.

본 것 같으나 새로운deja-vu but new

이는 미국의 디자인 컨설팅업체 아이디오 도쿄에 재직할 당시 개념적인 작업으로 발표했던 ‹Without Thought› 시리즈에 처음으로 적용한 바 있다. 그런 점에서 나오토 후카사와가 만들어낸 제품들이 디자이너 입장에서 보면 획기적인 것은 아니더라도 보통사람들이 쉽게 이해하고 구입해서 쓸 물건인 것은 분명하다. 다른 유명 디자이너들의 제품처럼 무지막지하게 비싸진 않아도, 마우스를 드래그해서 선뜻 쇼핑카드에 담을 만큼 싼값은 아니지만 말이다(그가 디자인한 ‹데자부deja-vu› 의자는 100만 원이 넘는다. 국내에서 2만 원에 판매하고 있는 ‹라미 노토Lamy noto› 볼펜처럼 현실성이 있는 것도 있지만). 그가 디자인한 것들은 ‘작품’처럼 튀어 보이지는 않는다. 핑크색 재킷을 입고 다니는 카림 라시드와 달리 점퍼와 운동화 차림의 친근한 더벅머리 아저씨 같은 그의 이미지가 그렇듯 말이다.

하지만 그는 그 나름의 ‘포스’로 자신의 결과물들을 ‘머스트해브Must-Have’ 아이템의 반열에 올려놓고 있다. 또 2008년 밀라노와 쾰른에서 선보인 ‘비트라 디자인 컬렉션’을 보면 미술

관에서 선보일 '작품'을 만들어내는 것도 마다하진 않는 것 같다. 의자에 대한 그의 해석을 보여주는 이 연작을 보면 흔히 사람들이 엉덩이를 걸치는 다양한 재료—짚더미, 돌계단, 여행용 가방, 탱탱볼—의, 의자는 아니지만 사람들이 의자처럼 쓰는 것들을 의자로 만들어주었다. 편한 의자나 세련된 의자를 보여주기보다는 '앉는' 행위와 습관을 생각하게 하는 작업이다.

나오토 후카사와가 디자인한 것들은 그것이 제품이든 작품이든 마치 예전부터 있었던 것처럼 그 존재감이 특별하지 않게 느껴지기도 한다. 하지만 자세히 보면 그 안에 새로움과 통찰력이 있음을 발견하게 된다. 나오토 후카사와의 디자인이 사랑

받는 것은 자극적인 스타일에 지친 사람들에게 이런 점들이 더 큰 매력으로 다가오기 때문일 것이다.

글: 김상규

2008년 밀라노 트리엔날레의 비트라
전시를 위해 디자인한 의자 시리즈

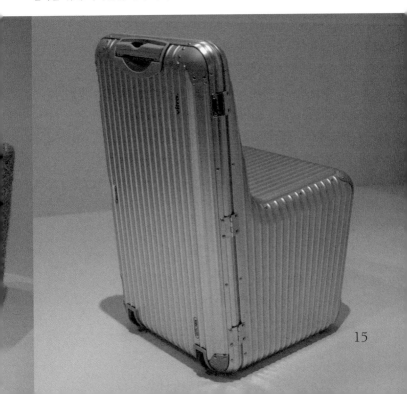

2: 데마케르스반
DEMAKERSVAN

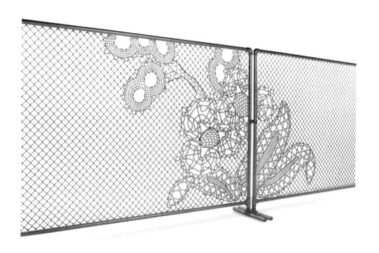

다양한 장식 패턴을 적용한
‹레이스 울타리Lace Fence›

요즘 디자인계에서 가장 주목받는 나라를 묻는다면 네덜란드를 먼저 꼽게 된다. 디자인 전문가들 사이에서는 벌써 네덜란드 디자인이 지겹다는 반응도 있지만, 렘 콜하스 같은 건축가들을 필두로 해서 제품디자인과 타이포그래피 분야에서도 두각을 나타내는 '더치Dutch'가 여러 명 있다.

아인트호벤 리그

제품디자인의 경우만 하더라도 지속적으로 새로운 인물들이 등장해서 네덜란드 디자인의 저력을 과시하고 있는 것을 보면 이 열기가 쉽사리 식지 않을 전망이다. 아무래도 그 진원지로 아인트호벤 디자인아카데미Design Academy Eindhoven를 빼놓을 수 없겠다. 아인트호벤은 축구팬들에게 박지성의 첫 유럽 입성지로 더 잘 알려진 도시이기도 한데 이 글에서 소개할 디자인 스튜디오 데마케르스반의 멤버들도 모두 이곳의 디자인아카데미 출신이다.

스튜디오 이름은 잘 모른다고 해도 그들의 초창기 프로젝트인 ‹레이스 울타리Lace Fence›를 보면 그리 낯설지 않을 것이다. 대학을 갓 졸업한 이들의 열정이 만들어낸 대표적인 프로젝트이자 사업인 ‹레이스 울타리›는 격자무늬의 단조로운 일반 철망과 달리 대단히 아름다운 장식을 갖추고 있다. 철망으로 만든 울타리가 사람들 보기에 좋으라고 있는 것은 아니지만 따지고 보면 교도소가 아닌 일상공간에서 굳이 흉물스럽게 공간을 단절시킬 필요는 없을 것이다. ‹레이스 울타리›는 철선을 레이스처럼 엮어야 하는데 유럽 내에서는 작업자들이 꺼렸기 때문에 결국 데마케르스반이 직접 인도의 작은 공장을 찾아

서 생산을 시작해야 했다. 공장이라고 해봐야 간단한 수공구와 인력으로 운영하는 가내수공업 규모이지만 손재주 좋고 성실한 인도인들과 지금껏 잘 진행해오고 있다고 한다. 똑같은 무늬를 대량생산 해내는 제품이 아니라서, 주문처의 요청에 따라 스튜디오에서 패턴을 새롭게 만들면 인도 공장에서 이것을 실제 크기에 맞게 확대하고 짜낸 울타리 한 세트가 완성된다.

변형의 기술

〈신데렐라Cinderella〉는 이에 필적할 또 다른 유명 프로젝트다. 언뜻 보면 나무를 깎아서 만든 전통적인 가구처럼 보인다. 하지만 일정한 간격으로 조금씩 다른 색의 판재가 켜켜이 있는 것에서 이내 그것이 정밀한 기계 가공 과정을 거쳐 제작되었음을 알 수 있다. 왜 하필 옛 가구의 형태를 따온 것일까? 로테르담 선착장에 있는 그들의 스튜디오를 방문했을 때 테이블에 놓여 있던 18~19세기 가구 제작자들에 대한 책을 보면서 이들의 관심을 알 수 있었다. 〈레이스 울타리〉에서 알 수 있듯이 이들은 전통적인 형식에 많은 관심을 기울여온 것이다. 늘 새로운 유행에 관심을 쏟을 것 같은 젊은 디자이너들의 외모와는 전혀 판판이다. 위의 두 가지 결과물만 보더라도 이들은 사람들에게 익숙한 전통의 형식을 차용하면서 새로운 테크놀로지로 제작하는 절충적인 방식을 잘 사용하는 팀임을 알 수 있다.

　이런 점은 아인트호벤 디자인아카데미 출신들에게서 공통적으로 찾을 수 있는 접근방법 중 하나인데 한국 디자이너들에게도 시사하는 바가 크다. 새로운 것을 디자인해야 한다는 스트레스에 시달린다면 영화 〈트랜스포머〉의 반전을 떠올리면

서 익숙한 것의 변형을 생각해보는 것도 좋을 것 같다. 〈로스트 앤 파운드 스툴Lost & Found Stool〉은 이 '변형'의 다른 방식을 알려준다. 이 스툴은 네덜란드의 가죽산업에서 출발했는데 두툼한 가죽을 꿰매는 기술을 가구에 접목시켰다. 등받이 없는 일반 목재 스툴보다 별로 나을 것 없어 보이지만, 시대가 바뀌면서 새로운 테크놀로지에 의해 위축될 수 있는 작은 기술이 놀라운 가능성을 갖고 있음을 제시한다는 점에서 의미를 찾을 수 있다.

바람을 타는 디자인

자작나무 합판 57장을 적층하여
제작한 테이블 〈신데렐라Cinderella〉

고밀도 폴리우레탄과
가죽으로 제작한
〈로스트 앤 파운드 스툴
Lost & Found Stool〉.
뉴욕현대미술관 컬렉션으로
소장되었다.

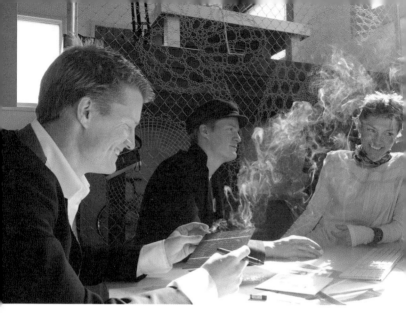

데마케르스반의 공동 설립자 3인방
Jeroen Verhoeven, Joep Verhoeven,
Judith de Graauw

데마케르스반 사이트
www.demakersvan.com

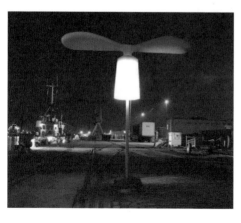

네덜란드의 풍차를
연상시키는 ‹바람개비
가로등Light Wind›

지역의 공공디자인 사업과 연결해서 볼만한 것도 있다. 데마케르스반의 다른 작업들과는 사뭇 달라 보이는 ‹바람개비 가로등Light Wind›은 미키마우스를 연상시키는 귀여운 형태의 바람개비가 돌아가면서 전력을 충전하고 밤에 불이 켜지는 방식으로 작동한다(네덜란드의 아이콘인 거대한 풍차의 미니어처 버전이라고나 할까). 녹색기술을 강조하다 보면 자칫 무뚝뚝한 시설물이 될 수도 있는데 이 디자인은 친근한 느낌을 전해주어서 요즘 한창 뜨는 신재생에너지의 한 모델로 눈여겨볼 만하다.

이와 같이 이미 과거에 등장한 바 있거나 익히 알려져 있는 형식에 착안한 데마케르스반의 방식이 디자이너들의 창조에 대한 부담감을 덜어준다고 생각할 수도 있다. 그러나 여기에는 가능성을 발견하는 리서치 과정과 가치를 알아보는 안목, 그것을 현실화시키는 노력이 요구된다. 실제로 데마케르스반은 작품을 제작할 곳을 찾고 주문을 받고, 의견을 조율하고 판매하고 관리하는 모든 과정에 많은 노력과 시간을 할애하고 있다. 그러면서도 자동차 철판 프레스 기술을 일상용품에 적용할 순 없을지 고민하는 모습에서, 아직 젊은 그들이 앞으로 만들어낼 디자인과 가능성에 더 큰 기대를 갖게 된다.

글: 김상규

3: 로스 러브그로브
Ross Lovegrove

디자인에서 사람들의 눈을 한 번에 사로잡는 것보다 더 좋은 것은 없을 것이다. 그래서 디자인은 얌전한 모습보다는 눈을 번쩍 뜨이게 하는 자극적인 모습을 취하기 쉽다. 그러나 이와 전혀 다른 방식으로, 그것도 아주 매력적으로 어필하는 디자인들이 있다. 영국의 디자이너 로스 러브그로브의 디자인이 그렇다. 어디서도 각을 찾아볼 수 없는 그의 디자인은 보는 사람들의 눈 안으로 마치 미끄러지듯 들어온다. 유기적인 곡면 형태를 다루는 솜씨가 워낙 독보적인 까닭에 '캡틴 오르가닉Captain Organic'이라는 애칭도 붙었다. 아닌 게 아니라 로스 러브그로브의 작품들을 보면 3차원으로 흐르는 곡면들이 아름다운 선과 조화를 이뤄 살아 움직이는 듯 덩어리를 형성하는 것을 알 수 있다. 그의 작품들은 전체적으로 워낙 부드럽게 흐르는 형태이기 때문에 다소 쉬워 보이기도 한다. 하지만 하나의 형태에 이렇게 수많은 흐름을 무리 없이, 그리고 아름답게 조율한다는 것은 어려운 일이다.

자연의 유기적 형태를 닮은 디자인

그의 디자인은 어느 방향, 어느 부분을 보더라도 매우 아름다운 비례를 가지고 있다. 또 우아하게 흐르는 곡선의 아름다움이 일관성 있게 유지된다. 어느 한 쪽 방향만을 생각했다면 이런 완성도를 이룰 수는 없었을 것이다. 디자인을 시작할 때 이

부드러운 곡선의 아름다움이
두드러지는 〈BD Love〉

비트라사를 위한 샤워기 꼭지

미 수만 가지의 시점과, 수만 가지 부분의 어울림을 입체적으로 생각하지 않았다면 불가능한 디자인이다. 유기적인 형태는 어느 한 부분, 어느 한 방향만 어색해도 전체의 구성이 나락으로 떨어져 버리기 때문이다. 대신 전체적으로 완벽한 흐름을 구성했을 때는 대단한 미적 효과를 얻을 수 있는데, 러브그로브의 디자인들이 바로 그런 경지에 이른 아름다움을 보여주고 있는 것이다. 이런 디자인들은 기하학적인 형태의 디자인과 비교해 외적인 형태 혹은 완성도만 다른 것이 아니라 디자인을 풀어나가는 시작점부터 다르다는 사실을 눈여겨보자. 다시 말

하면 디자인이 목적하는 바도 다르다는 것이다.

기하학적인 형태들이 대체로 인간의 이성에서 나온다면, 유기적인 형태들은 자연에서 나온다. 그래서 기하학적인 디자인들이 딱딱하고 건조해 보이는 것과는 달리 유기적인 형태의 디자인들은 아무리 생소한 형태라도 낯설거나 위압적으로 보이지 않는다. 처음 보는 형태이지만 그것은 이미 산이나 강이나 나무의 형상으로부터 경험했던 인상이기 때문이다. 그래서 로스 러브그로브의 디자인들을 보면 마치 산의 아름다운 곡선처럼 마음씨 좋아 보이는 둥글둥글한 형태들이 우리들의 눈을 자극하기보다는 포근하게 감싸고 들어온다.

하나의 디자인이 무언가를 처음 접했을 때 느껴지는 새로움과 익숙한 것에서 느껴지는 편안함을 동시에 줄 수 있다는 것은 대단한 일이다. 자신의 디자인을 자연과 융합시킬 줄 아는 디자이너의 현명함이 없었다면 생각하기도 어려운 결과라 할 수 있다. 그래서 로스 러브그로브 디자인의 본질은 유기적일 뿐 아니라 자연의 속성에 닿아 있다. 그 부드럽고 우아한 곡면들이 마치 혈관을 타고 흐르는 피처럼, 디자인의 표면을 흐르면서 생기를 불어넣고 있는 것이다.

자연을 향한 불규칙의 미학

실제로 로스 러브그로브는 디자인을 할 때 항상 자연을 모티프로 하고 있으며, 재료나 가공방법을 선택할 때도 자연에 해가 되지 않기 위해 상당히 많은 연구를 하고 있다고 한다. 그의 이런 자연주의적 경향은 유려한 곡면에서만 찾아볼 수 있는 것은 아니다. 부드러운 곡면은 어쩌면 표피일 뿐, 그 아래에는 수학

적으로 산출할 수 없는 매우 불규칙한 질서가 자리 잡고 있다. 로스 러브그로브의 디자인에서 느껴지는 인상적인 것 중의 하나가 바로 이 불규칙함이다.

의자 등판에 구멍을 낼 때, 옛날 같았으면, 같은 크기의 구멍을 일정한 간격으로 오와 열을 맞춰 배치했을 것이다. 하지만 로스 러브그로브는 좌우대칭의 의자에 마치 자갈처럼 생긴 모양의 구멍을 완전히 불규칙하게 뚫어 놓았다. 이것은 자연재료를 어떻게 해서든 수학적인 질서로 정렬하려 했던 서양 문화의 패턴과는 완전히 다른 것이며, 그가 생각하고 있는 자연이 얼마나 인간의 이성으로부터 떨어져 있는지를 잘 보여준다. 이런 불규칙함으로 인해 그의 디자인에는 유려한 조형적 아름다움뿐 아니라 기운생동하는 생명감이 넘친다. 그렇다고 해서 그가 자연을 그리며 숲 속에 은둔해 작업하는 타입은 아니다. 애플사의 매킨토시 디자인으로 유명한 프로그 디자인Frog Design에서의 경력을 비롯해서 놀 인터내셔널Knoll International의 고문, 삼성 리움박물관을 설계한 건축가 장 누벨과 거장 필립 스탁과 함께 일했던 경험, 그리고 루이뷔통, 에르메스, 듀퐁 같은 브랜드에서 디자인 고문을 지낸 이력 등 그의 행보는 세계 디자인의 중심을 벗어난 적이 없다. 그래서 이토록 화려한 상업 디자이너로서의 경력을 가진 그의 바탕에 환경과 자연에 대한 끊임없는 통찰이 깔려 있다는 사실은 우리에게 더 많은 것을 생각하게 한다.

따뜻하면서도 부드러운 그의 디자인을 보고 있으면 그 안에 녹아 있는 수많은 자연이 다정하게 말을 걸어오는 듯한 느낌을 받게 된다. 그 안에는 돌과 나무, 산과 바다, 강이 있다.

26

'캡틴 오르가닉'은 이렇게 디자인을 통해, 번잡하고 오염된 세상 한가운데에 자연의 생명력을 듬뿍 심어놓고 있다.

글: 최경원

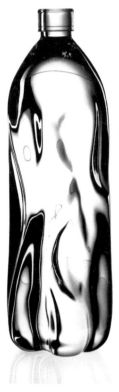

〈티난트 생수병Ty Nant〉

4.
하이메 아욘
Jaime Hayon

기능이나 현실적인 문제들을 외면하는 디자인은 가능한 것일까? 디자이너라면 적어도 눈앞에 직면한 여러 가지 문제들을 정밀하게 살피고 해결하는 것이 의무일 것이다. 하지만 세상에는 그런 의무감을 가볍게 벗어던진 디자이너들도 많다. 첫손가락에 꼽힐 만한 디자이너가 바로 하이메 아욘이다. 그가 디자인한 〈모노컬러Vases Monocolor〉 화병들을 보면 이게 화병인지 그냥 장난으로 만든 물건인지 구별하기 어렵다. 화병으로서

도저히 화병이라고 볼 수 없는
〈모노컬러Vases Monocolor〉
화병 시리즈

의 기능적 배려는 거의 보이지 않고, 디자이너의 산만한(?) 개성이 강하게 표현되어 있기 때문이다. 그의 디자인 중에는 이처럼 용도를 짐작하기 어려운 것들이 많다. 몇 년 전만 해도 아마 디자인 취급을 받지 못하고 많은 비판에 직면했을 것이다. 하지만 격세지감이라. 이제는 그런 디자인들도 당당하게 디자인의 명부에 이름을 올리고 있다. 게다가 하이메 아욘이 누구인가. 이미 세계적으로 인정받는 차세대 디자이너 아닌가. 그만큼 디자인계도, 디자인에 대한 인식도 많이 변했다. 아직까지 세계적인 디자이너 한 명 배출하지 못한 한국의 상황에서는 이런 '괴상한' 디자이너를 이해하는 것이 다소 버거운 일일 수 있다. 도대체 이런 디자이너들은 어떻게 이해하고, 어떤 기준으로 판단해야 좋을까?

디자인에 의외성을 더하다

하이메 아욘은 기괴하고 위대한 건축가 가우디를 배출한 스페인에서 태어났다. 1996년에 마드리드에 있는 디자인학교 Instituto Europe di Design를 졸업하고, 1997년 프랑스 파리의 국립고등장식미술학교E.N.S.A.D.를 졸업했다. 의류 브랜드 베네통에서 근무하던 2000년 자신의 스튜디오를 설립하고 2003년부터 욕실용품이나 조명 등 기타 생활용품들을 선보이면서 큰 화제를 일으켰다.

도자기로 만든 세면대와 거울 ‹싱크sink›는 독특하면서도 전통적인 그의 디자인 세계를 잘 보여주는 작품이다. 과다한 장식 없이 간결하면서도 다리의 곡선이나 모서리에 모던함과 우아함, 세련미가 넘치는 디자인. 하지만 이 디자인의 '하이

메 아욘다움'은 마치 변기나 세면기를 만들 듯 '자기'라는 소재를 도입한 데에 있다. 이런 의외성은 단순하게 생긴 이 디자인에 엄청난 기운을 불어넣고 있다. 전체적으로 흐르는 고전적인 분위기도 놓칠 수 없는 부분이다. 혁신적이면서도 간결하고 모던한 형상만으로도 대단히 아름답지만 하이메 아욘은 여기에 전통미까지 부여했다. 아마 이와 같은 전통성의 결합이 없었다면 하이메 아욘의 디자인은 그저 희한하게 생긴 디자인에서 그쳤을 것이다. 전통과 혁신을 고루 갖춘 그의 디자인 포스가 드러난 또 다른 작품은 ‹폴트로나Poltrona with cover›이지 않을까 싶다.

도자기로 만든 세면대와 거울
‹싱크sink›

현대적이면서도 전통적인
〈폴트로나Poltrona with cover〉

미니멀한 수납가구에 스페인적
감수성을 잘 표현한
〈멀티레그 캐비닛Multileg Cabinet〉

폴리에틸렌으로 만들어진 〈폴트로나〉는 대단히 현대적인 인상의 작품이다. 그러면서도 의자의 우아하고 과장된 형상에서 매우 고전적인 느낌이 묻어난다. 특히 가죽으로 마감된 의자의 안쪽은 스페인 귀족들의 집에 이런 의자가 있었을 것 같은 상상력을 불러일으킨다. 이 의자는 하이메 아욘의 대표작으로 향후 그의 디자인이 어떤 방향으로 펼쳐질지에 대한 암시와 같았다. 이 의자 이후로 그는 특유의 전통적이면서도 현대적인, 그래서 시대를 알 수 없는 초현실적인 디자인 세계를 보여준다. 같은 해에 발표한 수납장 〈멀티레그 캐비닛Multileg Cabinet〉은 직선적이면서도 장식적인 형태로 초현실적인 인상을 표현하고 있다. 윗부분만 보면 흔히 볼 수 있는 단순한 모양의 가구 같지만 다리 부분을 보면 상식을 뛰어넘는 다양한 모양이 기다리고 있다. 각각의 다리들은 기하학적이긴 하지만 스페인 건축의 고전적 이미지와도 닿아 있다. 그러면서도 마치 외계인들이 교신할 때 쓰는 기계 같은 초현실적인 이미지도 풍긴다. 최근 그의 디자인에서는 이런 초현실적인 인상이 점점 강조되고 있는 듯한 느낌이다.

2007년 밀라노 박람회에서 하이메 아욘은 비사자Bisazza라는 타일 브랜드의 전시장 디자인을 선보였는데, 가운데에는 어마어마한 크기의 피노키오를 놓고 그 주변에 자신의 작품을 체스판의 말처럼 배치하여 세계적인 관심을 끌어모았다. 디자인인가, 예술인가의 논란은 뒤로하고서라도 이런 초현실적인 이미지가 던져주는 놀라움과 판타지는 그의 세계적인 명성에 고개를 끄덕이게 한다.

이상한 나라의 하이메 아욘

단지 예쁘거나 기능적인 디자인이 아니라 탁월한 아이디어, 끝까지 놓치지 않는 고전적인 분위기, 그리고 유머감각을 겸비한 그의 디자인은 그동안 디자인계에서 부족했던 꿈을 수혈해주기에 모자람이 없다. 디자인이 꼭 기능적이어야만 할까? 디자인이 꼭 상업적이어야만 할까? 하이메 아욘의 디자인은 이런 근본적인 문제에 정면으로 대응하면서 그동안 건조한 현실 속에 부대끼면서 꿈을 꾸지 못했던 우리에게 풍요로운 꿈을 꾸게 한다. 이 이상한 나라의 디자이너에게 '세계적인 디자이너'라는 타이틀이 아깝지 않은 것은 그 때문이다.

글: 최경원

타일 브랜드 비사자의 전시장 〈픽셀 발렛Pixel Ballet〉

5: 스타니슬라프 카츠
Stanislav Katz

정확한 쓰임새, 저렴한 생산비, 사람들의 지갑을 열게 할 수 있는 형태의 매력 등 디자인이 감당해야 하는 것은 철저한 현실이다. 예술이 작가의 자유로운 생각과 영감을 표현하는 일이라는 점을 생각한다면, 그런 면에서 디자인은 예술과 거리가 있는 것처럼 보인다. 디자이너가 순수 예술가들처럼 거리낌 없이 자기 하고 싶은 것을 하기란 참 어렵다. 디자이너들의 마음 한 구석엔 안 팔리면 어쩌나, 사람들이 보지 않으면 어쩌나 같은 고민이 늘 버티고 있기 때문이다. 하지만 스타니슬라프 카츠 같은 디자이너는 아무런 거리낌 없이 예술의 세계로 성큼성큼 나아가 버린다.

이러면 어때?

⟨콘솔 책장Console Bookshelves⟩은 책으로 빽빽하게 채워진 엄숙하고도 숭고한 책장 사이에 편안하게 앉거나 누울 수 있는 자리가 마련되어 있다. 기능성이나 마케팅에 대한 걱정 같은 것은 찾아볼 수 없다. 대신 1년에 책 한 권 안 읽는 사람이라도 여기에 누우면 저절로 책을 읽고 싶어질 것 같다. 편안한 콘솔로 해석된 책장은 책에 대한 무거운 의무감(?), 부담감 등을 가볍게 덜어내고 책을 한결 친근하게 대하게 한다. 이 위에 누워 있을 사람의 몸을 편안하게 따라가고 있는 듯이 보이는 콘솔의 우아한 곡면도 꽤나 유혹적이다. 딱딱한 가구여도 여기에 누

책상 사이에 사람이 누워 있는 듯한
〈콘솔 책장Console Bookshelves〉

여러 개의 항아리들이 모여
수납장들을 이루고 있다.
〈4개의 꽃병 수납장4 Vase
Cabinet〉

워 편안하게 책을 보다가 단잠을 잘 수 있을 것만 같고, 한 번씩 앉아 보거나 누워 보지 않고서는 그냥 지나칠 수 없어 보인다. 이 정도로 보는 사람의 눈과 마음을 어루만질 수 있다면 디자인이 예술을 좀 기웃거렸다고 해서 크게 나쁜 소리를 듣지는 않을 것이다.

한편 큰 도자기 몇 개가 세워져 있는 것 같은 이 디자인은 도대체 무엇일까? 둥글둥글한 모양새가 로마시대에 썼던 장식용 항아리를 연상시켜 마치 진열장이 아니라 박물관에 있어야 할 것 같은 이 작품의 이름은 ‹4개의 꽃병 수납장4 Vase Cabinet›이다. 정면에서는 수납장이 잘 보이지 않지만 조금만 위에서 내려다보면 이 디자인에 담긴 비밀이 드러난다. 항아리 모양들이 모여서 서랍장을 이루고 있는 것이다. 서랍장의 실용성에 대한 의무를 다하고 있다고 볼 수는 없지만, 고전적 이미지에 대한 디자이너의 새로운 해석이 무릎을 치게 한다. 아울러 현대 디자인에 고전을 담아내려는 디자이너의 깊이 있는 교양도 눈에 띈다.

여기까지만 보면 스타니슬라프 카츠는 서유럽 한복판에서 활동하는 다크호스가 아닌가 싶다. 하지만 그는 라트비아공화국 출신으로, 수도 리가에서 자신의 이름을 딴 ‘카츠’라는 디자인회사를 운영하고 있다. 디자인의 변방이라고 할 수 있는 곳에서 이런 수준의 디자인을 내놓는다는 것이 아주 인상적이다. 그는 오늘날 사회가 가하는 모든 종류의 압박과 사고방식의 정형화에 대해 고민하며, 그것을 기발한 물체와 인테리어들로 극복한다고 말한다. 자신이 만든 회사의 목표 역시 창조적이고 흥미로운 아이디어들을 매력적인 물체들을 통해 전달하

는 것이라고 한다. 그의 작품들을 보면, 보는 사람들이 새로운 시각을 가질 수 있도록 영감을 주고 싶다는 그의 바람은 크게 성공하고 있는 듯하다.

풋풋한 은유가 듬뿍

‹저그Juggs›라는 우유 단지를 보면 그의 천진난만하면서도 초현실적인 코드를 한껏 즐길 수 있다. 소의 젖처럼 생긴 몸통과 그것을 지탱하고 있는 네 개의 젖꼭지같이 생긴 다리는 우유 방울 같기도 한 아이러니한 모습이다. 별다른 설명이나 슬로건 없이도 디자인에 담긴 편안하고 기발한 발상이 느껴지는 작품이다.

우유 단지라는 사소한 대상을 이렇게 시적이고도 색다르게 만들어내는 것도 분명 대단한 기술이지만, 그것을 전혀 부담 없이 즐길 수 있게끔 하는 것이야말로 스타니슬라프 카츠의 능력이다. 미국이나 유럽처럼 디자인이 발달할 대로 발달한 나라에서 일부 디자이너들이 자신들의 불타오르는 개성과 관념을 작품 속에 새겨 넣지 못해 안달인 것과 비교해 보면, 단순하면서도 풋풋한 방식으로 기발함을 표현할 줄 아는 그가 색다르게 느껴지는 부분이다.

부채 같은 모양을 한 벽시계 ‹팬클락Fanclock›을 보면 그의 풋풋한, 그러나 정곡을 찌르는 초현실적 디자인의 면모를 거듭 확인할 수 있다. 시계가 돌아가면 부채처럼 시간이 면으로 표시된다. 지나가는 시간이 실감 나지 않는다면 이 시계를 보는 것이 좋을 것이다. 시간을 단지 두 개의 팔로 지시하는 것이 아니라 시침과 분침의 간격을 부채처럼 펼쳐서 지나

우유가 튀는 모습을
인용한 ‹저그Juggs›

부채가 펴지는
원리를 차용한
벽걸이 시계
‹팬클락Fanclock›

시침 분침이
움직이면 부채처럼
펴졌다 접혔다 하는
시계의 움직임

39

간 시간, 혹은 앞으로 올 시간을 면적으로 확인할 수 있기 때문이다. 그냥 보면 부채의 펴졌다, 오므라졌다 하는 원리를 시계에 응용한 것으로만 보이지만, 그 뒤에는 보이지 않는 시간을 시각적으로 드러내고자 하는 디자이너의 의지가 엿보인다. 디자이너의 시간에 대한 독특한 가치관, 철학이 느껴지는 디자인이다. 이 시계를 보면서 얼마나 많은 사람들이 시간의 소중함을 아로새길까? 얼마나 많은 사람들이 남아 있는 시간, 그리고 다가올 시간에 대해 생각하게 될까? 단지 부채의 원리를 적용했을 뿐이지만, 그것이 우리에게 가져다주는 인식의 변화는 가볍지 않다.

유망주라는 이름으로

스타니슬라프 카츠라는 이름은 아직 생소하고 그의 활동 무대는 디자인의 중심으로부터 한참 멀어 보이지만, 그를 보고 있으면 독특하고 의미 있는 디자인이란 어디서든 탄생할 수 있다는 생각이 든다. 가장 현실적인 디자인 속에 초현실적인 표현을 거침없이 담아내는 그를 보면 '디자인은 예술이 아니다'라는 주장과 우려가 무색해진다. 그의 디자인이 가지는 특유의 초월적 성향과 우리의 마음을 친근하게 두드리는 친화력을 보면, 머지않아 우리는 그의 이름을 디자인의 중심부에서 발견하게 될 것 같다.

글: 최경원

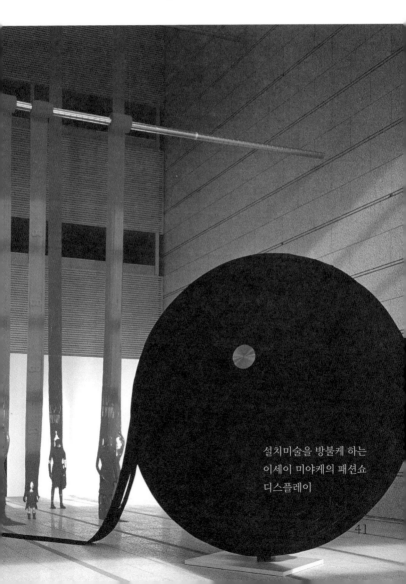

6:

토쿠진 요시오카
Tokujin Yoshioka

설치미술을 방불케 하는
이세이 미야케의 패션쇼
디스플레이

41

어떤 예술 혹은 창작 작업이나 마찬가지겠지만, 디자인에서도 남다른 개성은 중요하다. 뛰어난 개성은 디자이너 개인의 영광을 넘어서 기업이나 국가를 먹여 살릴 수 있는 경제적 부가가치가 되기도 한다. 세계 디자인계가 오래전부터 훌륭한 디자인의 덕목으로 디자이너의 개성을 맨 앞줄에 놓고 있는 것은 그런 까닭일 게다. 모든 디자인이 조금씩 다르지만, 특히나 자신의 이름을 내걸고 디자인하는 사람들이 내놓는 디자인은 넘치는 개성이 남다르다. 마치 디자이너의 얼굴이 저마다 다른 것처럼 어떤 것은 화려하고, 어떤 것은 엄숙하고, 어떤 것은 산뜻하다. 그리고 토쿠진 요시오카 같은 사람의 디자인은 한마디로 말해 '엣지' 있다.

주로 패션을 이야기할 때 사용되는 '엣지 있다'는 표현을 디자이너인 그에게 쓰는 일이 어색하지 않은 것은 이 산업 디자이너가 1988년부터 23년간, 이세이 미야케 밑에서 온갖 창조적인 일들을 하면서 오늘에 이르렀기 때문이다. 이세이 미야케가 누구던가. 예술품에 가까운 옷을 만들어내기로 유명한, 가장 창조적인 패션 디자이너 중 한 명 아닌가. 이세이 미야케 특유의 패션쇼 디스플레이나 쇼에 등장했던 쇼킹한 소품들은 대부분 토쿠진 요시오카의 손을 거쳤고, 이런 과정을 통해 그의 작품 세계에도 자연스럽게 이세이 미야케의 영향이 배어나게 되었다. 토쿠진 요시오카가 이세이 미야케와 일할 때 보여주었던 디자인들은 대부분 설치미술을 방불케 하는 것으로, 예술과 디자인을 분리해 생각하려는 사람들을 머쓱하게 할 만큼 놀라운 아이디어와 철학으로 가득 차 있었다. 새로운 세기에 들어서면서 토쿠진 요시오카는 이세이 미야케로부터

독립, 자신만의 세계를 추구하게 된다. 물론 이세이 미야케와의 작업도 계속했지만, 그에게 세계적인 명성을 가져다준 것은 토요타나 닛산 같은 글로벌 기업들과의 다양한 디스플레이 작업을 하면서부터다.

다른 분야, 같은 엣지

그의 디스플레이 디자인들은 모두 신비로운 시각 효과와 창조적인 시도들로 풍부한 감동을 불러일으켰다. 이렇게 토쿠진 요시오카는 디스플레이 디자인으로 명성을 얻는 한편, 다양한 가구 디자인을 선보임으로써 자신의 감각이 패션이나 순수 미술적 세계에만 국한되지 않는다는 것을 증명했다. 2001년도에 발표한 ‹허니 팝Honey-pop›과 2002년에 선보인 ‹도쿄 팝Tokyo-pop› 이 바로 그 예이다.

‹허니 팝›은 독특하면서도 낯익은 디자인이다. 접으면 납작한 평면이 되고, 좌우로 늘리면 입체가 되는 이 벌집 구조는 우리나라를 비롯해 중국과 일본에서는 전통적으로 자주 활용된 것이다. 싸구려 장식 소품에서도 흔히 볼 수 있던 이 구조를 토쿠진 요시오카는 아무렇지도 않게 의자에 실현하여 지금까지와는 전혀 다른 의자를 내놓은 것이다. 특수한 종이 소재와 벌집 구조가 가지는 견고함으로 이 의자는 체중을 너끈히 견뎌낼 수 있음과 동시에 내구성까지 좋아 세계적인 관심을 받았다. 의자는 단단하고 딱딱한 소재로만 만들 수 있다는 통념이, 이 종잇장처럼 가볍고 다루기 좋은 소재로 보기 좋게 전복된 것이다. 소재를 다루는 기술의 은덕으로 보아도 좋을 의자지만, 여기서 눈여겨볼 것은 자신들에게 익숙한 전통과 배경을

활용하는 태도이다. 이것은 토쿠진 요시오카를 비롯한 수많은 일본 디자이너들의 특징으로 현대적인 재료나 삶, 작업을 다룸에 있어 서양 디자이너들에게선 찾기 어려운 색다른 스타일을 보여준다. 또 그것은 결과적으로 이들로 하여금 다른 나라의 디자인과 차별화되는 일본적인 개성을 만들어내게 했다.

동양의 전통적 종이구조를 응용한
<허니팝Honey-pop>

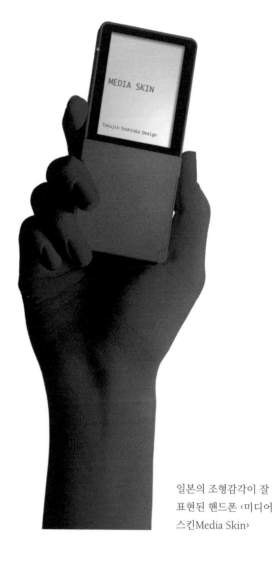

일본의 조형감각이 잘
표현된 핸드폰 ‹미디어
스킨Media Skin›

〈미디어 스킨Media Skin〉이라는 휴대폰 디자인은 토쿠진 요시오카가 일본의 산업 디자이너임을 확인시켜줌과 동시에 현실적이며, 기능적인 디자인에도 능하다는 것을 보여준다. 군더더기 하나 없이 매끈하게 다듬어진 외형은 인테리어나 디스플레이, 가구 디자인 등에서 볼 수 있는 그의 스타일과는 좀 달라 보인다. 한 치의 빈틈도 없이 엄격하게 통제되어 있는 형태 위로 날카로운 긴장감과, 디자인의 표면을 뜨겁게 달구는 붉은 빛이 이 디자인을 화려하게 장식하고 있을 뿐이다.

초현실적 감동

2007년, 밀라노 가구 박람회의 모로소Moroso관 디스플레이는 물질적 단순함을 넘어서 정신적 단순함의 경지에 이른 토쿠진 요시오카의 출중한 작품세계를 보여주었다. 멀리서 보면 환상적인 이미지에 무언가 들어가 있는 것처럼 보이지만 사실 이 공간을 채우고 있는 것은 놀랍게도 투명한 빨대들뿐이다. 어떤 첨단재료나 기술도 없다. 그런 점에서 이 디스플레이 디자인은 정신적으로 대단히 단순하다고 할 수 있다. 하지만 우리는 널려 있는 이 수만 개의 빨대를 통해 흡사 망망대해에서나 느낄 수 있는 그런 무한함, 절대적 숭고함에 직면하게 된다. 이 광경은 숭고함, 무한함을 기호symbol화하지 않고 그대로 코앞에 가져다준다. 아무도 설치미술의 혐의를 제기하지 않는 것은 이런 생생한 감동 때문이다. 그의 디자인이 이렇게 남다른 겉모습에서 멈추지 않고 감동을 전하는 것으로 마무리된다는 사실은 디자인에서도 완성도나 정신적 가치가 얼마나 중요한지를 잘 보여준다.

비록 표피적인 느낌만 칭하는 표현이긴 하지만 토쿠진 요시오카 같은 일본 디자이너들에겐 '엣지'라는 말이 맞춤옷처럼 맞아떨어지는 것 같다. 일본의 디자이너들은 대체로 무언가 윤곽이 딱 떨어지는, 각이 잡혀 보이는 디자인을 선호해왔기 때문이다. 그중에서도 토쿠진 요시오카는 다양한 재료에 대한 실험이나 사물을 보는 파격적인 관점을 통해 모양보다는 정신적인 각edge을 잘 표현해온 디자이너라고 이해해도 좋겠다.

글: 최경원

2007 밀라노 가구 박람회
모로소관의 디자인

7. ● 치아키 무라타
● Chiaki Murata

최근 일본 디자이너들의 발걸음이 세계적인 보폭을 자랑하고 있다. 일본은 역동적인 현대화 과정에서도 자신들만의 정체성을 잃지 않았듯, 산업디자인에도 특유의 전통을 새겨 넣기 위한 노력을 아끼지 않았다. 그 노력이 20세기 말 '젠 스타일' 열풍에서 결실을 보기 시작하더니 21세기 들어서 일본 디자인은 세계 디자인의 주류가 되고 있다. 그간 서구 디자인에서는 경험하기 어려웠던 '자연과 여유'를 가져다주었기 때문이라고 할 수 있는데, 거기엔 치아키 무라타 같은 디자이너들의 노력이 컸다.

하얀색 감동의 불을 켜다

1959년 돗토리현에서 태어난 치아키 무라타는 1982년 오사카 시립대학 공학부 응용물리학과를 졸업한 독특한 이력의 소유자이다. 대학 졸업 후 산요SANYO에서 일하다가 1986년 하즈 실험 디자인 연구소를 설립하여 여러 가지 다양한 디자인을 섭렵하면서 활동한다. 그러다가 2005년 7월에 컨소시엄 디자인브랜드 메타피스metaphys를 발표하고는 일반적인 기업에서는 개발이 어려웠던 제품들을 실험적으로 생산한다.

초기에 치아키 무라타가 선보인 디자인은 성냥 같은 도구를 갖다 대면 불이 켜지고 촛불처럼 입바람을 불면 꺼지는 조명 〈호노hono〉였다. 〈호노〉는 기존의 기능주의적이거나 화려한 스타일의 디자인과 달리, 군더더기 하나 없는 막대기 모

양의 조명이지만 사용하는 사람의 행위를 유발한다는 점에서 새로운 유형의 디자인이었다. 존재방식에서 기존의 디자인과 다른 디자인으로 치아키 무라타와 그의 브랜드 메타피스는 국제적인 관심을 얻게 되었다. 이후로도 메타피스는 실험적이면서 재미있는 디자인들로 예술성과 상업성을 동시에 획득하게 된다.

〈스즈키susuki〉라는 이름의 조명은 길쭉하게 생긴 몸체가 마치 갈대처럼 모여서 은은한 빛을 발하게끔 디자인되었다. 갈대처럼 흔들흔들하면서 빛을 발하는, 편안하면서도 우아한 모습이 제품디자인이 아니라 자연의 메타포로 다가온다. 이런 조명이 세워져 있는 공간이라면 단박에 넓은 들판이 되어 버린다. 그러나 치아키 무라타가 이런 상징적 이미지로 가득 찬 디자인만 한 것은 아니다. 그가 만든 접이식 계산기 〈소soh〉처럼 기능적이면서도 매우 귀엽고 아름다운 조형미를 보여주는 작품들도 있다. 〈소〉는 동그란 숫자 버튼도 귀엽고, 성의 없는 사각형으로 심드렁하게 숫자만 찍어내던 액정판도 동그랗게 정리된 모양으로 눈에 확 들어온다. 아무리 화장발이라 해도, 기능만을 그대로 드러내는 디자인보다는 이처럼 정리된 모습이 보는 사람에게는 좋다. 치아키 무라타의 형태를 다루는 세련된 감수성이 엿보이는 제품이다. 그러면서도 그 안에 자연을 담을 줄 아는 것이, 다른 일본 디자이너들이 그렇듯, 그를 서양의 디자이너들과 차별화시킨다.

사진 프레임에 잔디밭을 섞어놓은 듯한 〈픽쳐picture〉는 그가 어떻게 자연을 디자인에 심으려고 했는지를 잘 보여준다. 일본 고古건축에서 자주 볼 수 있는 차경 기법, 즉 바깥 경

훅 불면 꺼지고 성냥 같은 도구를
갖다 대면 켜지는 실험적인 디지털
촛대 ‹호노hono›

갈대처럼 움직이면서 빛을 발하는
조명 ‹스즈키susuki›

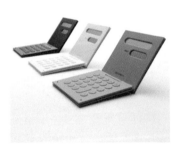

접이식 계산기 ‹소soh›

사진 프레임 같이 생긴 몸체 아래
부분에 식물을 키우게 되어 있는
‹픽처picture›

〈픽쳐〉와 대구를 이뤄 어울리는
〈팩토리factory〉

기능과 조형이 돋보이는 필기구
〈로커스locus〉

책상용품 3총사 〈라고lago〉

늘 날카로운 모서리가 유지되는
지우개 〈비스viss〉

치를 건물 안으로 들여오려는 시도와도 일치한다. 사각 프레임으로 디자인의 배경이 들어오고, 그렇게 들어온 경관은 아래의 식물에 의해 다시 한 번 치장이 되니 아무리 무미건조한 장면이 들어온다 하더라도 순식간에 자연의 향기에 휩싸이게 된다. 〈픽쳐〉의 동그라미 버전인 〈팩토리factory〉는 사각형의 〈픽쳐〉와 대구對句를 이루면서 기하학적인 모양으로 자연을 가져다준다.

쓰임새의 창조

치아키 무라타는 필기구나 데스크톱 디자인에서도 뛰어난 감각을 보이고 있다. 샤프, 볼펜, 지우개가 함께 있는 필기구 〈로커스locus〉는 흰색과 검은색으로 이루어져 미니멀한 청량감을 주며, 둥근 몸체와 그 끝에서 나와 휘어지는 검은색 철사의 구성이 조형적인 쾌감을 주기에 모자람이 없다. 디자인의 표피 아래에 어떤 개념이 없다고 하더라도, 순전히 조형적 구성만으로도 눈이 한없이 즐겁다.

그의 대표작이라고 할 수 있는 데스크 세트 〈라고lago〉는 마치 다다미 판처럼 일정한 네모꼴의 형태가 하나의 세트를 이루고 있다. 뚜껑과 그 아래의 용기가 모두 어떤 기능을 수행하고 있다는 점이 재미있다. 왼쪽의 튀어나온 기둥은 고무줄을 아무렇게나 놓아도 쉽게 보관할 수 있으며, 가운데 구멍이 뚫린 디자인은 이 구멍 안으로 손가락을 넣어 클립을 빼면 그 아래로 클립들이 자석처럼 주렁주렁 달려나온다고 한다. 오른쪽 디자인은 뚜껑에 물을 담아 자연을 연상케 하는 기능이 있다. 물론 이 뚜껑 아래에는 무언가를 보관할 수 있는 공간이 있

다. 그런가 하면 볼트처럼 생긴 지우개 ‹비스viss›는 아무리 마모가 되어도 계속 뾰족한 부분이 유지되기 때문에 칼로 자르지 않더라도 세심한 지우개질을 할 수 있게 만들어진 제품이다. 지우개 하나에도 이렇게 세심한 쓰임새를 넣는다는 것이 놀랍고, 창조적인 아이디어를 인정할 수밖에 없는 디자인이다. 음극과 양극을 열차 궤도처럼 디자인해서 여러 모양의 플러그를 아무리 많이 끼워도 모두 포용할 수 있게 한 ‹노드node›도 무릎을 치게 하는 디자인이다.

이처럼 그는 단순하고 정갈한 모양의 디자인 안에 자연과 아이디어를 두텁게 압축하여, 서구 디자인에서 맛볼 수 없었던 동아시아적 미감을 한껏 담아내고 있다. 자신만의 '실험'을 통해 작품성과 관념을 인정받으면서도 동시에 상업적 성공까지 거두고 있는 치아키 무라타, 그의 행보는 마케팅이나 기능주의 같은 것들에 사로잡혀 있는 우리나라 디자인계에 시사하는 바가 적지 않다.

글: 최경원

플러그를 몇 개라도 끼울 수 있는 콘센트 ‹노드node›

8: 스테판 디에즈
Stefan Diez

알루미늄 판을 접어서 만든
스테판 디에즈의 가구 시리즈
‹BENT by Moroso›

가구, 그중에서도 소파라고 하면 나무 덩어리와 커다란 매트리스들로부터 느껴지는 묵직한 부피감이 먼저 다가온다. 거실 한 가운데에 자리 잡고 있으니 그 위에 누워서 텔레비전도 볼 수 있고, 때로는 안방으로 들어가지 못한 술 취한 아버지가 피로를 달래기도 하지만, 소파의 존재감은 때때로 버겁게 다가오기도 한다. 게다가 그 앞에 탁자와 조그마한 의자들까지 더해지면 공간의 부담감은 점입가경. 그런데 스테판 디에즈는 이런 부담감을 알고 있었는지 ‹벤트BENT› 시리즈를 내놓으면서 소파와 테이블에 갖고 있던 미학적 군살을 모두 빼버렸다.

〈벤트BENT〉
시리즈의 가구로
만들어지기 전의
상태

구멍 뚫린 부분을
따라 접을 수 있다.

58

군살은 빼고

들어간 재료라곤 알루미늄판밖에 없으니 그간 소파나 테이블 등에 드리워졌었던 두터운 부담감은 순식간에 증발한다. 만들어지는 과정을 보면 더 산뜻하다. 가구로 만들어지기 전의 모양은 그저 레이저로 구멍을 뚫은 사각형의 알루미늄 판일 뿐이다. 이 모양만 보면 소파와 테이블을 상상하기 어렵다. 그런데 이 구멍들을 따라 알루미늄판을 종이를 접듯이 접으면 바로 소파나 의자, 테이블 등이 만들어진다. 종이가 아니라 금속이기 때문에 접히는 부분도 사람의 체중을 받치기에 모자람이 없다. 또한 평면의 판재이기 때문에 덩어리로 된 기존의 가구들과는 완전히 색다른 스타일을 보여주기도 한다. 그래서 거실에 놓았을 때 가구로서의 역할은 물론 마치 조각품처럼 실내공간을 멋있게 장식할 수도 있다. 이처럼 원리도 모양도 간단하지만 이 디자인은 기존의 가구가 주지 못했던 여러 가지 이점들을 가져다준다.

이 디자인에 담겨 있는 미학적 내용도 그냥 넘어가기에 간단치 않다. 조형적으로 말하자면 이 디자인은 입체를 평면으로 해결하고 있는, 말하자면 3차원을 2차원으로 해결하고 있는 대단히 철학적인 작품이다. 보기에는 쉽지만 디자인을 그저 예뻐 보이게만 하거나, 기능적인 아이디어만 추구해서는 나오기 어려운 디자인이다. 스테판 디에즈의 이런 접근은 이후 다른 디자인들에서 한층 더 발전한다.

2007년, 그는 철판을 레이저와 프레스 공법으로 가공하여 가느다란 프레임으로 이루어진 구조물을 들고 나온다. 전체적으로 보면 가느다란 선의 형태들이 견고한 구조를 이루고 있

는데, 그 위에 많은 하중이 가해지더라도 무너지지 않고 거뜬하게 버틸 수 있다. 그래서 스테판 디에즈는 이 구조물 위에 유리판을 얹고, 기다란 나무 각목들을 얹어서 테이블이나 벤치를 만드는 ‹어펀UPON› 시리즈를 선보인다. 얼핏 보면 기능만 고려한 디자인인 것처럼 보이지만, 이 디자인은 앞서 살펴본 ‹벤트› 시리즈보다도 한층 더 철학적으로 발전된 면모를 보여주고 있다. 입체를 평면으로, 3차원을 2차원으로 표현했던 실험이 여기서는 한 걸음 더 나아가 입체를 선으로, 말하자면 3차원을 1차원으로 표현하고 있다. 물론 재료를 절감할 수 있다는 경제적 성취도 빼놓을 수 없겠지만, 스테판 디에즈의 행보들을 일렬로 세워놓고 살펴보면 그의 디자인을 발전시키는 주요한 동력이 미학이나 철학적 가치라는 것을 살펴볼 수 있다. 옷걸이처럼 하중을 많이 받지 않는 물건에도 같은 구조를 적용했다는 것은 그런 사실을 잘 설명해주고 있다.

쓰임새 위에 핀 실험정신

스테판 디에즈는 독일 출신의 디자이너로 슈투트가르트 대학에 있던 우르술라 마이에르의 스튜디오에서 건축과 목공예를, 슈투트가르트에 있는 미술아카데미에서 이탈리아 출신의 거장 리처드 사퍼와 클라우스 레만 밑에서 공업 디자인을 공부했다. 그 후 리처드 사퍼와 콘스탄틴 그리치치의 스튜디오에서 일하다가 2003년 독립한다. 독립 후 모로소 같은 세계적인 가구업체, 로젠탈Rosenthal 같은 세계적인 도자기 업체들과 일하면서 지금까지 활동해오고 있다. 그는 독일 출신 디자이너답게 구조적이거나 기능적인 부분을 꼼꼼하게 챙기면서도 실

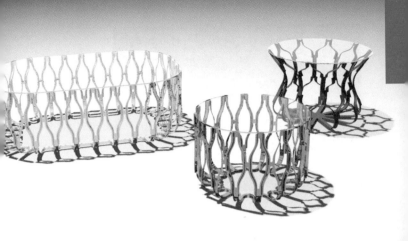

철판으로 가느다란 철골
프레임을 만들어 제작하는
〈어펀UPON〉 시리즈의
테이블과 옷걸이

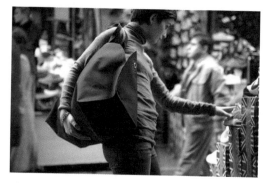

최소한의 재단으로 이루어진
흥미로운 가방 ⟨쿠버트KUBERT⟩

험정신을 잃지 않은 독특한 디자인을 보여주고 있는데 어센틱 Authentics의 요청으로 디자인한 ‹쿠버트KUVERT› 가방에서 이런 성향을 잘 살펴볼 수 있다.

이 가방은 방수되는 가벼운 폴리에스테르 천으로 만들어졌는데, 전체적인 모양은 단순하게 생겼어도 가방 아랫부분의 삼각형 모서리 처리가 기능적이고도 강력한 인상을 불러일으킨다. 놀라운 점은 이 가방이 거의 한 장의 천으로 재단되었다는 것이다. 재료의 경제성이나 가공의 효율성이란 면에서도 분명 뛰어나지만, 이어 붙이지 않은 하나의 천으로 가방을 만들겠다는 의도가 가진 실험성도 의미 있게 살펴보아야 한다. 그 자체도 대단히 의미 있는 조형적 실험이라고 할 수 있다. 어센틱의 펜 클립은 스테판 디에즈의 기능주의적 성향을 잘 보여준다. 이전 디자인들에서는 미학적 실험들이 돋보였지만, 이 디자인에서는 생활의 세밀한 부분이 잘 포착된 것을 살펴볼 수 있다.

이것은 펜을 끼우는 클립이다. 종이가 아니고 펜을 클립에 끼운다는 것이 생소하긴 하지만 어쩐지 정곡이 찔린 듯한 아이디어이다. 펜을 금속으로 만들어진 클립에 끼우고, 이 클립은 들고 다니는 노트나 바지 주머니에도 끼울 수 있다. 덕분에 가방 바깥에서도 공책과 펜은 찰떡궁합을 과시할 수 있게 되었다. 들고 다니던 펜을 수시로 잃어버렸던 사람이나, 당장 필기는 해야 하는 데 펜을 찾느라 가방을 뒤져야 하는 노고(?)를 피하지 못했던 사람이라면 잃어버린 형제를 만난 듯한 느낌을 받을지도 모르겠다.

개인적인 의견이지만, 솔직히 스테판 디에즈의 실력이 아

직 디자이너로서 만개했다는 느낌은 들지 않는다. 하지만 그는 형태나 기능, 재료에 대한 이해가 뛰어나고, 실험 정신까지 지녔으니 미래를 기대하게 하는 세계적인 유망주임엔 틀림없다.

글: 최경원

아이디어와 형태가 돋보이는
〈펜 클립Pen Clip〉

64

9 ● 하비에르 마리스칼
● Javier Mariscal

20여 년 전 카탈루냐의 양치기 개가 세계인의 이목을 집중시켰다. 바르셀로나 올림픽 준비위원회에서 '코비Cobi'라는 이름의 마스코트를 발표했던 것이다. 코비는 늑대인지 개인지 분명하지 않은 이미지에다 대충 손으로 그린 것 같아서 올림픽 사상 가장 도발적인 인상을 주는 마스코트로 사람들에게 기억되었다. 서울올림픽 폐막식에서 호돌이와 코비가 바르셀로나를 기약하면서 사람들 앞에 나타났을 때 두 마스코트는 누가 보더라도 확연하게 대비되었다.

1992년 바르셀로나
올림픽 마스코트
〈코비Cobi〉

코비를 탄생시킨 스페인 디자이너 하비에르 마리스칼은 당시에 자신과 같은 평범한 사람들의 이미지를 마스코트에 담고 싶었다고 한다. 실제로 코비는 디즈니의 캐릭터들이 갖고 있던 정형stereotype과 스포츠 행사 마스코트의 경직된 형태를 벗어난 시도로 평가받았다. 그로부터 10년 뒤 하비에르 마리스칼은 하노버 엑스포 2000의 마스코트를 디자인하여 다시금 주목을 받았다. 마스코트 '트윕시Twipsy'는 인간, 자연, 기술을 주제로 했던 하노버 엑스포를 알리는 캐릭터로 개발되어 방송용 애니메이션 시리즈로도 제작되었다. 세계 100여 개 나라에 판매되었고 국내에서도 2000년에 두 달 동안 〈접속! 트윕시〉라는 EBS 어린이 프로그램으로 방영되었다. 메일을 보낼 때 트윕시가 편지봉투를 들고 사이버 공간을 날아가는 모습을 기억하는 사람들이 아직 있을 것이다.

2000년 하노버엑스포 마스코트인
〈트윕시Twipsy〉의 애니메이션

캠퍼, H&M, 이케아: 그래픽에서 인테리어까지

스페인 디자인의 감성을 물씬 풍기는 일러스트레이션으로 잘 알려진 하비에르 마리스칼은 1970년대부터 바르셀로나에서 활동을 시작하면서 가구와 인테리어를 디자인하고 조각과 회화, 애니메이션에 이르는 다양한 분야에서 자신의 창의력을 선보였다. 그가 여러 분야를 넘나들면서 진행한 복합적인 프로젝트의 대표적인 사례로 캠퍼 키즈Camper Kids와 H&M을 들 수 있다. 캐주얼한 신발로 잘 알려진 캠퍼가 어린이 브랜드를 개발할 때 하비에르 마리스칼이 브랜드 아이덴티티와 카탈로그, 패키지는 물론 웹사이트를 위한 애니메이션도 제작했다. '모두가 누릴 수 있는 패션Fashion affordable for everyone'이라는 슬로건에 바탕을 둔 H&M의 이미지와 커뮤니케이션 프로젝트는 하비에르 마리스칼의 드로잉이 핵심을 이룬다. 막연한 개념으로만 존재했던 '모두'를 시각적으로 표현해주는 수많

캠퍼 키즈의 포스터

이케아 레스토랑의
파사드와 인테리어

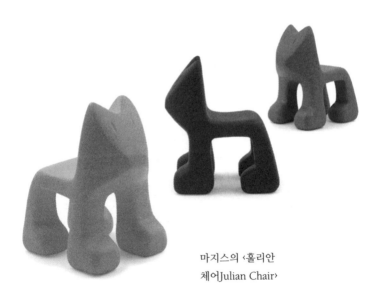

마지스의 ‹홀리안
체어Julian Chair›

은 평범한 사람들의 얼굴이 로고와 겹쳐지면서 신선하고 활력 넘치는 이미지를 연출하고 있다. 이것이 고스란히 바르셀로나 H&M 매장의 인테리어로 연결되었다. 그리고 스페인의 비토리아 가스테이즈에 위치한 이케아IKEA 레스토랑의 인테리어는 참나무 숲으로 둘러싸인 작은 언덕에 걸맞게 참나무 각재가 촘촘히 감싼 구조로 디자인되었다. 전체적으로 정갈한 분위기이지만 레스토랑 입구의 글꼴과 게 모양의 실내조명은 하비에르 마리스칼의 서명처럼 특별한 흔적으로 남아 있다.

그림에서 튀어나온 또 다른 세계

하비에르 마리스칼은 자신의 스튜디오를 설립하기 전부터 가구디자인을 했고, 지금도 디자인 중심의 대표적인 가구회사인 모로소와 마지스를 위해 디자인하고 있다. 1995년에 모로소의 컬렉션으로 디자인한 ‹알렉산드라 의자Alessandra arm chair›는 호안 미로와 파블로 피카소의 미학을 입체로 구성한 것 같은 느낌을 준다. 마치 게리트 리트벨트가 몬드리안의 회화를 의자와 집으로 구현했듯이 말이다. ‹미투Me Too› 시리즈로 불리는 마지스의 어린이 가구들은 그림책에서 하나씩 불러낸 것 같다. 그중에서 ‹훌리안 체어Julian Chair›와 ‹블록 책장Brick Bookshelf›은 가구이기도 하고 장난감이기도 하다. 2009년 봄에는 본격적으로 어린이들을 위한 새로운 세계를 연출할 제품이 밀라노 디자인 위크에서 선보였다. ‹빌라 훌리아Villa Julia›라는 이 장난감 집은 흰색 골판지에 검은 선으로만 그려져 있어서 어린이들이 스티커를 붙이거나 그림을 그려서 제 것으로 만들어 놓을 수 있다. 언뜻 밋밋해 보이기도 하지만

아이들의 소꿉놀이를 미미의 집보다는 훨씬 큰 규모로 만들어 주는 재미난 제품이다.

30년간의 열정과 근성

디자인과 예술의 여러 영역을 넘나드는 이들이 없지는 않다. 그렇지만 대부분 특정한 아티스트와 디자이너의 명성에 의지해서 디자인을 의뢰하거나 그래픽 디자이너 또는 패션 디자이너의 평면 패턴을 입체물에 적용하는 수준에 그치곤 한다. 하비에르 마리스칼의 경우 오랫동안 그래픽과 제품, 공간의 디자인을 병행해왔고 어느 것에나 복잡한 의미를 간결하게 구사하는 그의 손맛이 살아 있다는 점에서 단연 돋보인다.

최근에 런던 디자인 미술관에서 열린 ‹마리스칼—삶을 그리다Mariscal—Drawing Life›전을 보면, 아무래도 그의 손에서 탄생한 가장 많은 형식은 그래픽인 것 같다. 2,000여 점의 드로잉과 그래픽 작업이 빼곡한 전시장을 들어서면 우선 작업량에 주눅이 든다. 이번 전시가 회고전이 아니라 자신의 언어를 보여주는 자리라고 하면서 디스플레이를 직접 진행한 것에서는 여전히 현역 디자이너임을 강조하는 그의 ‘근성’을 발견하게 된다. 그의 그래픽 이미지가 때로는 귀엽지 않고 만만치 않아 보였던 것은 드로잉의 거친 필력이나 스페인 그래픽의 낯섦이 아니라, 어쩌면 그런 근성이 은연중에 드러났기 때문이 아닐까. 코비도 따지고 보면 나름대로 용맹한 양치기 개이니 말이다.

글: 김상규

가구이자 장난감인 마지스의
〈블록 책장Brick Bookshelf〉

골판지로 만든 장난감 집
〈빌라 훌리아Villa Julia〉의
미니어처와 하비에르 마리스칼

10: 오라 이토
Ora Ito

한 젊은이가 입학 몇 달 만에 학교를 뛰쳐나갔다. 더 이상 배울 게 없다고 생각했기 때문이다. 그러고는 바로 실무에 뛰어들었다가 스물한 살이 되던 해, 사고를 친다. 루이뷔통에서 생산되지 않은 가짜fake 제품을 디자인해서 인터넷에 올려놓았던 것이다. 이름 없는 뮤지션이 자작곡을 인터넷에 올려놓듯 자신이 디자인한 작품을 올려놓았을 뿐이고, 유명 브랜드와 이런 디자인을 했으면 좋겠다는 기원 혹은 바람의 의미가 강한 행위였다. 그런데 이 루이뷔통 가방 디자인이 패션 잡지에 실리면서 문제가 생긴다.

한 일본 관광객이 그 잡지를 루이뷔통 매장에 가져가서 사진 속 물건을 내놓으라고 했기 때문이다. 자칫하면 루이뷔통

오라 이토가 만들어낸
루이뷔통의 가짜 상품

으로부터 큰 봉변을 당할 수도 있는 일이었기 때문에 이 소식을 들은 이토 모라비토Ito Morabito는 잔뜩 긴장하지 않을 수 없었다. 그러나 일은 순식간에 동화로 바뀌었다. 루이뷔통의 담당자로부터 기사 자료를 달라는 요청을 받았기 때문이다. 가짜 루이뷔통 프로젝트는 하룻강아지나 다름없는 스물한 살 청년 이토 모라비토와 그의 브랜드인 오라 이토를 루이뷔통에게 단단히 각인시켰으며, 이 사건을 계기로 오라 이토는 루이뷔통뿐 아니라 수많은 브랜드들의 시야에 들어가게 된다. 약관의 나이로 단박에 세계적인 반열에 오르게 된 것이다.

본명보다 브랜드명인 오라 이토로 더 잘 통하는 이토 모라비토는 1977년 프랑스 마르세이유에서 태어났다. 그는 학교를 그만두고, 구두 디자이너 로저 비비에르를 만나기 전까지 건축 디자인을 했다. 그러다 1998년 자신의 디자인 브랜드 오라 이토를 만들기에 이른다. 루이뷔통의 가짜 상품 디자인은 이때 시작된 것이었다. 이런 깜찍한(?) 짓을 한 이후로 그는 카펠리니, 마지스, 리바이스, 오고, 알랭 미클리, 알파 로메오, 까르띠에 등 세계적인 브랜드들과 작업할 기회를 얻게 된다.

탄탄한 유망주

많은 디자인 유망주들이 화려하게 등장했다가도 뒷심을 발휘하지 못하고 사라지는 경우가 부지기수지만, 오라 이토는 외려 자신에게 집중된 관심을 뛰어난 후속타들을 내놓으면서 확산시킨다. 2002년에 내놓은 하이네켄의 알루미늄 용기 디자인은 다소 물렁물렁했던 그의 유명세를 반석과 같이 탄탄하게 만든 히트작이었다.

그가 선보였던 디자인은 맥주병에 대한 세계인들의 선입견을 단숨에 뒤집어 놓을 만했다. 우선 짙은 갈색의 유리병에만 있을 것 같은 맥주를 창백한 질감의 녹색 알루미늄 병에 넣겠다는 발상 자체가 파격적이다. 알루미늄 캔이 없는 것은 아니지만, 아무래도 맥주라면 나뭇결이 느껴지는 호프집에 널브러져 있는 진한 고동색 맥주병들에 들어 있어야 할 것 같지 않은가. 하지만 그는 기존의 맥주병을 모양과 뚜껑만 빼고는 모두 바꿔 버렸다. 차가운 알루미늄의 회색 질감과 신선하고 시원해 보이는 녹색의 어울림은 맥주의 인상을 시원한 청량음료나 최고급 양주에 가깝게 만든다. 병의 몸체에 가로로 미세하

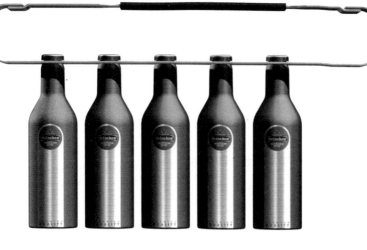

하이네켄 알루미늄 여러 병의 맥주병을 한꺼번에
용기 디자인 운반할 수 있는 럭셔리한 캐리어

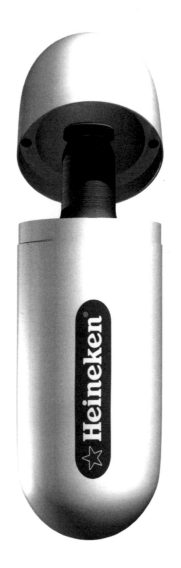

맥주병을 넣을 수
있는 전용 용기

게 새겨진 스크래치들은 알루미늄의 금속성을 더욱 강조하면서 세련미와 고급스러움을 흠뻑 마시게 해준다. 이 정도면 백화점 한 모퉁이에 따로 섹션을 만들어주어도 좋을 것 같다. 게다가 이 알루미늄 병은 그것도 모자라 전용 용기도 따로 있다. 하얗고 둥그런 캡슐 모양의 용기 안에 이 병을 넣어 놓으면 언제든 차가운 맥주를 마실 수 있다. 단지 병을 보호하는 것만이 아니라 냉장고처럼 용기 안의 온도를 일정하게 유지하는 장치가 있기 때문이다. 여기서 끝이 아니다. 5병을 한꺼번에 들고 다닐 수 있는 캐리어에 이르면 맥주가 이를 수 있는 럭셔리의 극치를 볼 수 있다. 알루미늄으로 이루어진 기다란 모양의 행거가 손잡이와 병을 고정하는 부분을 겸하고 있다. 맥주병들과 결합된 모양새는 술병이 아니라 거의 첨단 IT제품이다. 맥주병 하나를 가지고서도 이런 수준으로 기능성과 심미성을 꾸려내니 오라 이토가 세계적인 디자이너의 반열에 올라가지 않았다면 그것이 더 이상한 일일 것이다.

맑고 투명한 창의력

한편 오라 이토는 이렇게 빼질빼질한(?) 하이네켄 용기를 디자인한 후, 특이한 생수병 디자인을 선보이면서 시적 감수성에 있어서도 뛰어나다는 것을 보여주었다. 동그란 구 모양의 생수병은 보기만 해도 깜찍하고, 한 손에 쏙 들어와 편리하기도 하다. 그러나 이 생수병의 진정한 묘미는 그런 기능적인 것보다는 물방울을 확대한 듯하기도 하고, 산소의 O를 상징하는 것 같은 모양이 주는 의미론적인 가치, 투명하고 깔끔한 모양에서 우러나오는 청량감이다.

산소의 O자를 형용하여 생수병의 몸통을 디자인했다는 디자이너의 말도 있지만, 너무 동그란 모양이나 몸통에 프린트된 글자들의 화학적인 분위기는 생수라기보다는 증류수 같은 느낌을 주기도 한다. 하지만 투명하고 동그란 물방울을 손으로 들고 마시는 듯한 느낌을 주는 병이 세상 어디에 있을까? 그것만으로도 오라 이토의 이 디자인은 투명한 플라스틱 생수병 안쪽으로 푸근한 온기를 지피고 있다.

이미 세계적인 명성을 갖추고 있긴 하지만 나이로 보나 작품으로 보나 오라 이토는 앞으로 나아갈 길이 창창한 디자이너다. 기술에 대한 이해, 세상에 대한 이해를 확장하면서 앞으로 그가 보여줄 디자인 세계가 얼마나 환상적일지 기대하지 않을 수 없다.

글: 최경원

산소를 상징하는 O형의 오고OGO 생수병

11 : ● 톰 딕슨
● **Tom Dixon**

지금으로부터 20년 전, 파이프를 휘어 형태를 만들고 그 위에 짚을 이리저리 엮어서 만든 의자가 세계 디자인계를 뒤흔든 적이 있었다. 이 의자를 디자인한 사람은 톰 딕슨. 그때만 해도 디자인계에 이름이 알려지지 않은 신참이었다. 파이프를 유려한 곡선으로 휘어서 만든 그의 의자는 단순하고 경제적인 구조를 가지고 있었으며, 요즘으로 치면 친환경적이기까지 했다. 그러면서도 기능성과 경제성이라는 딱딱한 성격만 지닌 것이 아니라 아름다운 곡선으로 표현되는 예술성까지 지닌, 흔치 않은 디자인이었다. 이 의자는 이탈리아의 유명 가구회사인 카펠리니에서 본격적으로 생산되기 시작했고, 뉴욕 현대 미술관인 모마MoMA에 영구 소장되는가 하면 런던 디자인 미술관, 빅토리아 앨버트 미술관, 파리 퐁피두센터, 비트라 디자인 미술관 등 세계적인 미술관에 소장되었다.

　톰 딕슨은 이런 화려한 데뷔 이후 영국의 테렌스 콘란 경이 설립한 가구판매업체 헤비타트의 디자인 스튜디오 책임자로 경력을 쌓다가, 지금은 자신의 이름을 건 회사의 크리에이티브 디렉터로 활약하고 있다. 이 과정에서 그는 당연히 디자이너로서 세계적인 반열에 올라서게 되었으며, 스타 디자이너로서 최고의 명성을 얻으며 활발하게 활약하고 있다. 여기까지는 비교적 일반적인 줄거리다. 세계 디자인계에서는 이렇게 작품 하나로 유명세를 얻어 하루아침에 신데렐라로 등극하는 일

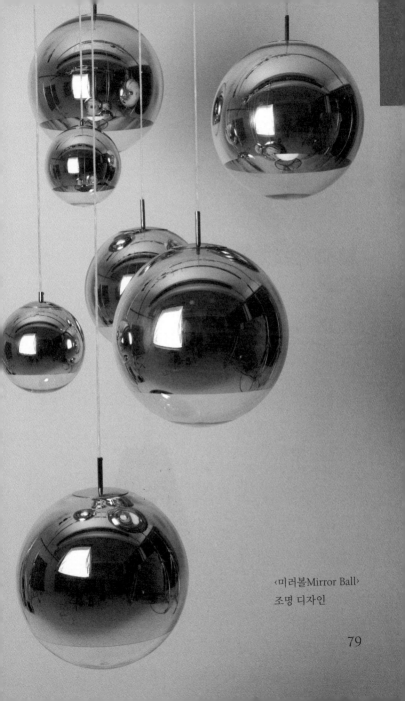

〈미러볼Mirror Ball〉
조명 디자인

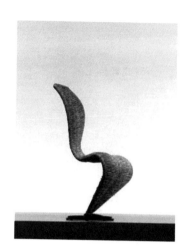

톰 딕슨의 출세작
〈에스 체어S-chair〉

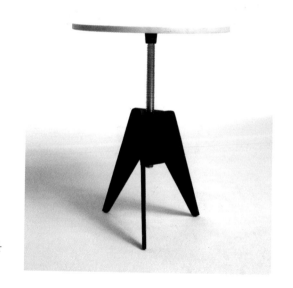

〈스크루 테이블
Screw Table〉

도 흔하니 말이다. 하지만 톰 딕슨이 성공하기 전까지의 과정은 좀 특별했다.

뮤지션에서 디자이너로

1959년 튀니지에서 태어난 톰 딕슨은 4살 되던 해에 영국으로 이주, 줄곧 생활하고 있다. 미술학교에 다니긴 했지만 원래 음악에 더 관심이 많았던 그는 디자이너가 되기 전까지 밴드에서 베이스 기타를 연주하는 오토바이 광이었다. 그러나 학업까지 중단하며 준비하던 순회공연을 앞두고 당한 교통사고 때문에 베이시스트 자리를 내놓게 된다. 졸지에 실업자가 된 그는 취미로 해오던 오토바이 튜닝을 하면서 무언가 만드는 작업에 심취하게 된다. 오토바이 튜닝을 하면서 익힌 용접 기술과 기계 구조에 대한 이해, 폐차장의 재료들을 활용하는 기술 등을 활용해 재미난 소품들을 만들어내기 시작한 것이다. 상업적인 목적으로 시작한 일은 아니었지만, 그가 이렇게 취미로 만든 물건들은 어느덧 상품이 되어 사람들에게 팔리기 시작한다. 스스로를 '독학한 디자이너'라고 소개하는 톰 딕슨의 디자이너 입문은 이렇게 시작됐다. ‹에스 체어S-chair› 역시 그런 과정을 통해 자연스럽게 탄생한 결과물이었고, 그는 지금까지도 기술과 재료를 섞어 취미처럼 일하는 작업 스타일을 고수해오고 있다.

뛰어난 정신적 후가공

동그란 몸통이 거울처럼 주위의 모든 경관을 반사하는 ‹미러 볼Mirror Ball› 조명을 보면, 톰 딕슨의 재료와 기술에 대한 실험적 성향을 잘 살펴볼 수 있다. 단순한 모양들이지만 그 안에

들어 있는 기술적 실험들은 책상 앞에서 자판을 두드려서 만들어질 수 있는 수준이 아니다. 게다가 기술과 재료에 대한 대부분의 실험들은 새롭기만 하고 정신적으로 건조해서 식상해지기 쉽지만, 톰 딕슨은 자기 디자인에 담긴 재료와 기술적 성취를 정신적 만족감으로 승화시킬 줄 아는 지혜를 가지고 있다. 그는 새로운 기술과 재료로 사람들을 긴장시키기보다는 정신으로 충만한 꿈을 꾸게 한다. 미러 조명들로 꾸며진 인테리어를 보면 차가운 기술 아래로 부드러운 시時가 흐르고 있는 것을 느낄 수 있다.

많은 사람들이 반사적으로 디자인을 기술의 발전과 동일화하곤 한다. 하지만 톰 딕슨의 디자인을 보면 기술적 성취보다는 그것을 고도의 정신으로 후가공하는 것, 그 사이의 균형을 잡는 것이 더 중요하다는 것을 느끼게 된다. 최신의 기술과 재료들이 날 것으로, 그것도 방부제를 잔뜩 뒤집어쓴 채 첨단 디자인인 척하는 것을 얼마나 많이 목격하는가. 그렇게 한순간 반짝하다 뒷골목으로 사라지는 수많은 디자인을 보면 그의 디자인이 왜 각광받는지 은은하게 느끼게 된다. 그는 언제나 첨단 위에 시와 전통이라는 영양분을 뿌린다. 〈스크루 테이블Screw Table〉을 보면 기술이나 재료를 다루는 그의 마음이 무척 따뜻하다는 것을 느낄 수 있다. 이 디자인은 나사가 돌면서 내려가고 올라가는, 가장 기본적인 기계구조 원리로 디자인되어 있다. 누구에게나 익숙하고 쉬운 구조지만 그렇기 때문에 그 누구도 특이하게 보지 않고 지나칠 수 있는 원리다. 톰 딕슨이 대단한 것은 이런 작은 것을 놓치지 않고 우리들에게 특별한 디자인으로 환원시켜 놓기 때문이다. 중요한 것은 기술 자

‹엔젤 플로어 라이트Angel Floor Light›

톰 딕슨의 디자인들이 모여
만들어낸 소박한 모습

체가 아니라 그것으로부터 우리가 마음의 위안이나 즐거움을 얻는 것이란 걸 새삼 확인시켜주고 있다. 나무판자를 대충 잘라 이어 붙인 것 같은 테이블과 의자, 아무런 부티도 느낄 수 없는 전등...... 아무런 꾸밈도 없어 보이는 모습들이 마치 산업혁명 전의 수공예적 전통에서 만들어진 앤틱 소품들이나 가구처럼 보이면서도 첨단 기술과 재료의 의미들을 지키고 있다.

보이지도 않을 정도로 얇은 몸체에, 역시 잘 보이지 않는 흰색으로 칠해진 조명 〈엔젤 플로어 라이트Angel Floor Light〉를 보면 그의 첨단 기술이 지향하는 방향을 확실하게 살필 수 있을 것 같다. 기술을 활용해서 튀기보다는 기술을 활용하여 오히려 겸손에 겸손을 더하는 것 말이다. 어쩌면 톰 딕슨이 디자인을 전공하지 않았기 때문에, 또 오토바이를 몰면서 자연과 한 몸이 되었던 상쾌한 경험이 있었기 때문에 이런 디자인을 할 수 있었는지 모른다. 백 마디의 말보다는 이처럼 시간에 단련된 생각과 현장의 경험들이 좋은 디자인, 마음이 풍부한 디자인을 만들게 하는 것 같다. 톰 딕슨은 현재 로열 컬리지 오브 아트, 킹스턴 폴리테크닉 등에 출강하면서 자신의 디자인관을 후학들에게 전수하고 있다.

글: 최경원

12: 마크 뉴슨
Marc Newson

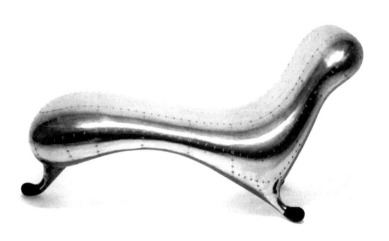

디자인에서 기술의 중요성을
일찌감치 내세웠던 마크 뉴슨의
초기작 ‹록히드 라운지
The Lockheed Lounge›

'세계 3대 산업디자이너'라는 수식은 좀 자의적이긴 하다. 올림픽 게임도 아닌데 어떻게 많고 많은 다양한 디자이너들에게 순위를 매길 수 있을까? 하지만 순위의 진위를 따지기 전에 이미 마크 뉴슨의 디자인이 세계적으로 어떤 위상을 가지는지 짐작하기에는 모자람이 없다. 세계 3대 디자이너인지 아닌지 법적으로 확인할 길은 없으나 그런 말이 나올 정도로 마크 뉴슨은 세계 최고의 반열에 올라 있는 것이다.

대개 훌륭한 디자이너들은 자신의 전통에 젖줄을 대면서 개개인의 창의력과 문화적 깊이를 동시에 증대시킨다. 하지만 마크 뉴슨은 자신이 디자인 전통이 일천한 호주에서 태어났기 때문에 오히려 성공할 수 있었다고 말한다. 만약 이탈리아에서 디자인을 공부했다면 에토레 소사스나 마리오 벨리니 스타일에서 벗어나지 못해 고생했을 텐데, 호주에서 태어나 보석과 조각을 공부한 덕에 자신만의 고유한 디자인 세계를 구축할 수 있었다고 말이다. 국적을 더듬을 수 없는 그의 디자인들을 보면 일견 옳은 말이다. 게다가 그는 어렸을 때부터 일본이나 유럽 등지를 돌면서 살았기 때문에 특정 문화권에 가둘 수 없는 국제적인 성격을 가졌다. 심지어 우리나라에서도 잠깐 지냈다고 하는데, 마크 뉴슨의 디자인에서는 프랑스나 이탈리아, 일본의 디자이너들의 디자인에서 느낄 수 있는 전통의 무게 대신 그만의 개성만이 투명하게 빛을 발하고 있다. 하지만 이것은 그의 장점이자 단점이기도 하다. 그렇게 해서 현재의 화려함은 획득하고 있지만, 그것이 얼마나 오랫동안 지속될 수 있는가에 있어서는 역시 전통의 부재라는 문제가 언제라도 발목을 잡을 수 있기 때문이다.

기술과 창의력의 시너지

대개 전통을 뺄 경우 디자인이 절대적으로 기대게 되는 것은 새로움, 그리고 첨단의 기술이다. 마크 뉴슨 역시 창의성을 트레이드마크로 내세우는 디자이너이며, 그것을 뒷받침하는 기술의 중요성을 무엇보다 강조한다. 1986년에 만든 미래주의적 소파 ‹록히드 라운지The Lockheed Lounge›를 보면 그의 관심이 일찌감치 기술적인 부분에서 시작했다는 것을 알 수 있다.

플라스틱으로 형체를 만들고 그 위에 알루미늄 판을 하나씩 덮어서 미래적인 형상을 추상적으로 표현하고 있는 이 번쩍번쩍 빛나는 물체는 다름 아닌 의자다. 최근 소더비 경매에서 무려 22억에 낙찰되어 화제가 된 디자인이다. 차가운 금속 재료가 부드러운 곡면에 붙어 있는 모양이 비행기를 연상케 한다. 의자라는 지극히 일상적인 대상에서 첨단 기술의 이미지를 볼 수 있다는 것이 무척 새롭다. 일상과 첨단의 이런 간극이 던져주는 미학적인 충격과 쾌감이 바로 마크 뉴슨의 디자인이 세계적인 반열에 오른 이유라 할 수 있다. 그의 디자인은 이렇게 지극히 일상적인 사물에 인류의 기술적 성취를 투사하거나, 기술을 추상화함으로써 대단히 높은 파장의 심미적 쾌감을 불러일으킨다. 어찌 보면 기술의 과잉이라고 볼 수도 있는 디자인이지만 그런 과잉을 뛰어난 조형성으로 부드럽게 커버하고 있다. 이 ‘록히드 라운지’는 시드니 컬리지 오브 아트에서 보석과 조각을 전공한 그의 경력을 보여주는 작품이며, 조각적인 형태에 공예적 기법이 응용된 모습에서 그의 기술 중심적인 디자인 성향을 짐작할 수 있게 한다.

빛의 신 아폴론으로부터 영감을 얻은 랜턴 역시 마크 뉴

‹아폴로 토치Apollo Torch›

나이키 신발 디자인
‹즈베즈도츠카Zvezdochka›

슨의 기술 중심적 디자인의 면모를 잘 보여준다. 번쩍거리는 알루미늄 몸통의 차가운 질감은 이 랜턴을 핸드폰과 같은 첨단 IT 제품들과 동일 선상에 올려놓고 있다. 하지만 그의 디자인이 최첨단의 인상만 주었다면 세계적 수준에 이르지는 못했을 것이다. 길쭉한 원기둥 모양에, 끝 부분이 둥글게 처리된 형태는 단순하지만 매우 뛰어난 조형적 매력을 보여주고 있다. 크기만 좀 작았다면 장신구로서도 손색이 없다. 이처럼 마크 뉴슨의 디자인은 기술에서 출발해 마음을 감싸는 재미로 마무리된다.

알루미늄 몸체로 이루어진 그의 자전거 ‹MN01›에서도 기술을 슬기롭게 사용하는 마크 뉴슨의 탁월한 디자인 세계를 한껏 느낄 수 있다. 이 자전거의 구조는 매우 단순하다. 몸체의 중심에는 거푸집으로 주조된 알루미늄 몸체가 있다. 기존의 삼각형 파이프의 구조와는 완전히 다른 모양이다. 그렇지만 알루미늄 몸체의 오목하게 들어간 부분 때문에 견고함에 있어서는 어느 자전거 못지않다. 여기에 핸들과 안장, 바퀴와 페달 등이 기계적이기보다는 전자제품의 부속들처럼 몸체에 바로 연결되어 있다. 기존의 자전거에 비해 간단하면서도 색다른 구조다.

‹즈베즈도츠카Zvezdochka›라는 이름을 가진 나이키 운동화도 납득할 만한 이유와 빼어난 기술 사용으로 고정관념을 뛰어넘는 매력을 보여준다. 러시아의 우주선 스푸트니크호에 탔던 개의 이름을 신발의 이름으로 내세운 아이디어도 독특하지만, 신발을 안에 신는 것과 바깥에 신는 것으로 나눈 구조적이면서도 기능적인 접근이 뛰어나다. 필요에 따라 겉 신(?)을 신을 수도 있고, 홀가분하게 안쪽 신만 신을 수도 있다. 두 개

의 신을 이렇게 짝지어 탈착할 수 있는 새로운 방식을 제안하고 있는 것이다. 앞의 디자인과는 전혀 다른 모양, 다른 재료의 디자인이지만 생활 속의 친숙한 아이디어이면서도 가볍거나 단조롭지 않은 매력을 풍긴다. 이런 디자인을 창조해왔기 때문에 마크 뉴슨은 나이키뿐 아니라 세계적인 조명회사인 플로스와 가구회사인 카펠리니, 모로소 등 유럽 최고의 업체들과 일하고 있으며, 1997년에는 런던으로 이주해 자신의 디자인 회사인 Marc Newson Ltd.를 설립해 세계적인 활동을 하고 있다.

기술적 첨단이 아닌 정신적 첨단

기술의 새로운 사용에 능한 마크 뉴슨이지만, 앞서 살펴본 것처럼 그의 진면목은 기술 자체보다는 그 기술을 처리하는 데 있다고 할 수 있다. 의외로 그는 컴퓨터에 반감을 가지고 있다고 하는데, 언젠가 이렇게 말했다고 한다.

"나는 컴퓨터로 디자인을 해본 적이 없으며 앞으로도 그렇게 하지는 않을 것이다. 나는 항상 머릿속에서 개념을 형성하며 이를 곧바로 스케치북에 옮기는 작업을 한다. 내가 컴퓨터를 가지고 하는 일이라고는 단지 점들을 잇는 일에 불과할 것이다. 컴퓨터는 상당히 정밀한 도구임에는 틀림없지만 디자인에 있어 대상을 실제로 보고 만져보는 것만큼 좋은 방법은 없다."

그래서 그는 디자인을 할 때도 컴퓨터 프로그램에 의지하기보다는 손으로 스케치를 해가며 만드는 방법을 고수한다. 이런

의외의 장인 정신이 있기 때문에 전통의 깊이 없이도 오랫동안 식상하지 않은 매력을 창조할 수 있는 게 아닐까? 오늘날 모든 디자인을 컴퓨터로 해결하려는 사람들에게 적지 않은 교훈을 던져주는 말이다.

글: 최경원

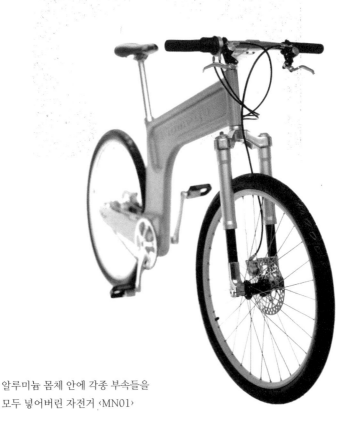

알루미늄 몸체 안에 각종 부속들을
모두 넣어버린 자전거 ‹MN01›

13: 스테판 사그마이스터
Stefan Sagmeister

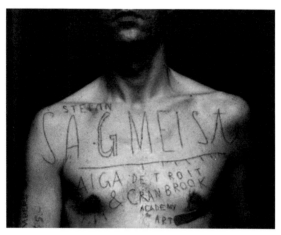

디트로이트에서 열린 미국그래픽디자인협회AIGA
강연회를 위해 디자인한 포스터

멋진 책을 보면 수준 높은 이미지와 텍스트가 주는 기쁨을 얻
게 된다. 강렬한 이미지가 넘쳐나는 책 중에도 정갈한 타이포
그래피 작업이 이미지를 압도하는 경우를 어렵지 않게 발견할
수 있다. 이미 다양한 글꼴이 개발되어 있을 뿐 아니라 그래픽
툴이 강력해져서 세련된 느낌을 주는 것도 많지만, 일부러 손
글씨를 적용해서 원초적인 느낌을 주는 예도 있다.

타이포그래피로 디자인을 새기다

오스트리아 출신의 스테판 사그마이스터가 디자인한, 몸에 텍스트를 두르고 있는 모습의 포스터는 거친 손글씨의 극단적인 사례다. 1999년에 미국그래픽디자인협회AIGA의 요청으로 디자인한 이 포스터는 1990년대 디자인의 아이콘이자 지금까지도 가장 충격적인 포스터 중 하나로 손꼽힌다. 포스터의 상반신은 다름 아닌 사그마이스터 자신이다. 노출보다 더 이목을 끈 것은 몸에 새겨진 텍스트가 포토샵 작업도, 인스턴트 문신도 아니었다는 점이다. 바로 그의 어시스턴트에게 'X-acto' 칼을 쥐여주고 피부에 글자를 하나씩 새기도록 해서 찍은 사진이다. 그런가 하면 수줍음 많은 고향 친구가 뉴욕을 방문하자 그를 위해 "숙녀분들! 라이니에게 친절하게 대해주세요Dear girl! Please be nice to Reini"라는 카피를 이용한 포스터를 만들어 뉴욕 도심에 붙인 귀여운 에피소드도 있다. 사그마이스터는 이것을 자신의 작업 중에서 가장 큰 효과를 낸 프로젝트로 꼽는다.

이런 사례들만 본다면 일반적으로 떠올리는 디자이너의 이미지와는 거리가 멀어 보이지만, 그는 정규 디자인과정을 마치고 홍콩과 뉴욕에서 다년간 디자인 실무를 본 전형적인 디자이너다. 잡지 ‹컬러스Colors›로 잘 알려진 티보 칼맨의 스튜디오에서 일하다 독립한 후, 스튜디오의 규모를 작게 유지하고자 마음에 드는 프로젝트만 한다는 것이 조금 다를 뿐이다. CD 커버를 디자인할 때도 자신이 좋아하는 뮤지션, 예컨대 루 리드, 롤링 스톤즈, 팻 메스니 같은 이들만 맡았다.

사그마이스터는 인쇄매체뿐 아니라 물리적인 공간에서

도 타이포그래피 작업을 했다. 뉴욕의 한 갤러리에서는 바나나 72,000개로 '바나나 벽'을 만들었다. 사무실 바닥에 온통 바나나를 깔아놓고 변색되는 정도에 따라 색인을 해서 텍스트를 구현한 것이다. 처음에는 초록빛을 띤 것과 노랗게 익은 것의 차이를 이용해서 '자기 확신은 좋은 결과를 낳는다'는 문장을 선명하게 드러냈는데 시간이 지나면서 점차 갈색으로 변해서 문장이 묻혀버렸다. 또 〈익스페리멘타 디자인 암스테르담 Experimenta Design Amsterdam〉에서는 1센트 동전 30만 개를 모아서 길바닥에 '집착 때문에 인생은 어려워졌지만 작품은 나아졌다'는 메시지를 남겼다. 자원봉사자들이 동원되어 만든 이 텍스트는 개막식 때만 해도 햇빛에 반짝거리면서 아름다운 장식이 되었지만 며칠 뒤에 깨끗이 사라졌다. 누군가 동전을 쓸어 담는다는 신고를 받은 경찰이 동전을 싹 수거해 버린 것이다. 이 두 전시 모두 그 결과는 뻔히 예견된 것이었다. 결국 우리 삶의 신념이나 각오가 현실의 벽 때문에 퇴색되고 사라져버린다는 것을 은유적으로 보여준 해프닝이라고 할 수 있다.

스타일 = 방귀같이 하찮은 것

사실 작업만으로 사그마이스터에 대해 이야기하기는 어렵다. 사무실 벽에 붙여진 '스타일 = 방귀같이 하찮은 것'이라는 글귀가 그의 디자인 철학을 대변해주고 있는데, 큰 프로젝트를 맡을 기회를 거절하면서까지 초기의 사무실 규모를 유지하는가 하면 회사를 차린 지 7년이 지나자 1년간 일을 청탁받지 않는 기행奇行도 보였다. 그 기간 중 클라이언트의 요구를 거절하기 어려운 경우에는 무보수로 일을 맡았고, 차츰 사회적 이

롤링스톤즈의 앨범 ‹Bridges to Babylon› 재킷

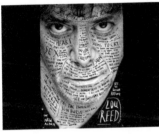

루 리드의 앨범 ‹Set the Twilight Reeling›을 위한 포스터

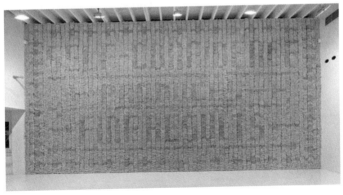

‹지금까지 살면서 배운 것들Things I have Learned in My Life So Far›전에 설치된 바나나 텍스트. 벽이 시간이 지나면서 검게 변한다. 뉴욕 다이치 갤러리

95

슈와 관련된 프로젝트에도 참여하기 시작했다. '우리 돈을 옮겨라Move Our Money' 캠페인에서는 정부의 무기 구입 예산을 시민의 삶을 개선하는 용도로 전환하면 어떻게 될지를 통계자료와 이미지로 보여주었다. 또 최근에는 『월드 체인징World Changing』의 편집디자인을 맡기도 했다. 이 책은 몇 년간 탄소 발자국을 줄이기 위해 세계의 디자이너와 건축가들이 서로의 지혜를 모은 결과물인데 표지를 보면 저자인 알렉스 스테픈을 비롯하여 서문을 쓴 앨 고어와 사그마이스터 스튜디오가 나란히 적혀 있다.

다소 거친 작업들을 해왔고 때로는 사회적인 쟁점에도 참여한 탓에, 사그마이스터는 지나치게 사람들의 이목을 끌려한다는 비판도 받곤 했다. 하지만 『영혼을 잃지 않는 디자이너 되기』의 서문에 쓴 "디자이너로 일한 지 20년이 넘었지만 여전히 어떤 일에 정신없이 몰두할 수 있다는 사실이 좋다"는 고백과 그가 원하는 것은 "보는 사람에게 그 영향이 오랫동안 지속되는 작품을 만드는 것"이라는 인터뷰 기사를 보면, 그가 여전히 완성도 있는 작업을 위한 열정과 치열함을 품고 있음을 알 수 있다. 이것은 자신의 피부에 텍스트를 새기면서 각오한 바였을 것이다.

글: 김상규

14: 제임스 다이슨
James Dyson

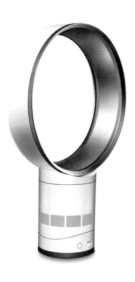

날개 없이 바람을 만들어내는
〈다이슨 선풍기Dyson Air Multiplier〉

'앙꼬 없는 찐빵'이란 말도 있긴 하지만 '날개 없는 선풍기'란 게 말이나 되는가? 그런데 영국 출신의 디자이너 제임스 다이슨은 정말 그런 선풍기를 선보이며 세계를 충격에 빠트리고 있다. 뻥 뚫린 고리 모양 그 아래에 원기둥 모양의 몸체가 세워져 있다. 이게 전부다. 그런데 이 만들다 만 듯한 모양의 기구, 텅 빈 동그라미 안에서 마치 마술처럼 바람이 나온다고 한다. 그것도 기존의 선풍기보다 15배나 센 바람이. 아무리 첨단 기술이 들어가 있다고는 하지만 쉽게 믿기지 않는 사실이다.

원리는 이렇다. 반지같이 생긴 동그란 몸통을 잘라보면 단면이 비행기 날개의 단면과 같은 모양이다. 그래서 이 동그란 몸통의 뒤쪽에서 앞쪽으로 바람이 불면 마치 비행기가 공기 중을 날아가는 것과 같은 형태의 기류가 형성되는데, 공기의 흐름이 빠를수록 주변에 있는 공기들도 덩달아 빠른 기류에 합류해 많은 바람을 일으킨다고 한다. 그래서 비어 있는 둥근 몸통으로 마치 마술처럼, 많은 양의 공기가 시원하게 흐르게 되는 것이다. 원리야 어찌 되었든 텅 빈 원에서부터 막대한 양의 바람이 나온다는 것은 정말 눈으로 보면서도 믿을 수 없는 일이다.

기술의 예술화

디자인에서 기술이 갖는 비중은 대단히 크다. 많은 사람들이 기술의 발전을 디자인의 발전과 동일시하기도 한다. 디자인 종사자들이 기술 변화에 늘 촉각을 곤두세우는 것도 그 때문이다. 하지만 디자인에 기술이 더해진다고 그냥 디자인이 발전하는 것은 아니다. 같은 음식 재료라도 어떻게 요리하는가에 따

라 천하일미가 되기도 하고 그렇지 않을 수도 있는 것과 같다. 그래서 디자인에서 정작 고민하고 신경 써야 할 것은 기술의 발전을 어떻게 디자인에 안착시킬 것인가 하는 것이다. 그런 면에서 제임스 다이슨은 디자인에 기술을 어떻게 도입해야 하는지에 대한 모범적인 사례를 보여주는 디자이너다. 어떻게 쓰는가에 따라 좋을 수도 있고 나쁠 수도 있는 가치중립적인 기술을, 그는 디자인을 살아 숨 쉬게 하는 요소로 활용하고 있다. 덕분에 그의 디자인은 기술적 성취에 그치지 않고 예술적 성취에까지 이르고 있다.

제임스 다이슨은 영국의 왕립 미술학교에서 산업디자인을 전공했으며, 날개 없는 선풍기를 만드는 다이슨사의 창업자이기도 하다. 그는 이미 오래전부터 엔지니어링을 산업디자인에 독특하게 적용하는 사람으로 널리 알려져 있었다. 그를 세계적인 반열에 올려놓은 것은 바로 먼지 봉투가 없는 청소기였다. 이 청소기를 개발함으로써 그는 세계적인 디자이너로서의 명성을 얻게 되었으며, 엄청난 부를 획득할 수 있었고, 유럽에서 최고의 매출과 인지도를 자랑하는 가전제품 메이커를 소유한 CEO도 되었다.

하지만 그렇게 되기까지 제임스 다이슨의 고생은 이만저만이 아니었다고 한다. 요즘이야 이런 청소기가 흔하지만 제임스 다이슨이 이 청소기를 내놓기 전까지만 해도 유럽과 미국의 사람들은 거의 100여 년 동안 청소기에 먼지 봉투를 달고 사용했었다. 그가 먼지 없는 청소기를 생각하게 된 것은 산 지 얼마 안 된 진공청소기로 청소를 하다가 자꾸 흡입력이 약해지는 것을 보면서부터다. 그의 회고에 따르면, 새 청소기인데도 흡

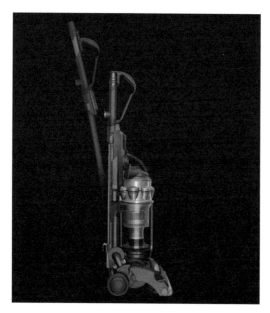

먼지 봉투가 없는 다이슨의
진공청소기

원심분리를 통해 흡입구를
막지 않는 구조다.

입구가 금세 먼지로 막히는 것을 보고는 지난 100년간 대기업 제품에 속았던 것에 크게 격분했다고 한다. 먼지 봉투를 써야 계속해서 먼지 봉투를 판매할 수 있으니, 대기업이 앞장서서 굴러 들어오는 수익을 포기할 이유가 없었던 것이다. 하지만 먼지 봉투 없는 청소기라는 그의 아이디어에 사람들의 반응은 시큰둥했고, 오기가 생긴 제임스 다이슨은 자기 손으로 청소기를 만들어야겠다고 결심하게 된다.

먼지 봉투의 입구가 막히는 문제는 원심분리기로 공기를 빠른 속도로 회전시켜 톱밥을 걸러내는 목공소 공기 정화기의 원리로 해결했다. 물론 그 과정은 쉽지 않았다. 1979년부터 5년간 무려 5,127개의 시제품을 제작한 끝에 마침내 원심분리기를 장착한 먼지 봉투 없는 진공청소기를 성공적으로 개발한다. 원래 제임스 다이슨의 계획은 여기서 끝내는 것이었다. 제품 판권을 대형 청소기업체에 넘긴 뒤 자신은 디자이너로서 조용히 살 생각이었기 때문이다. 하지만 먼지 봉투 판매만으로도 상당한 수입을 올리던 청소기 업체들은 모두 이 청소기를 외면한다. 그뿐 아니라 1987년, 암웨이는 다이슨에서 만든 사이클론 청소기와 흡사한 청소기를 팔기 시작한다. 그 당시 제임스 다이슨은 시제품 제작에 전 재산을 쏟아 부은 탓에 파산 직전이었는데, 다행히 일본의 기업과 라이선스 협약을 맺게 되어 위기를 벗어난다. 이때부터 그는 자신이 직접 회사를 만들어야겠다고 결심하고 1993년 자신의 이름을 내건 지금의 다이슨을 만든다. 그리고 다이슨이 내놓은 첫 제품인 다이슨 청소기는 18개월 만에 영국 내 판매 1위 청소기가 된다. 2005년 조사에 따르면 영국 가정의 3분의 1이 이 청소기를 사용하고 있

을 정도다. 결과적으로 제임스 다이슨은 영국 왕실로부터 작위도 받고 지금은 세계적으로 성공한 기업가가 되었다.

이런 과정을 통해 제임스 다이슨은 기술의 창의적 적용이야말로 디자인에서 가장 중요한 것이란 것을 알고 기술에 대한 지원을 아끼지 않고 있다. 다이슨 본사 직원의 3분의 1은 엔지니어이며 영업이익의 절반이 넘는 비용을 연구개발에 투자한 결과, 다이슨사가 소유한 특허만 1,300개에 이른다고 한다. 하지만 앞서 살펴본 선풍기나 청소기처럼 기술을 적용하여 디자인을 예술의 수준으로 승화시키는 지혜는 여전히 잃지 않고 있다. 최근에는 대기압의 15만 배에 이르는 힘으로 공기를 회전시켜 청소기에서 나오는 공기가 일반 가정의 공기보다 깨끗한 진공청소기를 개발하는가 하면, 시속 640㎞의 공기를 분사해서 이름 그대로 공기가 칼날처럼 손의 물기를 순식간에 '긁어내는' 손 건조기도 개발했다. 전력 사용은 기존 제품의 1/4 수준이면서 속도는 2배 이상 빠르게 내는 제품이라니 그의 실용주의를 확인할 수 있다.

기술의 인간화

제임스 다이슨은 요즘 영국에서 '5억 파운드의 사나이'로 통한다고 한다. 이렇듯 기발하면서도 우아한 제품들을 만들어내니 그렇게 되지 않는 것이 이상할 것이다. 하지만 제임스 다이슨은 요즘 산업계가 훌륭한 제품을 만들어내기보다는 단순히 주가 부양을 위해 제품을 찍어내는 곳이 되었다고 비판하는 등 잘나가는 기업주답지 않은 견해를 피력하고 있다. 말만 그런게 아니라 다이슨의 제품들은 모두 기술을 인간적으로 활용하

는 데에서 시작하고 완성되고 있다. 앞서 소개한 날개 없는 선풍기만 하더라도 아이들이 선풍기에 손가락을 다치기 쉽다는 불만이 동력이 되어, 수차례의 도전 끝에 개발에 성공한 것이라고 한다. 이렇듯 다이슨은 성공만을 위한 발걸음보다는 디자인과 기술의 정도를 걷는 것이 더 안정된 미래를 보장할 수 있다는 교훈을 몸소 실현하고 있다. 몇 년에 한 번씩 세상 사람들을 놀라게 하는 제임스 다이슨이 날개 없는 선풍기 이후 또 어떤 사고를 칠지 궁금하다.

글: 최경원

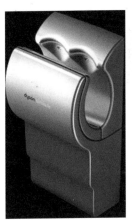

물기를 순식간에 없애주는 손 건조기
〈에어블레이드Airblade〉

15: 밀턴 글레이저
Milton Glaser

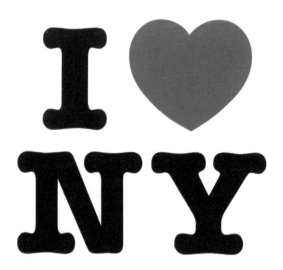

1975년에 만들어진
'아이 러브 뉴욕 I♥NY' 로고

몇 년 전부터 공공디자인에 대한 사회적 관심이 높아지면서 각 지방자치단체마다 도시 브랜딩과 문화상품 개발 사업을 추진하는 일이 많아졌다. 이때 성공 사례이자 벤치마킹 대상으로 빠짐없이 거론되는 것이 바로 '아이 러브 뉴욕 I♥NY'이다. 이 캠페인은 뉴욕 시민에게 자부심과 공동체 의식을 불어넣음으로써 뉴욕의 도시 정체성을 강화하고 도시 이미지를 향상시킨 한편 지난 30여 년간 세계 여러 나라로 퍼져 나가 수많은 모방과 패러디, 응용 사례들을 만들어냈다.

Real I ♥ NY!

티셔츠나 머그컵 등 우리 주변에서도 쉽게 찾아볼 수 있는, 역사상 가장 유명하고 인기 있는 로고 '아이 러브 뉴욕 I♥NY'. 제1차 석유파동 직후 전 세계가 극심한 경제 불황을 겪고 있던 1975년에 뉴욕주 상무국이 시민들에게 희망을 주고자 기획한 광고 캠페인에서 탄생했다. 뉴욕 현대미술관의 디자인 분야 큐레이터인 파올라 안토넬리에 의하면, 당시 뉴욕시는 10억 달러에 이르는 적자와 파산의 조짐, 해고된 30만 명의 실직자와 범죄자의 증가, 환경미화원들의 파업 등으로 극심한 곤경에 처해 있었다고 한다. 이런 상황에서 미국을 대표하는 세계적인 그래픽 디자이너이자 일러스트레이터인 밀턴 글레이저가 이 광고 캠페인을 위한 그래픽 작업을 의뢰받고 고심하다 우연히 냅킨에 스케치하여 만든 것이 바로 '아이 러브 뉴욕 I♥NY'이다. 지난해 급작스럽게 시작된 미국 금융위기 이후에 2009년 1월 4일자 〈뉴욕 타임즈〉에는 '디자인은 불황을 사랑한다Design loves a depression'라는 제목의 기사가 실렸는데,

이 로고야말로 디자인이 경제 호황기에만 필요한 것이 아니라 경제 불황기를 견디고 극복하는 데 필요한 희망의 메시지를 전달해주는 사회적 힘과 역할을 갖고 있음을 보여주는 예다.

한편 9.11 테러 이후 토종 뉴요커이기도 한 밀턴 글레이저는 자신이 디자인한 '아이 러브 뉴욕 I♥NY' 로고를 다시 디자인하여 '아이 러브 뉴욕 모어 댄 에버 I♥NY More Than Ever'라는 포스터를 제작하였다. 이 포스터는 2001년 9월 19일자 뉴욕 〈데일리 뉴스Daily News〉를 통해 뉴욕 시민의 손에 전해졌고 배포되자마자 시민들로부터 큰 공감을 얻어 뉴욕 거리 곳곳에 수백만 부가 붙여졌다. 본래 '아이 러브 뉴욕 모어 댄 에버 I♥NY More Than Ever'를 만들면서 뉴욕의 왼쪽 부분에 위치하고 있었던 세계무역센터를 기념하기 위해 기존 로고의 심장 심벌(♥) 왼쪽 아랫부분을 검게 그을린 것처럼 표현하고, 이 새 로고를 뉴욕시에서 공식적으로 사용해줄 것을 요청했지만 이는 받아들여지지 않았다. 대신 일간지를 통해서 시민 차원에서 널리 확산되었다.

디자이너는 어느 선량한 시민과 다를 바 없다

밀턴 글레이저는 사회참여적인 활동으로도 잘 알려져 있는데, 그중 하나가 1964년 켄 갈런드와 그의 동료 디자이너 22인에 의해 만들어진 '중요한 것을 먼저 하라First Things First'다. 자본주의 사회 속에서 상업주의에 매몰되어가는 디자인과 디자이너의 역할을 생각하고 대안을 모색하자는 선언이다. 이것은 2000년에 티보 칼맨과 조너선 반브룩에 의해 '중요한 것을 먼저 하라 2000First Things First 2000'으로 다시 발표되었는데

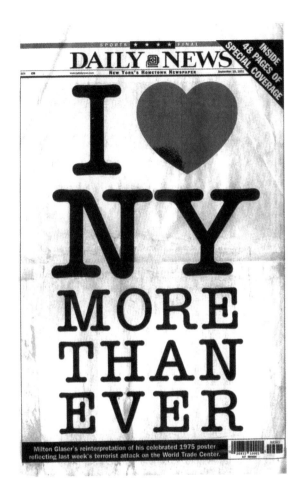

9.11테러 직후 2001년 9월 19일자
뉴욕 ‹데일리 뉴스›를 통해 배포된
‘아이 러브 뉴욕 모어 댄 에버
I♥NY More Than Ever’ 로고

사진 출처:
Ben & Elly Bos edit.,
Graphic Design Since 1950,
Thames & Hudson, 2007

밀턴 글레이저는 이 두 선언에 모두 동참한 바 있다. 또 2005년에는 보스니아 출신의 일러스트레이터인 미르코 일리치와 함께 세상의 모든 부조리에 반대하는 목소리를 담은 전 세계 디자인 작품 400여 점을 모아『불찬성의 디자인The Design of Dissent』이라는 제목의 작품집을 내기도 했다.

물론 이런 활동들은 1929년, 뉴욕의 브롱크스에서 태어나 1950년대 중반부터 최근까지 반세기가 넘는 기간 동안 그래픽 디자인과 일러스트레이션뿐만 아니라 인테리어, 건축, 회화 등 여러 장르를 넘나들며 엄청난 양의 작업을 해온 밀턴 글레이저의 디자인 세계를 생각해본다면 미미한 비중일지 모른다. 하지만 이와 같이 디자이너라는 직업을 시민사회와 구별되는 특별한 것이 아니라 시민사회에 속하는 것으로 인식하고 또 그것을 평생에 걸쳐 직접 실천했기에, 세계적으로 존경받는 디자이너가 될 수 있었을 것이다.

『불찬성의 디자인』에 실린 인터뷰에서 그는 "디자이너의 역할은 어느 선량한 시민의 역할과 다를 바 없다. 좋은 시민이란 민주주의에 참여하고 견해를 피력하고, 한 시대에 자신의 역할을 인식하는 사람들을 뜻한다. 이는 디자이너이기 때문에 더 많은 책임감을 가져야 한다는 것을 의미하지 않는다. 우리 모두가 좋은 시민이 되기 위한 책임감을 가져야 한다"고 말했다. 디자이너라는 직업에 대해 남다른 자부심을 갖고 있는 그가 자신의 직업적 정체성을 어떻게 사회적 맥락에서 정의하고 있는지 보여주는 말이다.

글: 강현주

2003년 3월 이라크 전쟁이 발발하기 전
‹더 네이션The Nation›을 위해 디자인한
'네이션 이니셔티브 버튼The Nation
initiative Buttons'. 이 버튼은 잡지
구독자들을 대상으로 판매되었다.

사진 출처: Milton Glaser &
Mirko Ilic. The Design of
Dissent, Rockport. 2005

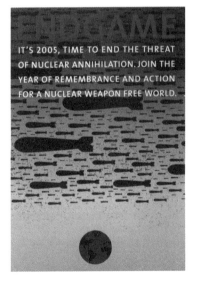

핵정책변호사위원회를 위해
디자인한 '엔드게임ENDGAME'
포스터. 여기서 엔드게임이라는
말은 두 가지 의미를 지니는데
첫째는 핵무기의 확산은 결국
지구상의 생물을 멸종시키게
될 거라는 것이고, 둘째는 이제
서로를 위협하는 일은 끝내야
하는 시점이라는 뜻이다.

16: 잉고 마우러
Ingo Maurer

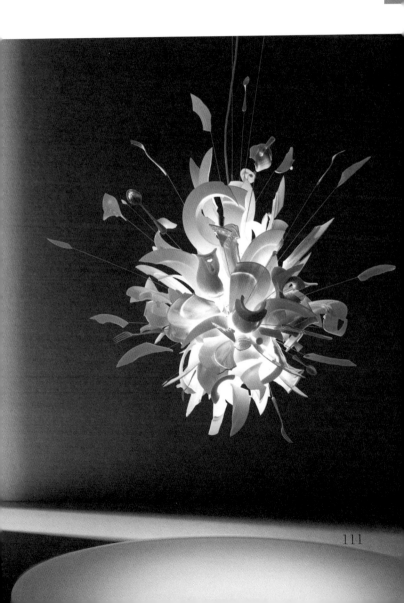

만약 예술작품이 그저 예술가가 자기 마음 내키는 대로 만든 결과물에 불과하다면, 캔버스 원단에 유화물감 몇 그램으로만 이루어진 사각의 평면이 수백억의 가치를 갖지는 못할 것이다. 적지 않은 돈과 노력을 들여 사람들이 예술을 향유하는 데는 이유가 있다. 먹고사는 살림살이에는 전혀 도움을 주지 못해도 그것과는 비교할 수 없는 것, 바로 '감동' 때문이다. 감동이라는 큰 선물을 주기 때문에 사람들은 누가 시키지 않아도 공연장 매표소 앞에 줄을 서고, 갤러리 문턱을 수시로 넘는다. 디자인 분야에서는 그동안 기능이나 돈벌이에 치중하다 보니 감동의 문제를 그다지 비중 있게 다루지 않았다. 하지만 잉고 마우러의 조명은 디자인에서도 감동이 넘쳐흐를 수 있다는 것을 보여준다.

예술인가?

부서진 식기 조각들과 나이프, 포크 같은 식도구들이 멋진 조명 재료가 될 수 있다는 사실을 보여주는 ⟨포르카 미제리아 Porca Miseria!⟩를 보자. 이 조명의 파격적인 모습과 이 안에 녹아 있는 디자이너의 놀라운 창의력이 보는 사람들에게 대단한 놀라움을 줌과 동시에 높은 파고의 감동에 휩싸이게 한다. 그렇다고 조명으로서의 역할을 직무 유기하는 것도 아니다. 분위기 있는 빛으로 주위를 밝혀주는 면에서도 소홀함이 없다. 거기다 이 조명은 주변을 대단히 창의적으로 만들고, 고전적이며 고급스러운 분위기로 밝혀주는 보이지 않는 빛도 가지고 있다. 허공에서 폭발하는 듯한 모습은 미학을 언급할 필요 없이, 매우 위태롭고 강렬해 보인다. 그러나 식기들이 가지고 있는

전구에 날개를 달아 만든 대표작
〈루첼리노Luchellino〉

메모지와 문방구용 집게만으로 탁월한 개념을
표현하고 있는 조명 〈제텔즈 6Zettel'z 6〉

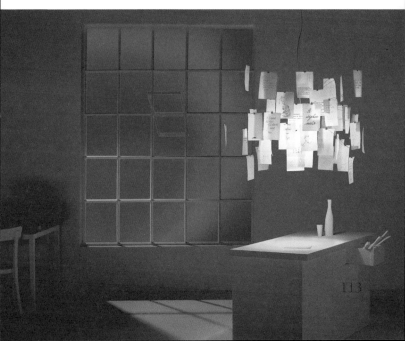

인상을 통해 마냥 파격적이거나 현대적이기만 한 것이 아니라 고전적으로 보이게 하는 마술을 부리고 있다. 재료의 이런 의외적 사용은 순수미술, 특히 설치 미술에서 흔히 찾아볼 수 있는 수법이다. 하지만 순수미술에서는 이런 시도를 통해 사회나 인간의 문제점들을 드러내고 폭발시키는 데에 비중을 두는 반면, 잉고 마우러는 예술과 디자인의 경계를 없애고 건조한 기능주의 위에 감동을 입히려고 한다. 그런 접근은 그의 여러 작품들에서 공통적으로 확인할 수 있다.

조명을 이루고 있는 재료라고는 철사와 그 끝에 끼워져 있는 문구용 집게, 그리고 거기 달린 조그마한 메모지가 전부인 조명 〈제텔즈 6Zettel'z 6〉는 또 어떤가. 보잘것없는 일상의 소모품에 불과한 메모지로 이렇게 멋진 샹들리에가 만들어질 수 있다는 점은 대단히 감동적이다. 이 조명을 더 고귀하게 만드는 것은 그 메모지가 디자이너의 멋진 스케치나 명필이 아니라 아무렇게나 휘갈겨 쓴 글씨로 채워졌다는 점이다. 디자이너는 단지 철사에 집게만 달아 놓았을 뿐이고, 쓰는 사람들이 메모지들을 모아, 마치 크리스마스트리를 꾸미는 것처럼 집게를 채워 나가면 조명이 완성된다. 디자인에 녹아들어 있는 개념과 실험성은 앞서 살펴본 조명등 못지않게 탄탄하다. 그러면서도 순수예술품이 흔히 갖는 심미적 거리감이 느껴지지 않는 것은 그것이 아무래도 우리 생활에 밀착해 있는 디자인이기 때문일 것이다.

거장의 손길

잉고 마우러는 1932년, 독일에서 태어나 지금은 팔순을 바라보는 거장이다. 독일과 스위스에서 타이포그래피를 공부한 뒤

뮌헨에서 그래픽 학사 학위를 받았고, 4년 동안 미국에서 프리랜서 디자이너로 활동하다가 뮌헨에 정착한 이후 자신의 사무실과 제조업체를 만들었다. 그 후 1980년대부터 세계 디자인계에 이름을 알리기 시작한다. 그의 이름을 세계적으로 알리게 된 가장 큰 계기가 된 디자인은 알전구에 날개를 단 조명 ‹루첼리노Luchellino›였다.

전구에 날개를 다는 것은 조명의 기능과는 전혀 상관없는, 지극히 디자인적인 행위이다. 하지만 조명들이 날개를 달고 날아오르며 실내를 밝히는 모습은 대단히 실험적이면서 아름답다. 창의력으로 가득 찬 모양은 실내를 단박에 초현실적 공간으로 만들어준다. 아름다운 깃털로 꾸며진 전구들의 우아한 움직임은 조명이 살아 있다고 착각할 만큼 독특한 아름다움을 선사한다. 순수 예술의 장점을 머금고 있으면서도 디자인으로서의 의연함(?)을 잃지 않는 잉고 마우러의 노련한 솜씨가 돋보인다.

최근작에서도 그의 환상적인 솜씨는 여전하다. ‹브레이킹 부다Breaking Buddha›는 앞서 살펴본 ‹포르카 미제리아›, 즉 부서진 접시 조명의 연장선에 있는 디자인이다. 달마 대사처럼 보이는 도자기 소재의 얼굴들이 불규칙하게 붙여져 있고, 그 안에서 스며 나오는 빛이 실내를 밝히고 있다. 우연인지는 몰라도, 진리에 이르기 위해서는 자기 자신뿐 아니라 부처님 상까지도 도끼로 파괴해 없애야 한다는 불교의 진리를 그대로 표현해 놓은 듯하다.

잉고 마우러는 단순히 낱개의 조명을 만드는 것이 아니라 빛을 가지고 무한한 판타지의 세계를 창조하는 디자이너다.

'Porca Miseria!'의 연장선에 있는
〈브레이킹 부다Breaking Buddha〉

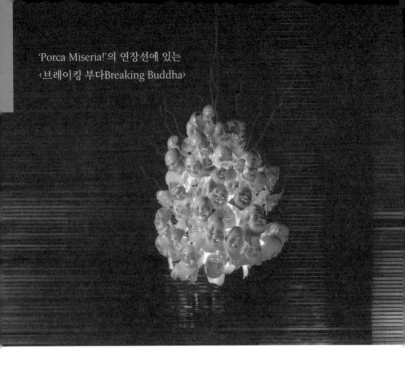

환상적인 빛을 만들고 있는
L.E.D.벤치

조명기구만이 아니라 빛의 효과까지 디자인한
전시장 ⟨스파치오 크라치아Spazio Krizia⟩

L.E.D의 빛이 밤하늘의 별을 연상시키는 벤치, 모빌 형태의 샹들리에가 빛과 그림자를 동시에 디자인해내는 전시장 등 그의 최근 작품들을 보면 이 사실을 누구라도 인정할 수밖에 없을 것이다.

조명을 위해선 어둠이 필요하다고 말하는 잉고 마우러. 그는 노련한 디자이너는 이렇듯 감동을 주는 존재임을, 또 디자인의 경쟁력은 마케팅이 아니라 세상을 보는 깊은 시선과 통찰력임을 계속 입증하고 있다.

글: 최경원

17: ● 피트 헤인 에이크
● **Piet Hein Eek**

2008년 가을 청주공예비엔날레를 관람한 사람이라면 알록달록한 나무판들이 몬드리안의 회화작품처럼 구성된 가구를 기억할 것이다. 브라질 출신의 캄파나 형제가 디자인한 가구들과 나란히 놓여 있던 그 작품은 요즘 트렌드인 에코 프렌들리 분위기를 반영, 재활용 디자인으로 소개되었다.

〈조각목재 캐비닛Scrapwood Cabinet〉이라는 이름의 이 가구를 디자인한 사람은 피트 헤인 에이크. 조각목재 시리즈로 일찌감치 국제적인 관심을 끌어모은 주인공이다. 인상적인 것은 이 오묘한 색깔과 질감의 조합을 자랑하는 나뭇조각들이 의도적으로 준비된 재료가 아니라는 사실이다. 그저 네덜란드 전통주택이 철거될 때 버려진 것들을 수거하여 가공한 것에 불과하다. 오랫동안 네덜란드 사람들의 삶과 함께 해오면서 닳고 색이 바랜 나무판이 한데 어우러졌으니 제아무리 고급스러운 가구라도 이 독특함과 정겨움에 견줄 수는 없을 것이다. 이런 어울림은 마치 조각보를 보는 것 같아서 한국인의 정서에도 거부감이 없어 보인다.

스튜디오를 벗어나 현장으로

'작품'이라는 표현이 어울리는 결과물을 만들어내면서도 정작 피트 헤인 에이크는 전시에 참여하는 것을 달가워하지 않았다. 자신이 디자인한 결과물은 갤러리에 설치되는 작품이 아니라

버려진 목재조각들로 제작된
‹조각목재 테이블Scrapwood
Table›과 ‹조각목재 캐비닛
Scrapwood Cabinet›, ‹조각목재
의자Scrapwood Rocking Chair›

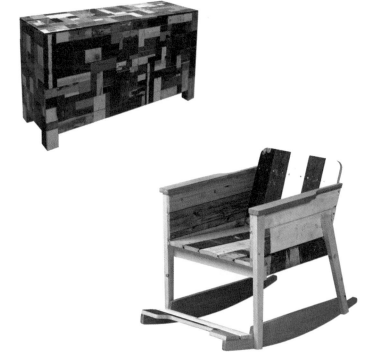

가구매장에 놓이는 제품임을 강조하고, 제품을 디자인하는 것에 그치는 것이 아니라 제작에도 직접 참여한다. 잡지에서 접하는 스타 디자이너들의 면모와는 사뭇 다르다.

이런 차이는 아이디어의 출발점에서부터 시작된다. 1990년대, 네덜란드 디자이너들이 세계적인 명성을 얻으며 독특한 스타일을 만드는 데 골몰할 무렵, 피트 헤인 에이크는 오히려 버려진 나뭇조각들에 주목했다. 그의 표현을 빌리자면 "흠 없이 완전한 것에 대한 갈망"에 반대하는 작업이다. 테이블, 의자, 침대, 마룻바닥 등이 그의 손을 거쳐 새롭게 거듭났다. ‹나무토막 의자Tree-trunk chair›는 회전의자의 기본적인 기능에다 몇 가지 간단한 부속을 덧붙여서 팔걸이 높이와 등판 각도를 조절할 수 있게 하였다. 핸드메이드 자전거인 ‹Go-Kart›도 마찬가지다. 흔히 사용하는 부품들을 조합하고 철판을 휘어서 조립한 기본 형태에다 볼트 머리도 자연스레 노출되어 있다.

피트 헤인 에이크의 기술과 스타일은 세라믹 제품에서 가장 잘 드러난다. 그가 디자인한 것들은 거창한 틀이 필요 없다. 흙을 얇게 펴서 말아낸 형태의 접시와 컵만 보더라도 누구나 눈치챌 수 있을 것이다. 마치 종이나 천을 전개도에 따라 잘라내 조립하는 식이기 때문에 구조도 남다르지만, 한 치의 오차도 없이 똑같이 대량생산되는 다른 제품과 달리 그 모양새가 조금씩 다른 매력도 있다. 그렇다고 도예가의 예술적 감각과 기술이 담긴 고급 예술품은 아니다. 그저 색다른 생활용품이다. 전반적으로 그가 디자인하고 또 생산하고 있는 가구와 식탁 용구는 모두 투박하면서 단단한 느낌을 준다. 고행석 만화

120

오크 목재조각들로 제작된
‹나무토막 의자Tree-Trunk
Chair›

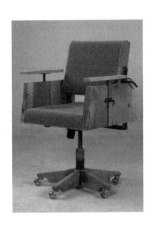

기성품의 조합을 통해
새롭게 탄생한 핸드메이드
자전거 ‹고 카트Go-kart›

종이를 말아 붙이듯 만든
세라믹 제품들

도쿄의 디자인숍
CIBONE에서 판매 중인
피트 헤인 에이크의 가구와
세라믹 제품

의 주인공 '구영탄'처럼 늘 반쯤 눈 감고 이야기하는 덥수룩한 수염의 아저씨 이미지가 그대로 디자인에 반영되어 있다.

사람 냄새 나는 디자인공장을 꿈꾸다

에인트호번 디자인아카데미를 졸업한 동료 디자이너들이 대부분 스튜디오를 운영하면서 디자인 프로젝트를 진행하는 것과 달리 피트 헤인 에이크의 작업 스타일은 보다 현장적이다. 앞마당에는 자재가 쌓여 있고, 금속과 목재를 가공하는 기계들이 바쁘게 돌아가는 작업장 바로 옆의 작은 사무실에서 디자인도 하고 업무도 보는 모습은, 서울 근교에서 어렵지 않게 볼 수 있는 작은 공장의 이미지에 가깝다.

인터넷에 소개되는 새로운 디자인들이 간혹 3D 모델링 이미지처럼 마냥 깔끔해서 현실적이지 않게 느껴지는 것에 비하면, 피트 헤인 에이크의 것은 그야말로 물질성을 한껏 풍긴다. 육중하되 우직해 보인다는 표현이 어울린다. 세상에는 새로운 것에 빠르게 대응하는 것으로 승부를 거는 디자이너도 있지만 피트 헤인 에이크 같은 디자이너도 있다. 세상이 아무리 디지털 기술로 요란해진다 해도 사람 냄새가 물씬 나는 든든하고 묵묵한 사물을 만들어낼 '공장장' 같은 디자이너 말이다.

글: 김상규

18: 패트릭 주앙
Patrick Jouin

하겐다즈를 위해 디자인한 초콜릿
〈눈송이Snowflake〉

프랑스는 무엇을 해도 프랑스적인 것 같다. 패션도, 영화도, 가구도, 프로덕트 디자인도 프랑스에서 만들어진 것들엔 특유의 프랑스다움이 있다. 필요한 것 이상의 무언가를 더해놓고 그것에 자존심을 세우는 듯한 느낌이다. 그리고 그 필요 이상의 것들은 대체로 평범을 벗어난 외형의 멋이나 깊은 교양으로 귀결된다. 필립 스탁의 디자인을 통해 이미 경험한 바 있지만, 기능

에 가장 엄격해야 할 프로덕트 디자인에서도 프랑스 디자이너들은 교양과 유머, 멋을 챙긴다. 이런 공력이 모여 프랑스 사회 전체에 문화적 윤기를 좔좔 흐르게 할 뿐 아니라 세계 문화에도 크게 공헌하는 것이리라. 패트릭 주앙은 그러한 프랑스적 맥락 안에서 현재의 프랑스 디자인계를 짊어지고 있는 디자이너다.

프랑스 낭트에서 태어난 패트릭 주앙은 파리에 있는 국립산업미술학교를 졸업한 뒤 프랑스의 가전제품 업체인 톰슨의 자회사였던 톰슨 멀티미디어에서 일하다, 당시 함께 일했던 필립 스탁에게 발탁되어 그의 사무실에서 일하게 된다. 1998년부터 자신의 회사를 설립하여 활동하고 있으며, 2003년에는 프랑스의 유명 가구박람회 메종 드 오브제에서 올해의 디자이너로 선정되기도 했다. 아직 패트릭 주앙하면 반사적으로 떠오르는 뚜렷한 작품세계를 갖추진 못했지만, 꿈꾸는 듯한 이미지와 상상력이 담긴 작품으로 세계적인 명성을 쌓아가고 있는 디자이너다.

디자인 범주의 확대

사각형 모양의 초콜릿을 똑똑 분지르면서 그 달콤한 맛을 즐겼던 사람이라면 이런 초콜릿은 좀 쇼킹할 수도 있을 것 같다. 눈의 결정을 본뜬 모양새에서 눈처럼 사르르 녹아버릴 것 같은 초콜릿의 느낌이 전해진다. 입에 넣으면 사라져버릴 한낱(?) 초콜릿의 디자인을 일류 디자이너에게 맡기는 클라이언트도 독특하지만, 그의 요구에 이런 모양으로 답할 줄 아는 패트릭 주앙이야말로 프랑스 디자이너답다는 생각이 든다. 그러나 그의 멋들어진 스타일은 조명에서 좀 더 빛을 발한다.

〈이슬Due〉이라는 이름이 붙은 이 조명은 조약돌 모양의 투명한 유리 덩어리들이 마치 무중력 상태에서 서서히 아래로 내려오는 듯한 느낌을 준다. 중앙에서 흘러나오는 아름답고 투명한 빛은 유리 덩어리의 존재감을 드러내는 듯 혹은 감추는 듯하며 오묘하고 신비로운 이미지를 만들고 있다. 그 빛은 조명 본연의 기능이라고 할 수 있는 '밝기'만 갖추고 있는 것이 아니라 경이롭고 마법 같은 이미지로 사람들의 마음을 밝힌다. 항상 '플러스 알파'를 선보이면서 그의 디자이너로서의 자존심을 담아내는 프랑스 디자인 특유의 태도다. 이런 몽환적인 품격은 〈솔리드Solid〉라는 의자 시리즈에 이르러 한 단계 더 나아간다.

의자는 의자인데 기하학적인 논리만으로는 설명할 수 없는, 모양이 좀 이상한 의자들이다. 첨단 컴퓨터 기술이 아니었다면 만들어질 수 없는 형태이기도 하지만 기술이야 세월이 지나면 금방 보편적인 것이 되어버리므로 큰 의미를 갖지 못한다. 중요한 것은 그 기술이 무엇을 표현하기 위해 활용되었는가 하는 점이다. 이 의자들은 마치 살아 있는 생명체처럼 보인다. 길쭉한 플라스틱 덩어리들이 마치 자유의지를 갖추고 이리저리 얽혀서 스스로 의자를 만들어낸 듯한 인상이기 때문이다. 수정의 결정이 자라난 듯한 모습이기도 하고, 동굴의 종유석이 흘러내린 듯한 느낌도 있다. 어릴 적부터 엔지니어인 아버지로부터 기술과 예술적 교육을 받으며 자랐고, 커서는 의학과 디자인에 두루 관심을 보이며 사물과 인체의 이상적인 결합을 생각했던 그의 행로를 생각하면 전혀 어이없는 해석은 아닐 것이다.

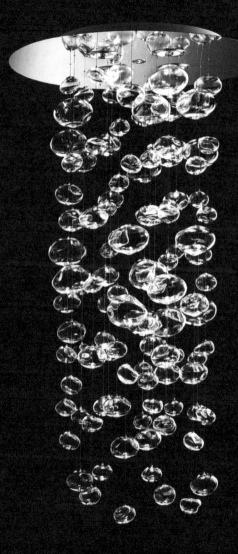

불규칙하면서도 유기적인 구조를
가진 의자 시리즈 ‹솔리드Solid›

129

한 번에 접거나 펼 수 있는
의자 〈원 샷One Shot〉

기능성도 뛰어난 디자이너

우리가 술을 마실 때 흔히 외치는 구호 ‹원 샷One Shot›이라는 이름을 단 의자를 보면, 그의 디자인 세계가 점점 높은 단계로 진화하고 있음을 느낄 수 있다. 패트릭 주앙의 탁월한 구조적 능력, 무엇보다 재료와 그 기술적 내용을 탁월한 쓰임새로 환원시키는 재능이 돋보이는 작품이기 때문이다. 해바라기처럼 생긴 의자의 윗면 한가운데에는 동그란 구멍이 보이는데, 이곳을 손가락으로 잡고 위로 올리면 의자가 스르륵 올라가면서 길쭉한 원통형으로 변신한다. ‘원 샷’이라는 말이 촉감으로 다가온다. 반대로 하면 꽃잎이 피어나듯 부드럽게 의자가 펴져서 앉을 수 있다. 이런 움직임을 구동하려면 여러 가지 첨단 재료와 구조가 필요할 터인데, 이 디자인은 오로지 폴리아마이드라는 플라스틱밖에 사용하지 않았다. 순전히 얇은 플라스틱 재료만으로 이런 구동을 가능하게 하는 것을 보면 그가 몽환적인 작품에만 강한 것이 아니라 지극히 현실적이면서도 지적인 디자인에서도 앞서 있다는 것을 알 수 있다.

뛰어난 디자인이라는 것은 이처럼 손과 마음, 손과 머리가 동시에 최고의 움직임을 이뤄내는 것이라는 걸 패트릭 주앙을 통해 확인하게 된다. 최근 산업디자인에서 프랑스의 기세가 조금 주춤하고 있긴 하지만 이런 디자이너들이 끊임없이 활약하는 것을 보면 전통의 공력은 하루아침에 사라질 리 없다는 것을 느낀다.

글: 최경원

19:
마틴 반 세브렌
Maarten van Severen

일민미술관 카페에 가면 테이블 사이사이에 놓인 의자를 눈여겨보게 된다. 드로잉을 실제 공간에 옮겨놓은 듯 간결한 옆모습을 지닌 의자다. 이 의자를 디자인한 사람은 벨기에의 대표적인 디자이너 마틴 반 세브렌이다. 10년 전, 특별한 메커니즘이나 장식도 없이 그야말로 군더더기 없는 이 의자가 비트라 Vitra 전시장에 처음 등장했을 때 디자이너들 사이에서 의견이 분분했다. ‹03›(정확한 이름은 ‘.03’이다)이라는 의자의 이름부터 특이했지만 무엇보다도 누구든 한 번쯤은 슥슥 스케치했을 법한 간결한 형태라는 점이 쟁점이었다. 선으로 그냥 그

간결함 속에 혁신을 담은 의자 ‹03›

리는 것은 쉬워도 그것을 실제 제품으로 만들어낸다는 것은 어지간한 배짱이 아니고서는 힘든 일이기 때문이다. 〈03〉의 경우도 등판을 지지하는 프레임이 없다는 단순 구조에서 비롯된 기술적인 과제가 있고 판재로 된 형태라서 의자를 집어 들기 불편한 문제도 있었다. 그렇다고 딱히 특징이라고 할 만한 요소도 없었기 때문에 사람들의 호응을 기대하기도 어려웠을 것이다. 그렇지만 지금도 세계 주요 도시의 세련된 공간 곳곳에서 이 의자를 어렵지 않게 만날 수 있는 것을 보면 간결한 그 모습이 바로 〈03〉만의 탁월한 특징임을 알게 된다. 부흘렉 형제를 비롯한 유명 디자이너들이 자신이 디자인한 새로운 테이블을 선보일 때면 곧잘 〈03〉 의자 시리즈로 구색을 갖춘다. 그만큼 〈03〉은 존재감을 지나치게 드러내지 않으면서도 기품 있는 의자로 인식되어 있다.

카페에 놓인 의자 〈03〉 (사진: 김상규)

No 미니멀리스트 Yes 에센셜리스트

〈03〉 의자에서 볼 수 있듯이 반 세브렌은 미니멀리즘 성향이 강한 디자이너다. 장식적인 경향이 두드러졌던 1990년대에 본격적으로 활동을 시작했음에도 단순한 디자인을 고집했던 그이기에, 그를 미니멀 디자인을 선보인 대표 인물로 평가하기도 한다. 반 세브렌은 거의 모든 디자인을 최소의 면과 선으로 구현해 구조가 곧 형태임을 보여주었다. 하지만 재료에 있어서만은 목재, 유리, 알루미늄, 합판, 폴리우레탄 등 다양한 실험을 거듭했다. 그는 '촉감tactility'을 몹시 중요하게 생각했는데 〈03〉을 디자인할 때 폴리우레탄을 기본 재료로 사용하여 이전의 플라스틱 의자에서 느낄 수 없는 촉감을 부여했다. 그의 첫

번째 대량생산 가구이기도 했던 ‹03›의 성공에 힘입어 그가 만
든 의자는 ‹07›까지 시리즈로 이어졌다.

그중에서 ‹04›는 업무용 회전의자로 발전된 모델이다.
회전의자를 제조하는 가구회사들이 한창 등판과 좌판을 분리
시켜서 등판이 뒤로 넘어가는 다양한 메커니즘tilting mecha-
nism을 고민할 때 그는 가장 기본적이고 전통적인 등판과 좌
판의 일체형을 고집했다. ‹03›과 마찬가지로 단순한 이미지를
갖고 있으면서도 앞뒤는 물론 좌우로도 움직이는 독특한 방식
을 도입했다. 의자 디자인의 혁신이 그의 손을 통해 이루어진
것이다.

그는 이 방식을 라운지체어 디자인까지 끌고 갔다. 비트라를
위해 디자인한 ‹MVS 라운지 체어MVS Lounce Chair›는 라운
지체어의 특징인 안락함과는 거리가 멀어 보인다. 여기에 한
술 더 떠서 카르텔Kartell사의 ‹LCP 라운지체어LCP Lounce
Chair›는 딱딱한 아크릴판으로 만들었다. 하지만 뻣뻣하게만
보이는 ‘MVS’는 두 가지 자세로 변형할 수 있도록 만들어졌고,
딱딱하게만 보이는 ‘LCP’는 하나로 이어진 판재의 자체적인 탄
성을 응용해 새로운 방식의 안락함을 보여주었다. 일반적으로
이런 유형의 의자는 성형합판이나 사출 플라스틱으로 가공된
골격에 천과 가죽을 씌우는 형식으로 제작되지만, 반 세브렌은
우레탄, 아크릴 판재를 별도의 마감재 없이 그 자체로 완성시
켰다. 걷어낼 수 있는 것은 최대한 걷어내고 핵심적인 것만 남
겨두는 그의 디자인 원칙을 두고 비트라의 회장인 롤프 펠바움
은 이렇게 말했다.

라운지체어의 고정관념을 바꾼
‹MVS 라운지체어MVS Lounge
Chair›와 ‹LCP 라운지체어LCP
Lounge Chair›

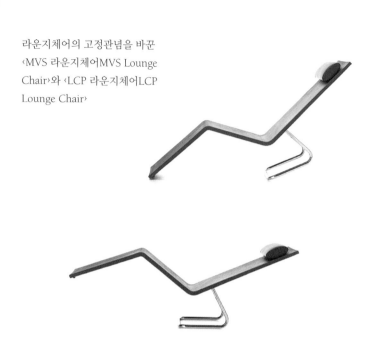

"반 세브렌은 미니멀리스트가 아니라 에센셜리스트 essentialist다."

반 세브렌은 건축을 전공했지만 인테리어에 더 큰 관심을 기울였고 렘 콜하스 같은 건축가들의 프로젝트에 참여하여 인테리어 디자인을 맡기도 했다. 유럽에서의 전시와 가구 디자인을 통해 주목받게 되자 소품을 생산하는 기업들이 그에게 디자인을 의뢰하기 시작했다. 하지만 실용적인 디자인을 고집한 반 세브렌은 디자이너의 이름을 브랜드처럼 사용하는 이른바 '디자인 제품design goods'을 달가워하지 않았다.

가구를 제외하고 그가 디자인한 소품이라고는 알레시의 식기가 거의 유일한데 그마저도 스타일이 아니라 탄탄한 리서치를 기반으로 한 식기 디자인이었다.

진보적이면서도 냉정하리만치 엄격한 단순함의 미학을 보여주는 그의 새로운 디자인을 더 이상은 기대할 수 없다. 2005년, 한창 활동할 49세의 나이로 생을 마감했기 때문이다. 암 투병 중 그가 마지막으로 기획한 회고전이 사망 즈음에 그의 고향인 벨기에 헨트의 디자인 미술관에서 열렸고 지금도 네덜란드를 비롯한 여러 나라에서 순회전으로 열리고 있다. 비록 전시는 보지 못하더라도, 그의 분신과도 같은 '쿨'한 의자들은 다양한 공공기관과 상업공간에서 앞으로도 쉽게 만날 수 있을 테니 다행한 일이 아닐 수 없다.

글: 김상규

일관된 스타일을 통해 이미 완성형에 가까워진 디자이너의 개성을 감상하는 것도 즐겁지만, 어떤 디자이너가 매번 새로운 작품을 선보이면서 자신의 스타일을 형성해나가는 과정을 지켜보는 것도 그에 못지않게 즐겁다. 큰 보폭으로 자신의 디자인 세계를 변화시켜가는 디자이너 마르셀 반더스가 매력적인 이유다.

네덜란드 복스텔 출신의 공업 디자이너인 마르셀 반더스는 1988년 아른험예술학교를 졸업한 뒤, 1996년에 자신이 참여하고 있는 브랜드 무이Mooi를 위해 디자인했던 〈매듭 의자 Knotted Chair〉로 이름을 알렸다. 이후 B&B Italia나 모로소 같은 국제적인 브랜드들과 일하면서 건축과 인테리어 관련 디자인을 했고, 지금은 가정용품 개발에까지 손을 뻗치고 있다. 데뷔 초기에는 실험적이면서 변화무쌍하고 다소 즉흥적이다 싶은 디자인들을 많이 선보였지만, 시간이 갈수록 세련미를 더

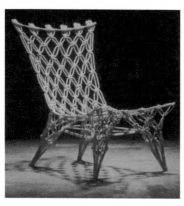

〈매듭 의자Knotted Chair〉

해 최근에는 실험성과 고전적 아름다움을 겸비한 작품들을 만들어내고 있다.

파격적인 디자인

그의 이름을 세상에 알린 데뷔작 〈매듭 의자〉는 사실 모양새로만 본다면 그리 훌륭하지 않았다. 노끈을 여러 가닥으로 묶어놓은 모양은 마치 하다 만 뜨개질 같았고, 디테일의 완성도도 떨어졌다. 중세시대 농민이 농한기에 노끈으로 만들어 쓰던 물건이라는 설명과 함께 민속박물관에 전시될 법한 그런 의자였다. 하지만 놀라운 사실은 이렇게 끈으로만 얼기설기 엮은, 손가락 하나로도 거뜬히 들어 올릴 수 있을 정도의 가벼운 의자가 100kg이 넘는 하중을 견딜 수 있을 정도로 튼튼하다는 것이다. 이 마술과도 같은 의자의 비결은 노끈에 스며든 플라스틱. 열경화성 수지를 노끈에 흡수시켜 굳히면 무게에는 큰 차

〈스펀지 화병Sponge Vase〉

〈에어본 스토니 화병Air borne Snotty Vase〉

이가 없으면서도 단단해진다는 지극히 일반적인 기술을 새로운 방식으로 활용한 것이다. 마르셀 반더스라는 이름을 기억하게 만드는 데 모자람이 없는 초기작이었다. 하지만 왜 디자이너들에게 '산업시대의 연예인'이라는 표현을 쓰겠나. 데뷔작으로 반짝 유명세를 얻었다가도 제대로 된 후속작을 내놓지 못한다면 그대로 묻혀버리기 때문이다.

그런 면에서 마르셀 반더스는 준비된 디자이너였다. 로프로 만든 의자 이후 그는 비슷한 니트 방식을 구사한 의자나 테이블, 스펀지 화병과 같은 실험적인 디자인을 선보이며 기량을 과시해나갔다. 스펀지 화병은 스펀지에 흙을 머금게 한 뒤 스펀지는 불에 태워 없애고 그 안에 흡수되어 있던 흙만 초벌구이하는 방식으로 만들어졌다. 기존의 기술을 창조적으로 적용해 실험적이면서도 독특한 디자인을 내놓는 그의 스타일이 녹아 있는 작품이다.

실험성만으로는 사람들의 시선을 계속 잡아끌기 어렵다는 것을 파악했기 때문일까. 마르셀 반더스가 2009년 밀라노 가구박람회에 출품한 조명들을 보면 예전의 비정형적이면서 거친(?) 느낌은 많이 정제되고, 그 위에 유럽 특유의 고전적인 분위기가 화려하게 안착하고 있음을 확인할 수 있다. 한 명의 디자이너가 가진 스타일이 이렇게 달라질 수 있다는 것이 놀라울 정도인데, 그는 예전보다 훨씬 감성적으로 충만한 작품들을 선보이면서도 특유의 실험적인 시도를 멈추지 않고 있다. 조명 브랜드 'Flos'를 위해 만든 조명을 보면 겉은 장식 하나 없이 아주 미니멀하면서 현대적인 모습이다. 하지만 전구가 있는 조명 갓 안쪽으로는 유럽의 성당 벽에 있을 듯한 고전적인 문양을

Flos의 조명 ‹캔 캔Can Can›과
‹스카이가든Skygarden›

부조로 넣어, 불이 켜지면 그 윤곽이 드러나도록 하고 있다. 이처럼 현대적인 디자인 속에 배어 있는 마르셀 반더스 스타일의 고전미는 한껏 과장된 듯한 화려함과 함께 더욱 빛을 발한다. 그가 인테리어를 맡은 '몬드리안 사우스 비치 호텔'과 '카메하 호텔'을 보자.

흰색과 빨간색의 조화가 강렬한 몬드리안 사우스 비치 호텔의 인테리어는 넓고 깔끔한 공백의 활용과 붉은색으로 몬드리안의 특징을 추상적으로 압축하고 있다. 몬드리안의 현대적 인상과 유럽의 고전미가 어우러진 공간은 초현실적인 인상을 줄 정도로 화려하다. 특별한 형태를 사용하지 않으면서도 장식의 디테일이나 무늬의 활용만으로도 화려하면서도 간결한 공간을 만들어내는 솜씨가 눈에 띈다. 카메하 호텔의 인테리어 역시 검은색이나 짙은 회색 같은 어두운색을 대담하게 사용하면서도 샹들리에나 소품, 또 패턴의 활용을 통해 장엄하면서도 화려한 이미지를 만든 것이 돋보인다. 이런 디자인 논리는 '빌라 모다Villa Moda'라는 숍에서 더 확실하게 살필 수 있다. 전체적으로는 흰색과 회색, 검은색 일색에 온갖 화려한 문양과 고전적인 소품들이 널려 있는 공간. 특히 기하학적인 형상들과 화려한 형태들이 하나의 조화를 이루고 있다는 것이 상당히 낯설지만 인상적이다. 잘못하면 오히려 촌스러워 보일 수 있는 스타일이지만 거장답게 조형적인 완성도를 잃지 않으면서도 한껏 초현실적인 공간을 만들어냈다. 고전미와 현대적 요소들을 혼합해 판타지 영화의 세트장처럼 초현실적인 분위기를 완성해내는 그의 솜씨는 그가 참여하고 있는 브랜드 무이의 매장에서도 엿볼 수 있다.

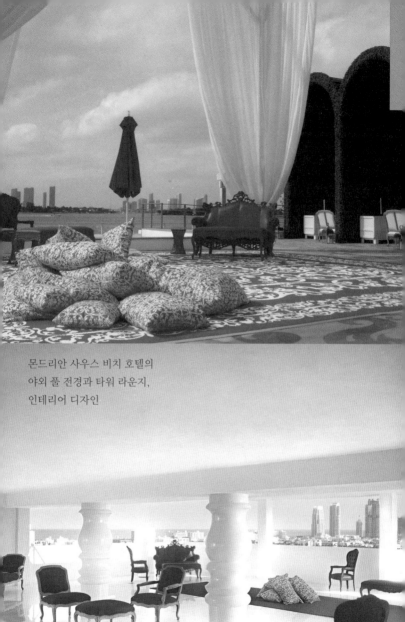

몬드리안 사우스 비치 호텔의
야외 풀 전경과 타워 라운지,
인테리어 디자인

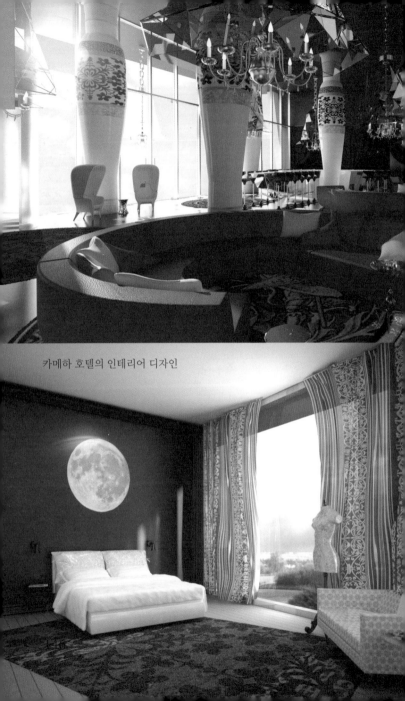

카메하 호텔의 인테리어 디자인

빌라 모다 숍 인테리어 디자인

기대되는 변신

지금 마르셀 반더스가 몰두하고 있는 것은 한마디로 절제된 화려함, 차분한 화려함인 듯하다. 데뷔 초보다 역동성은 감소했지만 그만큼 정제된 디자인이다. 하지만 그것은 어디까지나 지금의 이야기일 뿐, 앞으로 또 어떤 트레이드마크를 내세우며 변신을 꾀할지는 아무도 모를 일이다. 현재와 미래가 동시에 기대되는 디자이너라는 사실엔 누구나 공감하겠지만 말이다.

글: 최경원

환상적인 무이의 내부공간

148

21 ● 리처드 솔 워먼
● Richard Saul Wurman

요즘은 차량용 내비게이션 덕택에 차에서 굳이 지도와 씨름할 이유가 없어졌지만, 불과 몇 년 전만 해도 낯선 길 운행에서 교통 지도는 필수였다. 이제는 인터넷을 통해 잘 만들어진 디지털 맵을 접하게 되어 아날로그 맵은 더 이상 필요하지도 않고 매력도 없는 존재가 되어 버렸다. 하지만 정보의 건축가, 정보의 설계자Information Architect로 통하는 그래픽 디자이너 리처드 솔 워먼의 ‹US 아틀라스US Atlas›를 보면, 책자 형태의 지도라는 것에 대해 다시금 애착이 생길지도 모르겠다. 시간과 거리를 동시에 고려해(50마일/80km 정도의 거리, 즉 차로는 1시간 정도 걸리는 거리를 기준으로) 그리드(기준선)를, 그리고 각 페이지에는 그 지점이 미국 전체 지도에서 어디쯤 해당하는지를 보여준다. 길은 모두 흰색 라인으로 그려져 마치 거대한 그물망처럼 한눈에 들어오며, 축적은 일정해 혼동의 여지가 없다. 붉은색으로 표기한 페이지와 좌표는 단번에 눈에 띄지만 각 페이지는 제한된—그리고 축척별로 서로 구분되는—컬러만 사용한다. 지도에 다 담지 못한 유명 박물관과 미술관, 유적, 대학, 추천 호텔 등의 지역 관련 정보들은 페이지마다 보여주고자 하는 지역의 외곽 부분에 담았다. 설혹 미국에서 자동차를 운전할 필요가 없다 해도, 이만하면 한 권쯤 소장하고 싶지 않은가.

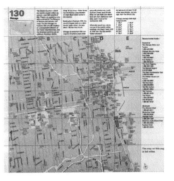

지역마다 축적이 달라 고생했던 경험이 있는 워먼이 자신의
경험에 기반해 만든 미국 도로 지도 ‹US 아틀라스US Atlas›

150

낯설음과 무지가 선사하는 신세계

리처드 솔 워먼의 지도가 가진 차별성은 무엇에 근거한 것일까? 1990년대에 만들어진 ‹US 아틀라스›를 기점으로, 그의 이전 작업들로 거슬러 올라가 보자. 1962년, 건축을 전공했던 워먼은 스물여섯 살에 노스캐롤라이나에서 건축과 학생들을 가르치게 된다. 미국의 북부 위로는 가본 적 없는, 철저한 남부인이라는 것을 자랑스럽게 생각하는 학생들에게 세계의 다른 지역들을 알려주어야겠다고 생각한 워먼은 50개의 도시 리스트를 뽑고 학생들에게 일정한 축척으로 도시의 클레이 모델을 만드는 과제를 내준다. 이 과제에 기반을 두고 만든 책이 『도시들: 유형과 규모의 비교Cities: A Comparisons of Form and Scale』다. 필라델피아, 베르사유, 워싱턴, 파리, 로마, 베이징 등 다양한 도시를 함께 비교해본다는 것은 짐작하지 못했던 놀라운 것을 발견하게 해주었다. 여기에서 워먼의 첫 번째 법칙이 나온다.

"당신은 당신이 이미 알고 있는 것과의 관계에 의해서만 새로운 어떤 것을 이해할 수 있다."

그의 말을 인용하면, "이해를 결정하는 것은 사물 그 자체가 아니라 우리가 사물과 함께 연상하는 의미나 패턴"이기 때문이다. 따라서 이해는 "한 지점이 아니라 하나의 길"이다. "사고와 사고를 연결하고 패턴과 패턴을 연결하는 길."

리처드 솔 워먼은 '친숙'이라는 병을 경계했다. 자신도 모르게 어떤 것에 너무 익숙해지면 그것에 낯선 사람에게는 그것이 어떻게 보일지 알 수 없게 된다는 것이다. 그렇다면, 워먼이 가진 차별성은 '낯설음'과 무지에 있는 것이 아닐까. 실제로 그

의 성공적인 작업들 중 많은 수가 자신이 경험한 당혹감과 실수, 낯설음과 무지에서 비롯되었다. 1980년, 로스앤젤레스로 이동하면서 완전히 길을 잃었던 경험이 바로 '액세스Access' 시리즈의 ‹로스앤젤레스Los Angeles› 편을 기획한 동기가 되었다. 그는 그런 자신의 경험 속에서 여행자는 언제나 "내가 어디에 있는가"와 "내 주변에 무엇이 있는가"를 알고 싶어 한다는 사실을 발견했고, 이를 자신이 만들 가이드북의 지침으로 삼았다.

'이해'를 목적으로 하는 디자인

리처드 솔 워먼을 유명하게 만들어준 또 하나의 프로젝트, ‹메디컬 액세스Medical Access› 또한 그의 개인적인 경험에서 출발했다. 워먼은 건강검진을 준비하면서 자신이 평소 갖고 있었던 불안들을 해소하고, 의사에게 정확히 어떤 질문을 해야 하는지를 알 수 있게 해주는 자료를 모아보려고 했지만 적절한 문헌을 찾지 못했다. 훌륭해 보이는 의학 일러스트레이션과 사진 자료는 그의 궁금증을 해결해주기는커녕 오히려 답답함을 가중시켰다. 이 경험을 계기로 그는 복잡하고 어려워 보이기만 하는 의학 관련 정보를 명확히, 그리고 구조적으로 보여주는 ‹메디컬 액세스›를 만들어냈다. ‹메디컬 액세스›는 알파벳순으로 수록된 120종의 건강진단테스트, 머리끝에서 발끝까지 수술부위에 따라 나열된 32종의 외과수술, 범주별로 수록된 73종의 Q&A를 담고 있다. 32종의 외과수술에 대해서는 각 질병에 대한 설명, 수술 준비와 수술 절차, 회복 관련 정보가 하나의 펼침면 안에서 세밀하면서도 알기 쉽게 설명되어 있다. 이

바빌론과 뉴욕 맨하탄을
동일한 스케일로 비교해
보여주는 『도시들: 유형과
규모의 비교Cities: A
Comparisons of Form
and Scale』

의학 관련 정보를 명확히,
그리고 구조적으로
보여주는 ‹메디컬
액세스Medical Access›

Like a car engine, the heart depends on electrical energy to start it and keep it beating regularly. This energy is generated by the body's own

pacemaker, a tiny bundle of nerve fibers called the sinoatrial (SA) node, which is located in the upper right chamber or atrium of the heart. In a healthy heart, the impulse follows a strict rhythmic pattern. The impulse is fired and sends an electric wave to the 2 upper chambers, the atria. They contract and force the blood into the larger lower chambers, the ventricles.

The wave of electricity then moves to the atrioventricular (AV) node, the junction where the signal is split and conducted to the 2 ventricles; the ventricles contract and pump blood to the lungs and the body. There is a brief period of relaxation as the atria fill with returning blood and the SA node prepares to fire again. Then the whole process is repeated—usually about 2 times a second.

Right atrium fills with
deoxygenated venous blood

Left atrium fills with
oxygenated blood from the lungs

Right ventricle fills with
deoxygenated blood

Left ventricle fills with
oxygenated blood

Right ventricle pumps
blood to lungs

Left ventricle pumps
blood to body

32 What is an Intensive Care Unit (ICU)?

책은 의학 정보가 전혀 없는 사람이 만들었다고는 믿기지 않는 수준의 책이다. 그렇기 때문에 한편으론 어떤 분야에 대해 전혀 지식이 없는 사람이라도 알고자 하는 의지만 있다면, 그리고 무엇보다 자신이 무엇을 모르고 무엇을 알아야 하는지를 깨닫게 되면, 어떤 것이라도 '이해'할 수 있다는 순진무구한 희망도 안겨준다.

이후 『미국 이해하기Understanding USA』나 『어린이 이해하기Understanding Children』등의 저서를 통해 끊임없이 새로운 분야에 도전해온 그는, 심지어 자신의 인생이 "무지에 기반"하고 있으며, 자신의 "전문분야는 무지함"이라고까지 말한다. 그의 말에 의하면 그것은 "무지로부터 출발해 관심사와 함께 떠나서 호기심을 지나, 이해에 다다르는 여행"이다. 무지로부터 이해로의 여행을 시작한다는 그의 말은 허풍이나 말장난으로 보이지 않는다. 그가 내놓은 그토록 이해하기 쉽고 친절한 결과물들을 통해 그가 진정 모르는 이의 자세에서 출발할 줄 아는 사람이라는 사실을 누구라도 확인할 수 있기 때문이다.

글: 김진경

이외에 워먼의 최근 작업들은 www.wurman.com에서 볼 수 있다.

참고자료:
피터 월버, 마이클 버크 지음, 김경균 옮김, 『인포메이션 그래픽스』, 디자인하우스, 2001
리차드 솔 워먼, 〈이해로의 여행〉, 《월간 디자인》, 2001년 5월호.
Richard Saul Wurman, Information Architects, Graphis Inc., 1997

22:

로낭과 에르완 부훌렉

Ronan & Erwan Bouroullec

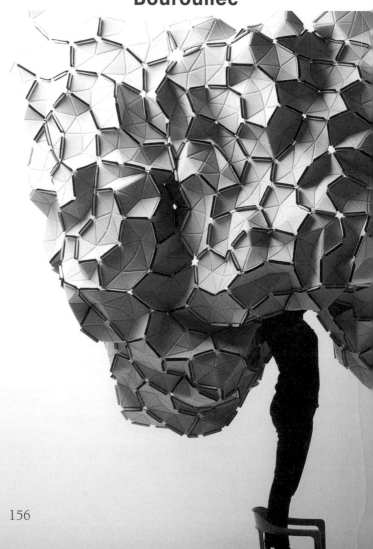

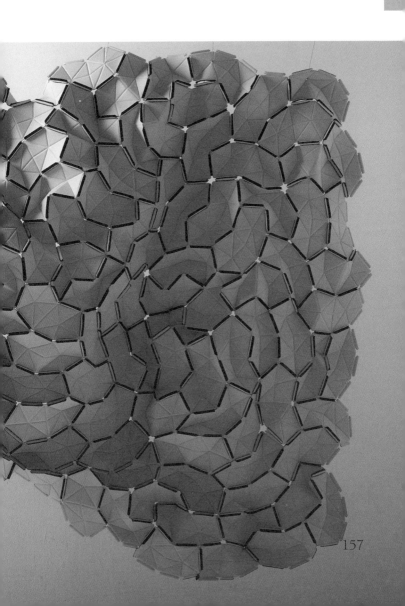

절제된 형태 위로 마치
윤활유처럼 흐르는 매끈한
곡선이 프랑스적인 현대미를
돋보이고 있는 벨 시리즈

전반적으로 하얀색 톤에 강한
색상들이 점점이 배치된
이세이 미야케의 서브 브랜드
A-Poc의 매장

여러 개를 겹쳐서 다양하게 활용할
수 있는 ‹구름Clouds(Nuage)›

158

'형제는 용감했다'는 말이 실감나는 경우가 종종 있다. 〈매트릭스〉를 만든 영화계의 워쇼스키 형제가 그렇고, 1990년대 말 프랑스 산업디자인의 기대주로 주목받으며 혜성과 같이 등장한 로낭과 에르완 부홀렉 형제가 그렇다. 1971년, 1976년에 프랑스 퀸퍼에서 출생한 로낭과 에르완은 프랑스에서 디자인을 전공한 뒤, 1999년 공동으로 디자인회사를 설립한 후 한 몸처럼 활동하고 있는 디자인계의 용감한 형제다.

부홀렉 형제가 등장과 동시에 세계적인 주목을 받았던 것은 프랑스적 취향을 탁월하게 재해석했기 때문이다. 필립 스탁의 장기 집권에 약간은 싫증이 났던 대중은 필립 스탁의 디자인보다 훨씬 간결하면서도 프랑스적 부드러움과 기품은 여전한 이들의 작품에 환호했다. 밝고 정갈한 분위기 속에 강렬한 색채가 더해진 초기작들은 사람들의 이목을 끌기에 충분했다. 하지만 이들은 그런 이미지에만 만족하지 않았다. 자신들을 일컬어 디자인과 공예, 재료와 생산기술이 교차하는 지점에 있다고 표현하는 부홀렉 형제는 독특한 '정신'이 느껴지는 디자인으로 거듭나기 시작했다.

무한확장

구름이라는 뜻을 가진 〈Clouds(Nuage)〉을 보자. 동그란 구멍이 뚫린 마름모꼴의 플라스틱 사출물을 레고 블록처럼 자유롭게 쌓아서 소비자들이 수납장이나 선반 등으로 사용할 수 있게 디자인했다. 높이 쌓아 벽체로 활용할 수도 있다. 이 단순해 보이는 모듈들은 쓰임새를 갖추었을 뿐 아니라 매력적인 조형 작품의 차원에 가깝다. 그 재료가 바가지나 칫솔 등을 만들 때 사

숲 속에 온 것 같은
분위기를 만드는
‹해조류Algues›

‹해조류Algues›의
기본 모듈

용하는 흔하디흔한 플라스틱이라는 것을 생각하면 디자이너의 손길이 얼마나 많은 특별함을 창조할 수 있는지 실감할 수 있다. 이후로도 부홀렉 형제는 예상 가능한 재료와 형태를 가지고 상상하지 못했던 놀라운 디자인들을 마구 선보였다. 해조류를 뜻하는 이름의 ‹Algues›도 플라스틱이라는 공업적 재료를 가지고 자연을 실현한 대단한 사례다.

수양버들 같기도 하고 바닷물에 이리저리 휩쓸리는 해초 같기도 한 울창한 모습. 하지만 가까이에서 보면 나뭇가지 모양의 작은 플라스틱 모듈로 이루어져 있다. 기본 형태는 봄날 새싹처럼 여리고 존재감이 적다. 하나의 디자인으로서 아름다운 모양을 가진 것도 아니다. 자연과 반대편에 있는 플라스틱이다. 그럼에도 이런 조각들이 모여 우리에게 자연을 가져다주는 것이다. 기능주의적 시각에서는 겨우 실내 공간을 나누는 장막이나 파티션 정도로만 파악될 뿐이지만, 이 디자인은 그런 기계적 기능주의를 넘어서서 대자연의 실현이라는 보다 차원 높은 이념을 실현하고 있다.

또 다른 구름 시리즈인 ‹Clouds›에서는 이런 경향을 한층 더 강하게 느낄 수 있다. ‹Clouds›는 고무밴드를 이용해 기하학적인 모양의 조각들을 연결해 원하는 형태를 만들 수 있는 디자인이다. 특징은 이 조각들이 면을 이룰 뿐만 아니라 입체감이 있어 공간감을 낼 수 있다는 것. 파티션처럼 벽을 이룰 수 있을 뿐만 아니라 유기적이면서 거대한 공간도 만들 수 있다. 실내를 장식할 수 있는 특이한 조형물로도 훌륭하다.

겉으로 보면 특이함에 초점이 맞추어진 것 같지만, 부홀렉 형제가 추구한 이런 유기적인 형태의 디자인 목표는 줄곧 자연이었다. 이런 노력의 오랜 결실이 바로 ‹베지털 블루밍 Vegital Blooming› 의자다. 마치 나무가 자란 것 같은 모양을 지극히 산업적인 재료인 플라스틱으로 만든 디자인인데, 자연의 유기적인 형상이 플라스틱 구조에 응용되어 적은 재료로도 튼튼한 구조를 가지게 되었다. 자연의 원리를 이미지가 아니라 기술적으로 승화시킨 사례다. 부홀렉 형제는 이것을 발전시켜서 업그레이드 버전인 ‹베지털 그로잉Vegetal Growing›도 만들었다. 거의 밀림(?)에 가까운 유기적 구조로 되어 있어서, 플라스틱으로 만든 제품임에도 불구하고 땅에서 피어오른 식물처럼 보인다.

자연과의 합일

간결한 형태 위에 자극적인 색깔이 덧입혀진 디자인으로 활동을 시작했던 부홀렉 형제는 어느새 프랑스적인 품위를 바탕에 깔고 자연과 호흡하는 수준에 다다랐다. 사람이 밥만 먹고 살수는 없는 것처럼, 부홀렉 형제의 디자인도 단지 기능에만 멈

여러 조각들의 모서리를
고무밴드로 연결하여
원하는 형태를 만들 수
있는 ‹구름Clauds›

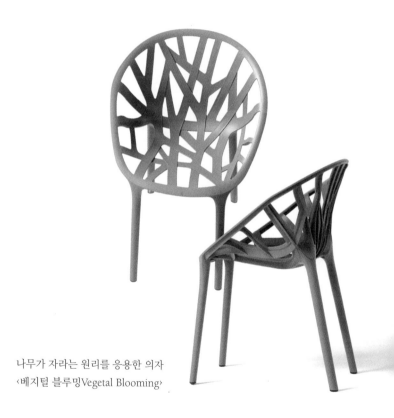

나무가 자라는 원리를 응용한 의자
‹베지틸 블루밍Vegetal Blooming›

163

추지 않고, 자연과 합일되는 경지에까지 올라 있다. 그렇다면 이들의 다음 행보는 무엇일까? 그 답이 무엇이든, 믿음직한 하인처럼 기능에만 충실한 디자인이 즐비한 세상에 이렇듯 예측할 수 없는 기대를 하게 하는 디자이너들이 있다는 것은 분명 행복한 일이다.

글: 최경원

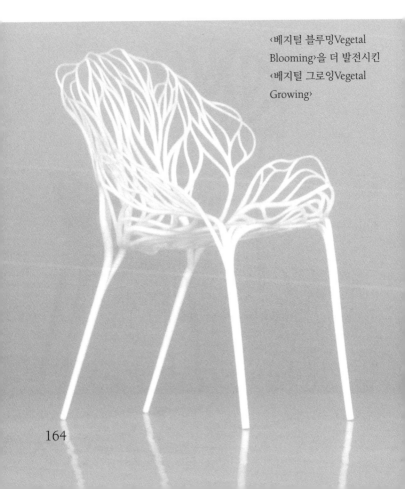

‹베지털 블루밍Vegetal Blooming›을 더 발전시킨 ‹베지털 그로잉Vegetal Growing›

23: 엘리건트 엠블리시먼츠
Elegant Embellishments

Elegant Embellishments(우아한 장식). 이 단어는 2006년, 미국인 알리슨 드링Allison Dring과 독일계 미국인 다니엘 슈바크Daniel Schwaag가 만든 디자인그룹의 이름이자 그들이 정의하는 자신들의 일이다. 런던의 바틀렛 대학에서 함께 공부하던 인연으로 의기투합하여 회사를 차린 지 이제 5년째. 세상에 이름을 떨치기엔 짧은 시간이었지만 지난 5년간 이들이 보여준 성과들은 앞으로 그들의 이름을 자주 보게 되리라는 걸 짐작하게 해준다.

장식은 정화

이들의 작업은 도시를 우아하게 장식하는 일이다. 철근과 콘크리트로 이루어진 현대 건축물들이 차가운 시멘트 독기를 내뿜으며 삭막한 숲을 형성한 시대. 삶의 터전이어야 할 건축물들은 매연과 더불어 현대인들의 삶을 위태롭게 하는 원인이 되고 있다. 게다가 철근과 콘크리트는 건축 재료로는 인류 역사상 가장 짧은 수명을 가진 것들이다 보니 흐르는 세월에 힘을 못 쓰고 금세 낡아 버린다. 이런 낡은 시멘트 건물은 삶의 터전보

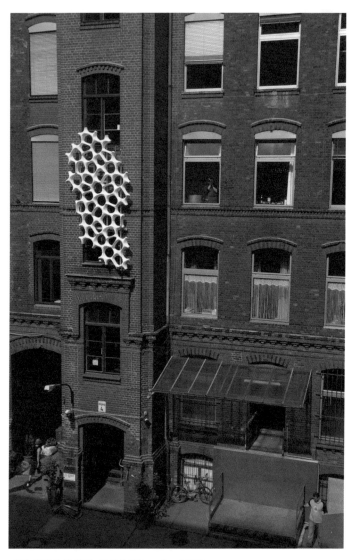

건물 외벽에 설치된 〈프로솔브Prosolve 370E〉

다는 폐기물에 더 가까워져 주기적으로 재건축이나 재개발을 해야 한다는 것이 현대건축이 출범한 지 거의 100여 년이 지난 지금 대두하고 있는 문제다. 현대도시가 직면하고 있는 이런 문제들과 직접적으로 맞닿아 있는 작업들이 엘리건트 엠블리시먼츠의 ‹프로솔브Prosolve 370E›다.

낡은 건물의 벽에 마치 넝쿨처럼 들러붙어 있는 하얀색 물체가 아주 인상적으로 다가온다. 낡은 벽돌 건물의 외벽을 좀 예쁘게 만들어보고자 붙여 놓은 장식물인가? 틀린 말은 아니다. 좀 불규칙한 형상이긴 하지만 고리타분한 벽돌 건물에 미적 숨통을 틔워주는 장식물의 역할을 충분히 하고 있으니 하나의 조각으로서, 설치물로서 전혀 손색이 없다. 요즘 서울을 돌아다니다 보면 이와 비슷한 모양으로 건물 외부를 꾸미는 것도 종종 볼 수 있고, 이런 불규칙한 이미지가 유행은 유행이다. 하지만 이 디자인의 속내(?)는 그런 것에 그치지 않는다.

이것은 단지 장식물이 아니라 자동차 매연 같은 도심의 나쁜 공기를 자체 정화하는 중요한 임무를 맡고 있다. 표피에 특수 처리를 해 공기 중의 매연을 정화시키도록 한 것이다. 구멍이 숭숭 뚫린 불규칙한 모양도 실은 그런 기능을 위해서란다. 산호나 스펀지처럼 표면적을 최대한 넓혀서 공기와의 접촉면을 늘린 것인데, 자세히 보면 몇 가지의 모양 여러 개가 모여서 만들어진 모듈module형이다. 마치 레고처럼 얼마든지 더 연결하여 형태와 구조를 늘려갈 수 있는 것이다. 이런 모듈형태는 일반적으로 획일적인 구조를 띠게 되기 쉽지만, 아무리 많이 결합하더라도 불규칙성을 잃지 않도록 희한하게 만들어진 것은 디자인적인 우수함이다.

167

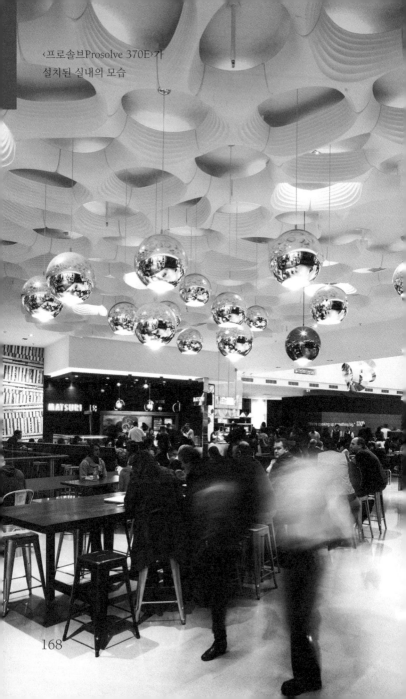

〈프로솔브Prosolve 370E〉가
설치된 실내의 모습

미적인 가치와 공기 정화라는 현실적인 기능을 겸비한 마감재를 만들어내려던 노력 끝에 탄생한 ‹프로솔브 370E›는 건물 외벽에만 쓰이는 것이 아니라 실내에서도 적용할 수 있다. 벽이나 천장에 설치해 공간의 분위기를 한껏 고양시키면서 맑고 쾌적한 공기도 수혈해준다. 불규칙함이 자아내는 전위적인 멋과 모던한 분위기의 모양새 또한 지나치기 어렵다. 그 결과 엘리건트 엠블리시먼츠는 전 세계 건축가들의 관심을 끌며 급속도로 부상하고 있다. 이렇게 우아하면서 똑똑하기까지 한 장식을 만들어내는데 누군들 눈여겨보지 않겠는가.

글: 최경원

24: 폴 랜드
Paul Rand

그래픽 디자이너 폴 랜드는 설명하기가 어려울 정도로 이야깃 거리가 많은 인물이다. 그에 대한 칭찬의 말은 많으니 먼저 그에게 쏟아졌던 나쁜 말부터 골라 들어보자. '극단적인 모더니스트', '새로운 것을 받아들이지 못하는 보수주의자', 심지어 그의 애제자였던 제시카 헬펀드는 그를 "성급하고 용서 없고 견디기 힘든 사람"이었다고 회고하기도 했다. 오만함, 완고함, 타협할 줄 모름, 가차없음 같은 말도 그를 묘사하는 많은 표현 중하나다. 여기에 그의 마지막 저서 『폴 랜드, 미학적 경험(라스코에서 브룩클린까지)』에 적힌 헌사가 "나의 모든 친구와 적들에게"라는 걸 생각하면 그가 참 많은 적을 두고 살았던 것 같지만 솔직히 그에게 적다운 '적'이 있었는가 싶다. 그에 대해 저런 말을 내뱉는 사람들조차 나중에 가서는 그의 명석함이나 통찰력, 독창성, 혹은 현대 그래픽 디자인계에 끼친 영향 등을 언급하는 것으로 끝을 맺는 공통점이 있다는 걸 생각하면 더욱더 그렇다.

CEO만 상대한, 미국 그래픽 디자인의 역사

본격적으로 들어가기 전에 폴 랜드라는 이름을 처음 들어본 분들을 위해 브리핑을 하자면 IBM(1956, 1972)이나 ABC방송국(1962), 웨스팅하우스(1960), UPS(1961), 그리고 스티브 잡스가 애플에서 쫓겨난 후 세웠던 넥스트 컴퓨터(1986) 로고

누구에게나 친숙한
IBM 로고

들을 만든 사람이 바로 폴 랜드다. '좋은 디자인은 시간의 흐름과 무관하다'는 그의 굳은 믿음을 증명하듯 이들 중 다수는 지금까지도 원형을 유지한 채 그대로 사용되고 있다. 국내에 출간된 폴 랜드 관련 책 중 한 권은 '기업 디자인의 대부'라는 무시무시한 부제를 달고 있는데, 그에 대한 전설이나 유명세가 대부분 기업 아이덴티티 작업에 많이 기대고 있긴 하지만 이것만으로 그를 설명하기에는 부족함이 느껴진다.

1914년 뉴욕 브루클린의 전통적인 유태계 가정에서 태어난 폴 랜드(본명은 페레즈 포젠바움)는 플랫 인스티튜트와 파슨스 스쿨 오브 디자인, 아트 스튜던츠 리그에서 디자인을 공부한 후(하지만 그는 늘 플랫 인스티튜트 같은 학교에선 아무것도 배운 게 없다고 말하곤 했다) 1934년 미국 대중교통협회에서 파트타임 일러스트레이터로 일을 시작했다. 이후 패키지디자인과 같은 잡지 일로 경험을 쌓은 그는 1937년, 불과 23세의 나이에 《에스콰이어》의 아트디렉터가 되었으며 이듬해인 1938년 진보 성향의 잡지 《디렉션Direction》의 표지 디자인을 의뢰받아 7년가량 꾸준히 진행했다. 1941년부터 1954년까지는 광고대행사 윌리엄 와인트럽에 다니며 훗날 디자인 비평가들로부터 "광고 디렉션에 있어 폴 랜드가 이룩한 업적은 마치 세잔이 20세기 미술에 끼친 영향만큼이나 크다"고 격찬을 받는 작업들을 선보였으며, 1950년대 중반 이후에는 기업들에게 마치 제왕처럼 군림하며 숱한 전설들을 만들어냈다. 특히 그는 IBM의 토마스 왓슨 2세 회장이나 스티브 잡스 같은 기업의 최고경영자들만 상대한 것으로 유명했다. P&G의 홍보 담당자가 집으로 찾아왔을 때 "난 CEO만 상대해

IBM 포스터

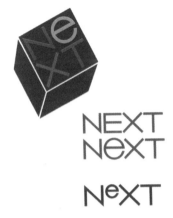

NeXT 컴퓨터의 로고

진보적 잡지 《디렉션》의 표지 디자인

요"라고 말했다는 일화는 오늘날까지도 그래픽 디자이너들에게 환상을 심어주는 에피소드 중 하나다.

에너지 넘치는 영감을 불어넣는 교육자

이런 그를 두고 사람들은 흔히 미국 그래픽 디자인의 역사를 대변하는 디자이너라 칭한다. 시기별로 보자면 1930년대엔 잡지, 1940년대엔 광고, 1950년대엔 기업 디자인이라는 미국 그래픽 디자인계 특유의 시대적 흐름 중심에 항상 그가 있었기 때문이다. 그래서인지 1950년대 중반 이후 디자인 교육에 기울인 열의는 그의 이력에서 뒷부분에 짧게 언급되곤 한다. 하지만 직접 쓴 네 권의 책과 쿠퍼 유니언(1946), 프랫 인스티튜트(1956)를 거쳐 예일대학교(1956~1993)에서 30년 넘게 교육자로서 보여준 모습이야말로 디자인계에 끼친 가장 큰 공헌으로 남을 것이다.

1996년 타계하기 바로 직전까지 강의와 세미나, 전시 등 왕성한 활동을 벌이며 많은 사람들에게 영감을 주었던 폴 랜드는 이제 어느덧 과거의 디자이너가 된 듯하다. 얼마 전 받은 한 필자의 글에서 그는 이런 식으로 묘사되고 있다.

"1990년대 인쇄물 디자인에서는 가장 큰 초점을 한계를 넘어서는 데 두었다. 신세대 디자이너들이 나름의 영향력을 형성하며 전면에 나서는 중이었다. 지나친 단순화이지만 네빌 브로디와 데이비드 카슨의 영향을 받은 젊은 디자이너 그룹과 폴 랜드의 영향을 받은 더 나이 든 디자이너를 생각하면 된다."

폴 랜드의 세 번째 저서 『디자인,
형태 그리고 혼돈』 표지

네 번째 저서인 『라스코에서
브룩클린까지』 표지

어린이 책 『스파클 앤드 스핀Sparkle
and Spine』 일러스트레이션

175

이 글에 의하면 지금으로부터 20여 년 전인 1990년대 신세대였던 디자이너에게 영향을 준 선배 디자이너들이 있고, 그보다도 더 선배인 디자이너에게 영향을 준 대선배가 폴 랜드인 셈. 하지만 그렇다고 그가 지켜왔던 신념이나 디자인 철학, 혹은 미학적 가치관들의 빛까지 바래는 것은 아니다. 좋은 디자인과 마찬가지로 좋은 디자이너에 대한 기준 역시 변하기 어려운 것이니까.

직관과 통찰력을 바탕으로 단순성과 따뜻한 유머를 자유자재로 구사한 디자이너, 비즈니스에 능한 시인(개인적으로는 라즐로 모흘리나기의 이 표현이 가장 마음에 든다), 어린이책을 좋아했던 어른이자 디자인을 예술의 경지로 끌어올린 디자이너, 그리고 마지막으로 디자인을 공부하는 학생들에게 항상 에너지 넘치는 영감을 불어넣은 디자인 교육가이자 실천가로서, 폴 랜드는 오래도록 우리 곁에 남을 것이다.

글: 박활성

25: 5.5 디자이너스
5.5 designers

2003년, 대학을 갓 졸업한 프랑스 디자이너들이 님Nimes의 한 갤러리에 부서진 가구들을 모아 놓고 전시를 준비했다. 이것이 5.5 디자이너스를 탄생시킨 첫 번째 프로젝트 〈소생Réanim〉이다. 기존 디자인을 새롭게 해석하고 연구하고자 하는 의지를 담은 프로젝트인 〈소생〉은 '오래된 물건들에 새로운 생명을 불어넣는 병원'이라는 개념의 관객 참여 형식 작업이었다. 우리에겐 유씨 부인이 부러진 바늘을 애도한 「조침문弔針文」으로 익숙한 감정이 이들에게서 발견된다. 이 프랑스 디자이너식 '사물에 대한 애통함'은 치료로까지 발전한다. '가구들의 의사' 그룹으로 결성되었으나 바쁘게 왔다 갔다 하던 한 친구 때문에 다섯도 아니고 여섯도 아닌 5.5명으로 시작된 디자이너 그룹 5.5 디자이너스. 지금은 또 한 명이 뮤지션이 되겠다며 나가는 바람에 뱅상 바랑Vincent Baranger, 장 세바스티앙 블랑 Jean-Sébastien Blanc, 클레어 레나르Claire Renar, 앤서니 레보세Anthony Lebossé의 4인조가 되었지만.

'소생'과 '복제'의 의미를 담다

이들은 부상당한 사물을 위해 기꺼이 의사가 되어 수술대에 의자들을 눕힌다(또는 앉힌다). 흰 가운을 입고 과감히 메스를 대 골절된 다리를 절단하고 형광 녹색(프랑스에서 약국을 상징하는 색) 다리로 보철 시술을 한다. 앉는 부분이 망가진 것들

177

은 그 위에 역시 녹색 끈으로 형광 녹색 아크릴판을 부목처럼 묶어 제구실을 하게 만든다. 누구나 의사가 될 수 있다. 이 보철 기구들을 상품으로 팔고 있으니, 길에 버려진 의자를 거둘 애정만 있으면 된다.

2008년 서울의 한 미술관에서 이 '소생' 프로젝트와 함께 첨단 의학의 복제 기술에서 아이디어를 얻은 ‹복제cloning› 시리즈가 전시되었다. '복제'는 각 사람의 이미지에 맞게 오브제를 디자인하는 내용을 담고 있다. 머리색, 눈의 생김새, 몸무게, 키 등 어떤 사람의 신체적 특징을 오브제의 형태를 정하는 데 결정적인 변수로 활용한다는 것이다. 선택의 폭이 넓지 않던 기성품 위주의 시대를 벗어나, 조금씩 주문자 생산 방식이나 개인화 방식을 도입할 만한 여건이 갖춰진 오늘날의 상황을 고려하면 이들의 제안이 엉뚱하지는 않아 보인다. 여기에다 사회적으로 강요되어 형식화된 신체 조건이 아니라 실제 자기 몸의 조건에 제품을 적극적으로 맞춘다는 점에서도 의미가 있는 작업이다.

창작자와 제작자의 관계를 재조명하다

베르나르도 재단과 협업하여 진행한 ‹작업자-디자이너Ouvriers-Designers› 프로젝트는 5.5의 가장 독특하면서도 아름다운 프로젝트 중 하나다. 세라믹 공장의 각 생산라인을 담당하는 작업자들이 디자이너가 되어 직접 새로운 제품을 디자인하도록 하고 그 결과물을 전시하기까지 했으니 분명히 휴먼 다큐멘터리에 가까운 스토리다. 그런데 자세히 보면 시트콤에 가깝다. 참여자 7명이 모두 장인의 경지에 이른 사람들이니 다들

다리나 앉는 면이 망가져 치료 받은 의자,
〈소생〉 프로젝트

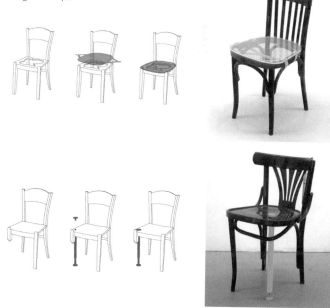

〈소생〉 프로젝트의 '의사'들

〈복제〉 시리즈의
다이어그램.
개인의 몸매를
도자기에 적용한다.

〈복제〉 시리즈 중
머리빗, 개인의 머리숱과
분포도에 따라 맞춤형
빗을 제작한다.

2008년 소마미술관에서
열린 '프랑스 디자인'전의
〈복제〉 시리즈 설치 장면

멋진 제품을 만들었으리라 기대되지만, 공정상 금기시 된 것을 벗어나도록 허용하자 의외의 결과물이 탄생했다. 손잡이가 찻잔 옆으로 찰싹 달라붙은 것도 있고 아예 찻잔 속에 누워버린 것도 있다. 허구한 날 정해진 위치에 손잡이만 붙이던 것에 이골이 난 사람이 보기 좋게 복수한 것이다. 찻잔을 보는 것만으로도 통쾌하다. 따지고 보면 손잡이가 없다고 해서 차를 마시지 못할 것은 없다. 그보다는 손잡이를 잔의 부품이 아니라 몸뚱이만큼이나 독자적인 사물로 부각시켜 준 것이 더 흥미롭다. 차를 따라 마시면 으레 찻잎이 그릇에 몇 조각씩 남게 되는 것을 그대로 무늬로 입혀버린 것도 있다. 주전자 주둥이와 찻잔 바닥에 전사된 파란 점들은 영락없는 찻잎이다.

5.5가 창작자(디자이너)와 제작자(장인)의 관계를 조명한 것은 창작과 제작의 분리가 근대 디자인의 중요한 전기가 된 것을 다시금 생각하게 한다. 물론 창작과 제작의 재결합을 의도했다기보다는 하나의 역할극role playing에 불과하지만 디자이너의 개입 범위를 더 확장시켜 놓은 것은 분명하다. 즉, 디자이너가 공장의 생산조건에 맞는 디자인을 도면과 이미지로 넘겨주고 작업자가 그대로 제작하는 보편적인 과정에서 벗어난 것이다.

이들은 지난해 싱가포르에서 열린 세계디자인총회에서 〈무료 농장 길잡이Guide to Free Farming〉라는 도시 생존 매뉴얼을 제시하기도 했다. 이것 역시 기발한 장비들로 가득했다. 버섯을 따는 법이라든가 버려진 음식을 재활용하는 법 등 재미난 아이디어 등. 한편 비둘기나 쥐를 사냥해서 먹는, 논란의 여지가 있는 작업도 있었지만 말이다. 빅터 파파넥이 보여

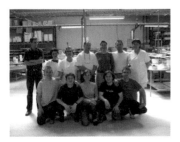

〈작업자-디자이너〉
프로젝트에 참여한 공장의
작업자들과 5.5 디자이너스

도자기 공장의 작업자들이
자신의 생산라인에서 맡은
부분을 변형시켜서 디자인한
결과물들

〈작업자-디자이너〉 프로젝트의
결과물 전시 장면. 공장 생산라인을
재현한 전시대 위에 결과물이 놓여
있고 그 뒤에는 작업자들의 사진이
걸려 있다.

2009년 세계디자인총회에서 발표한
'무료 농장 길잡이'의 한 부분.

준 제3세계를 위한 프로젝트나 뉴욕 쿠퍼 휴잇 디자인박물관의 ‹생태계를 위한 디자인Design for a Living World›전처럼 ‘인류를 위한 디자인’도 중요하다. 하지만 5.5 디자이너스처럼 ‘이웃을 위한 디자인’을 하는 것도 그에 못지않게 소중하고 아름답다.

2006년에 파리의 ‘올해의 디자이너상Grand Prix de la Création de la Ville de Paris’을 수상할 만큼 단기간에 인기를 누렸지만 그들의 작업은 멋지다거나 고급스럽다는 말이 잘 어울리지 않는다. 대신에 기름기가 쏙 빠진 솔직담백한 디자인에서 특유의 위트와 시의적절한 논리를 발견하게 되는 것이 그들만의 매력이다. 해법이 아직 탄탄하진 않지만 간혹 ‘5.5라면 이걸 어떻게 풀까’ 하는 생각이 들만큼 그들의 독특한 시각이 궁금할 때가 있다.

이들의 활동을 보면 한 도시에서 디자이너의 위치가 꼭 그 도시를 빛내거나 도시를 디자인할 정도의 인물일 필요는 없다는 생각이 든다. 5.5 디자이너스처럼 재치 있고 명랑한, 가까운 친구여도 좋을 것 같으니 말이다.

글: 김상규

참고 사이트 http://www.cinqcinqdesigners.com
무료 농장 길잡이Guide to Free Farming
http://www.designflux.co.kr/other_sub.html?code=178&board_value=designstory

26: 자하 하디드
Zaha Hadid

선반, 테이블, 벤치, 그리고 조각적인
디스플레이가 자연의 형상으로 앙상블을 이루고
있는 작품 〈듄 포메이션Dune Formations〉

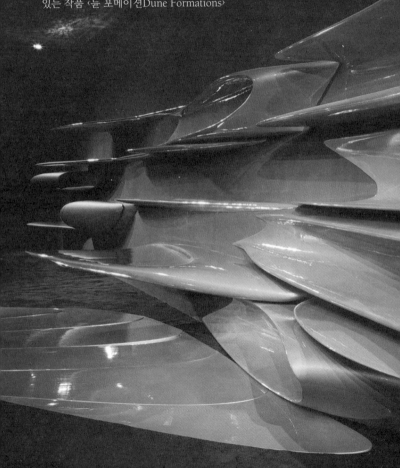

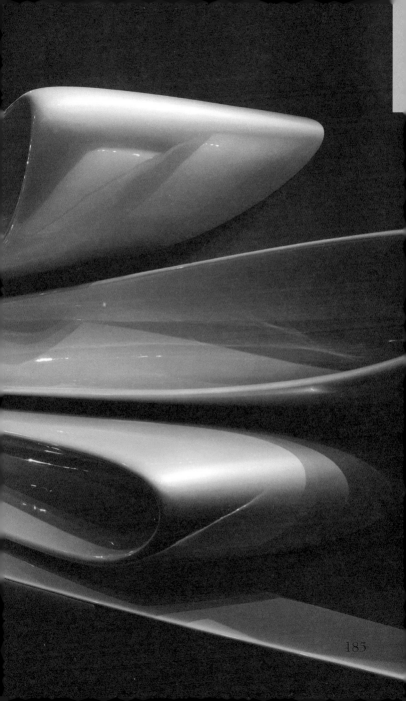

건축계의 아카데미상으로 통하는 '프리츠커 건축상'을 수상한 최초의 여성 건축가 자하 하디드를, 단지 동대문운동장 자리에 들어설 건축물을 설계한 사람만으로 알고 있기엔 너무 아깝다. 그녀는 뛰어난 건축가일 뿐만 아니라 개성 넘치는 소품 디자이너이기 때문이다. 자하 하디드가 세계적인 크리스털 전문 회사인 스와로브스키를 위해 디자인한 장신구를 보면 여성 특유의 유려함과 강렬한 카리스마를 내뿜는 건축가로서의 면모를 느낄 수 있다. 이 장신구는 단순한 목걸이의 수준을 넘어서 건축가다운 스케일을 보여준다. 하지만 이 장신구의 아름다움을 크기로만 판단할 사람이 어디 있을까. 목과 어깨를 휘감는 금속의 우아한 곡선이 장신구의 역할을 300% 수행하고 있다. 그녀를 건축가로만 알고 있는 사람들에게 이런 '소품' 디자인은 새로운 보는 재미를 준다.

작은 건축

명품 브랜드 루이뷔통의 가방을 실리콘으로 재해석한 작품 역시 널리 알려진 그녀의 '의외적' 디자인이다. 명품을 실리콘이라는, 공업적이기 그지없는 재료로 만든 이 무엄한(?) 작품은 루이뷔통 특유의 모노그램 로고가 표면에 양각으로 튀어나오게끔 디자인되었다. 아무리 눈에 띄지 않으려 해도 선명하게 드러나는, 새하얀 가방에 검게 드리워지는 그늘이 인상적이다. 고고하고, 진귀하고, 화려한 이미지로 요약할 수 있는 명품의 이미지와는 딴판이다. 하지만 자하 하디드 특유의 휘어진 곡선 스타일은 싸고 노골적인 이 가방을 그 어떤 명품보다도 우아하고 품위 있게 만든다. 파격을 감행하면서도 격조를 잃지 않는

스와로브스키를 위해 디자인한,
남다른 스케일의 장신구

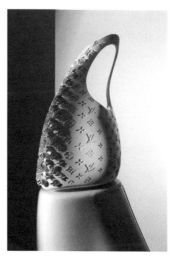

실리콘 재료로 가방의 로고를
양각으로 튀어나오게 디자인한
루이뷔통 가방

라코스테를 위해 디자인한 부츠

거장의 면모가 빛을 발한다. 라코스테를 위해 디자인한 부츠도 그에 못지않다. 이 희한하게 생긴 부츠는 스프링처럼 생긴 몸통이 다리에 착 달라붙어 편안한 착용감을 낸다고 한다. 기능에 충실하면서도, 기꺼이 불편을 감수하고라도 도전(?)해 보고 싶은 파격적인 디자인의 부츠다.

이런 파격적인 스타일을 두고 단지 희한하게 보이기 위한 '억지'라 여길지도 모르겠다. 하지만 이런 유기적이고 해체주의적인 디자인은, 이라크 출신인 자하 하디드가 어릴 적부터 보고 자란 변화무쌍한 모래 산의 이미지에 기반을 두고 있다. 인테리어 소품 브랜드 알레시를 위해 디자인한 커피세트와 빙산을 닮은 테이블을 보면 그런 경향을 더 강하게 느낄 수 있다.

어느 것이 주전자고 어느 것이 잔인지 전혀 짐작되지 않는다. 뭔지 모르겠지만 커피세트가 이렇게 생길 수도 있다는 놀라움이 눈을 넘어서 마음 깊은 곳을 흔들어 놓는다. 좋은 작품은 그림이든 음악이든 영화든 형상을 넘어서는 감동이 있는 모양이다. 듀퐁을 위해 디자인한 미래형 싱크대와 조리대는 보다 현실적이면서도 주부들의 눈을 번쩍 뜨이게 할 만하다. 매끈하고 미래적인 스타일이면서 자하 하디드 특유의 유기적인 선과 형태가 느껴진다. 건축가라면 누구나 거쳐 가야 하는 코스, 가구 디자인은 또 어떤가. 바다 위를 부유하는 거대한 얼음 조각, 수면 아래 숨겨져 있는 빙산을 떠올리게 하는 테이블은 그녀 자신의 건축을 닮았다. 이런 비정형성, 예측 불가능함이 실내 공간의 편안함엔 방해가 될지 몰라도 어느 조각품 못지않은 포스를 풍긴다.

알레시를 위해 디자인한 커피세트

듀퐁을 위해 디자인한 미래형 주방

우아한 곡선을 따라
환상적인 LED 빛을
연출하는 ‹보르테스
샹들리에Vortexx
Chandelier›

영원할 건축

디자인이라면 응당 기능을 따라야 하고 예뻐 보여야만 할 것
같지만 자하 하디드는 그런 고정관념을 넘어서 새로운 조형관,
새로운 이미지들을 만들어내고 있다. 이제 예순을 넘어선 고령
(?)의 나이에도 불구하고 무뎌지기는커녕 더 왕성한 파격성을
보이고 있으니, 그것만으로도 충분히 관심과 존경을 보낼 만하
다. 과연 그녀의 발걸음은 앞으로 얼마나 계속될 것이며, 그것
을 통해 얼마나 많은 명작들이 만들어질까? 그녀가 오래도록
건강하길, 그래서 지금의 에너지를 언제까지고 잃지 않기를.

글: 최경원

27 : 존 마에다
John Maeda

세계적인 그래픽 디자이너이자 컴퓨터 공학자, 아티스트이자 교육자인 존 마에다의 저서 중 사람들에게 가장 널리 알려진 책은 『단순함의 법칙The Laws of Simplicity』이다. 14개 국어로 번역된 이 책은 국내에서는 경제경영서 코너에 놓이는 바람에 여타 디자인 책보다 꽤 많이 팔렸는데, 사실 책 제목과 달리 그는 단순한 사람이 아니다.

이름 앞에 붙은 수식어만 보더라도 알 수 있듯 그를 제대로 설명하는 것은 만만치 않은 일이다. 예술과 디자인, 테크놀로지의 경계를 넘나들며 인문학이 중심이 된 기술humanizing technology을 철학으로 삼아 미래의 인재들을 가르쳐온 그이니 말이다. 그가 『단순함의 법칙』에서 제시한 단순함의 첫 번째 법칙 '축소'에 따라 압축하고Shrink, 숨기고Hide, 구체화Embody할 수 있다면 좋겠지만 여기서는 뭉뚱그리고, 생략하고, 밑그림 그리기 정도나 가능할 듯싶다.

예술과 디자인, 테크놀로지의 경계를 넘나들다

1966년 시애틀에서 태어난 존 마에다는 두부 공장을 하는 아버지 밑에서 고된 노동에 시달리며 어린 시절을 보냈다. 정말 고생을 많이 했는지 "학교에 가는 게 천국 같았어요"라고 너스레를 떨지만 그는 아버지 일을 도우며 꽤 많은 것을 터득했고 ("나는 아버지가 두부를 만드는 걸 도우며 기초적인 레이아웃

감각을 터득한 셈이에요"), 원래 건축을 공부하고 싶어 했지만 그랬다간 나중에 밥 벌어먹고 살기 힘들 거라는 아버지의 충고에 따라 MIT에 들어가 전기공학과 컴퓨터 과학을 공부했다.

여기까지는 별다를 것 없는 수순이었는데 MIT 미디어랩에서 박사 과정을 밟던 중, 돌연 일본으로 건너가 스쿠바대학 아트&디자인 인스티튜트에 들어간다. 여기에는 두 가지 공식적인 이유가 있는데 첫째는 학교 도서관에서 디자이너 폴 랜드의 『디자인 사고Thoughts on Design』를 발견하고 디자인의 세계에 매료되었다는 것이고, 둘째는 MIT에서 그의 정신적인 멘토였던 뮤리엘 쿠퍼가 당시 지도교수와 갈등도 많고 전공 공부에도 심드렁했던 그에게 아트스쿨에 가보는 건 어떻겠냐고 제안한 것이다.(게다가 여자친구가 일자리 때문에 일본으로 떠나버렸다는 세 번째 이유도 있다.) 아트스쿨을 졸업한 그는 잠시 일본에 머물며 강의를 하는 한편 컴퓨터라는 매개체이자 도구에 본격적으로 눈을 뜨며 두각을 나타내기 시작한다.

1996년 갑작스럽게 세상을 떠난 뮤리엘 쿠퍼의 빈자리를 채우기 위해 MIT로 돌아온 존 마에다는 그녀가 이끌던 시각언어 워크숍을 모태로 삼아 만든 ACG Aesthetics and Computing Group를 이끌며 과학과 미디어 예술이 융합된 프로젝트들을 수행한다. 특히 프로그래밍 언어이자 교육 프로그램인 '디자인 바이 넘버Design by Numbers'는 후에 연구원이었던 벤 프라이와 케이시 리즈에 의해 '프로세싱Processing'이라는 프로그래밍 언어로 발전되는 등 전 세계 디자이너와 미디어 아티스트들에게 많은 영감을 주었다. 한편 실험적인 작품 활동과 전시, 디자이너로서의 작업도 활발히 펼치며 카르티에,

《까르띠에 매거진》을 위한
일러스트레이션 작업

수많은 디자이너들에게 영감을 준
대표작 〈디자인 바이 넘버Design by
Numbers〉

'Ecology'라는 주제로 열린 전시회를
위한 이미지 작업

봄날의 꽃처럼 배움의 기회가
만개한다는 의미를 담은 아트워크

구글, 필립스, 삼성, 리복과 같은 기업들과 프로젝트를 수행했으며, 『마에다@미디어Maeda @ Media』, 『디자인 바이 넘버 Design By Numbers』, 『크리에이티브 코드Creative Code』 같은 책들을 펴내며 왕성한 활동을 벌였다.

기술로 휴머니즘을 디자인하다

조금 뒤통수치는 이야기가 될 수도 있지만, 솔직히 과연 테크놀로지라든가 미디어, 예술과 같은 거창한 말이 과연 그를 이해하는 데 꼭 필요한 단어일까 싶기도 하다. 존 마에다가 처음으로 컴퓨터를 통해 무언가를 만들어낸 것은 1979년, 그가 열네 살 때의 일이다. 집에 있는 도트 프린터에 불만을 느낀 그는 텍스트를 좀 더 잘 인쇄할 수 있는 프로그램을 작성했다고 한다. 그 후로 현재까지 그는 끊임없이 무언가를 만들어왔지만, 그것은 늘 전과 '다른' 것이었고 꼭 컴퓨터일 필요도 없었다(실제로 그는 곧잘 '난 컴퓨터와 항상 문제가 있었어요'라든지 '나 컴퓨터 별로 안 좋아해요'라고 말하곤 한다). 그가 사람들에게 깊은 인상을 준 것은 컴퓨터와 테크놀로지를 주어진 대로 사용하지 않았기 때문이지 멋진 디지털 이미지를 보여줘서가 아니다. 그가 기술과 융합한 것은 예술이 아니라 휴머니즘이었기 때문에, 그리고 그게 멋들어진 말에 그친 것이 아니었기 때문에 사람들이 인정하는 게 아닐까 생각한다.

2007년 12월, 미국의 디자인 명문 리즈디(RISD, 로드 아일랜드 스쿨 오브 디자인)가 MIT 미디어랩의 교수였던 존 마에다를 16대 학장으로 임명한다고 발표했을 때 놀라지 않은 디자인계 사람은 별로 없을 것이다. 리즈디와 존 마에다라

는 조합에 놀랐다기보다는 그만큼 MIT 미디어랩과 존 마에다의 궁합이 절대로 떨어지지 않을 찰떡궁합처럼 보였기 때문이다. 그 후로 웬일인지 그의 소식을 전처럼 많이 접하지는 못하는 것 같다(홈페이지도 2008년 12월 22일이 마지막 업데이트다). 들리는 바로는 학교 내 온라인 커뮤니티나 아침 조깅 등을 통해 학생들과 관계를 맺으며, 강의도 거의 하지 않고 학장 역할만 충실히 수행하고 있다고 하는데, 과연 그의 다음 행보는 어떨지 궁금하다. 혹시 그에 대해 좀 더 관심이 있다면 TED 컨퍼런스에서 존 마에다가 했던 프레젠테이션을 보는 것도 좋을 듯싶다.

글: 박활성

28: 조너선 아이브
Jonathan Paul Ive

모니터의 전형성을 과감하게 탈피한
형태와 색으로 조너선 아이브의
이름을 각인시킨 본디 블루 칼라의
‹아이맥iMac›

디자인에 관한 유명한 경구 중 "형태는 기능을 따른다"는 말이 있다. 나온 지 100년도 넘어 이젠 미라가 될 지경이지만 이 낡은 선언은 아직 때때로 유효하다. 루이스 설리번의 이 격언에는 많은 변종이 뒤따른다. '형태는 재미를 따른다'부터 시작해 '형태는 욕망을 따른다'는 식의 다소 으스스한 반론, 그리고 '형태는 감성을 따른다'까지. 그렇다면 우리 시대의 만능상자, 컴퓨터는 어때야 하는 걸까? 신제품이 나올 때마다 전에 없던 '기능'들이 추가되고, 재미있어지며, 자연스레 사람들의 욕망까지 새롭게 만들어내는 이 이상한 상자는 도대체 어떻게 디자인되어야 하는 것인가 말이다.

많은 사람들은, 아니 절대 다수의 사람들은 이 질문에 대한 모범 답안으로 바로 이 사람, 애플의 디자인 부사장 조너선 아이브의 작업을 꼽을 것이다.

컴퓨터의 무한한 가능성을 사랑한 디자이너

푸른색의 유선형 모니터로 유명한 '아이맥iMac', 티타늄 소재의 맥북인 '파워북Powerbook', '아이팟iPod', '아이폰iPhone' 그리고 바로 얼마 전에 선보인 '아이패드iPad'…. 그가 디자인한 제품들은 기능, 재미, 욕망에 얽매이지 않으면서도 그 어느 것도 외면하지 않는다. 기능을 따르려니 재미가 없고, 감성을 반영하자니 기능을 드러낼 수 없다는 식의 변명은 그에게 통하지 않는다. 조너선 아이브에겐 기능이 곧 재미고, 재미야말로 컴퓨터라는 물건의 가장 위대한 기능일 것이기 때문이다. 그의 말을 직접 빌자면 이렇다.

"컴퓨터처럼 기능 자체가 변하는 물건은 이 세상에 거의 없다. 우리는 컴퓨터로 음악을 듣고, 영화와 사진을 편집 하고, 디자인을 하고, 심지어 책을 쓸 수도 있다. 컴퓨터 가 할 수 있는 일은 늘 새롭고 가변적이다. 따라서 나는 늘 새로운 재료와 형태를 쓸 수 있다. 가능성은 무한하다. 난 정말이지 이 가능성을 사랑한다."

아이팟과 아이폰, 그리고 아이패드로 한국에서 가장 유명한 디 자이너가 된 조너선 아이브의 주 종목은 원래 컴퓨터 디자인이 다. 런던의 디자인 스튜디오 '탠저린'의 초창기 멤버였다가 캘 리포니아의 애플로 스카우트된 그는 애플 컴퓨터와의 첫 만남 을 이렇게 회상한다. "(대학에서) 그것을 처음 사용했을 때 나 는 컴퓨터를 통해 마치 디자이너와 직접 연결되어 있는 듯한

〈맥북MacBook〉과 〈아이팟iPod〉 시리즈는 둥글게 처리된 모서리가 유일한 장식적 요소라고 봐도 될 정도의 간결함을 자랑한다.

느낌을 받았다."(아마도 그때 그가 연결되었다고 느낀 디자이너는 애플의 선배이자 "형태는 감성을 따른다"고 주장했던 하르트무트 에슬링거Hartmut Esslinger였을 것이다.) 그렇지만 1992년, 그가 대서양을 건너 캘리포니아에 도착했을 때 애플엔 스티브 잡스도, 에슬링거도 없었다. 조너선 아이브는 지루했고, 무기력을 느꼈다.

아직 젊은, 마이너스를 지향하는 디자이너

1997년, 드디어 스티브 잡스가 복귀했다. 이 돌아온 탕자는 이제 막 서른 살이 된 영국 청년에게 디자인 부사장 자리를 내주었다. 둘의 합동 마술쇼, 혹은 2인조 신화가 시작되는 순간이었다. 그들의 첫 합작품은 반투명한 청록색의 '아이맥 iMac'(1998)이었다.

시드니 본다이 해안의 이름을 따 '본디 블루Bondi Blue'라는 별칭이 붙은 이 컴퓨터는 적자에 시달리던 애플의 재정 상황을 단번에 회복시켜줄 만큼 성공적이었다. 투명한 젤리 사탕에서 모티프를 얻은 이 컴퓨터의 외관은 베이지색 플라스틱 상자로만 인식되던 컴퓨터에 대한 이미지를 완전히 뒤집어 버렸다. 이제 사람들은 단지 '갖고 싶어서' 컴퓨터를 구입하기 시작했다. 재미와 욕망이 앞자리를 차지했던 1990년대 후반이 지나자 그는 다시금 군더더기 없는 기능주의 디자인으로 복귀하는 모습을 보인다. 2001년 출시된 '파워북Powerbook G4'에서 처음 선보인 티타늄과 이후 이를 대체한 알루미늄을 도입하면서 조너선 아이브의 디자인은 더 이상 뺄 것이 없는 마이너스 지향의 태도를 보인다.

2004년 발표한 '아이맥 iMac G5'와 현재 유통되고 있는 맥북 모델은 그중 가장 극단적인 사례로 꼽힐 만하다. 둥글면서도 날카롭게 각진 '아이맥'과 5세대 '아이팟'의 모서리 끄트머리에서 형태와 기능에 대한 지난 100여 년간의 논란은 더 이상 반목하지 않고 부드럽게 수렴된다. 그는 2002년 런던의 디자인 미술관이 선정한 최초의 올해의 디자이너에 선정되었고, 2006년에는 제품 디자이너로서는 처음으로 영국 여왕으로부터 작위를 받았다. 그리고 《데일리 텔레그래프》가 2008년 실시한 설문조사를 통해 '미국에서 가장 영향력 있는 영국인' 1위로 꼽히기도 했다. 하지만 이런 모든 공식적 치하는 그가 지금껏 보여준, 그리고 앞으로 보여줄 비전에 비하면 사소한 에피소드에 불과하다. 조너선 아이브는 이제 겨우 마흔세 살이 된 젊은 디자이너이기 때문이다.

사람들은 이런 질문을 던지는 걸 좋아한다. 스티브 잡스가 복귀하지 않았다면 애플은 어떻게 되었을까? 그리고 이 질문은 곧바로 조너선 아이브에 대한 것으로 이어진다. 만약 아이브가 아닌 다른 사람이 아이맥을 디자인했다면 애플은 어떻게 되었을까? 이 두 질문에 대한 대답은 동일하다. 모두 끔찍했으리라는 것. 만약 그랬다면 작년과 올해 세계를 흥분하게 했던 아이폰과 아이패드는 없었을 것이고, 우리는 아직도 카세트 플레이어를 조그맣게 줄여놓은 것에 불과한 MP3 플레이어를 듣고 있었을지 모른다.

글: 김형진

29: 프론트
Front

프론트의 소피아
라예르크비스트,
샤를로트 폰데 란켄,
안나 린드그렌
©Front, photo by
Carl Bengtsson

스웨덴의 여성 디자이너 그룹, 프론트의 새해는 수상 소식과 함께 시작되었다. 독일의 «건축과 주거Architektur & Wohnen»가 2010년 '올해의 디자이너' 수상자로 프론트를 지목한 것이다.

소피아 라예르크비스트Sofia Lagerkvist, 샤를로트 폰 데 란켄Charlotte von der Lancken, 안나 린드그렌Anna Lindgren, 그리고 최근 팀을 떠난 카티아 세브스트룀Katja Savstrom까지 2003년, 4인 체제로 출발했던 프론트. 스웨덴 콘스트팍의 산업디자인 석사 과정에서 만난 멤버들은 사실 그리 고분고분한 학생들이 아니었다. 왜 이 제품에 이 소재를 써야 하는지, 어째서 이러한 형태가 다른 형태보다 나은지, 매번 '왜?'라는 의문을 달고 살던 그들은 어느새 친구가 되었고 졸업 즈음에는 동료가 되었다.

도전적인 질문을 담은 디자인

쥐가 갉아먹은 흔적이 장식이 되는 벽지와, 뱀이 똬리를 틀어 굴곡을 넣은 코트걸이 등, 프론트의 초기 프로젝트들은 우리가 일반적으로 생각하는 산업디자인, 산업디자이너의 역할에 대한 도전적인 질문들을 담고 있다. 제품을 디자인할 때 '조형'의 의무를 포기해도 여전히 디자이너는 디자이너일까 하는 것이 그것이다. 그들은 ‹동물들의 디자인Design by Animals›에서 디자인의 상당 부분을 동물들에게 양보하며 무작위성을 끌어 안았다. 또 다른 시리즈인 ‹물건들의 이야기Story Of Things›는 100명의 스웨덴 사람들에게 "이 물건이 상점을 떠나 당신의 집에 도착한 이래, 어떠한 일들이 물건에 벌어졌는지"를 묻

‹동물의 디자인
Design by Animals› 중
'쥐 벽지Rat Wallpaper'
©Front Design

쥐가 갉은 구멍 뒤로
보이는 옛 벽지가 장식
효과를 낸다.
©Front Design

‹물건들의 이야기Story of Things›
중 '티슈 곽Napkin Holder'.
본래의 물건에 담긴 이야기가
휴지 곽 위에 적혀 있다.
©Front Design

〈스바르바SVARVA〉
탁상용 램프, 이케아
©Front Design

모오이의 제안으로
만든 〈동물Animal
Thing〉 시리즈
©Front Design

모오이를 통해 선보인 꽃병,
〈바람에 날려Blown Away〉.
네덜란드의 전통 도자기 델프트를
디지털화한 후, 3D 소프트웨어를
통해 몇 가지 변수들을 더했다. 이후
데이터에 강풍 시뮬레이션을 넣어
바람에 날린 듯한 꽃병을 완성했다.
©Front Design

는 인터뷰 결과 탄생했다. 그 가운데 몇 가지 물건과 사연은 프론트에 의해 재현되었는데, 빨간 플라스틱으로 새로 제작된 물건 위로 본래의 사연이 빼곡히 적혔다.

네덜란드의 드로흐가 이 신인 디자이너들에게 관심을 보인 것도 이상한 일은 아니다. 드로흐는 이 스웨덴 여성들의 디자인을 모아 전시회를 개최했고, 곧이어 그들의 디자인은 2005 밀라노 국제박람회에서 소개되었다. 당시 프론트는 쟁쟁한 여러 디자이너 틈에서도 단연 주목받으며 화제를 불러 모았다. 그렇게 사람들이 프론트라는 이름에 익숙해지는 동안 이케아나 모오이Moooi 같은 유명 제품 브랜드들도 그녀들에게 러브콜을 보냈다. 모오이의 아트 디렉터이기도 한 디자이너 마르셀 반더스는 프론트에게 이런 제안을 했다고 한다. "우리 할머니도 좋아하실 만한 조명을 디자인해주세요." 이에 프론트가 내놓은 대답이란 거대한 말 모양의 조명이었다.

주술, 테크놀로지, 이매지네이션의 공존

이때까지만 해도 유망한 신인 디자이너 중 하나였던 프론트는 2006년작 〈스케치 가구 Sketch Furniture〉를 기점으로 세계적인 디자이너 대열에 합류했다. 2005년, 도쿄 원더 사이트 Tokyo Wonder Site의 초청으로 한 달 반가량 도쿄에 체류하면서 모션 캡쳐motion capture 기술을 자세히 접한 것이 계기였다. 프론트는 주로 영화나 게임에 활용되던 이 기술을 산업 디자인 속으로 끌어들이기로 했고, '허공에 물건을 스케치하는 것만으로 실제 물건이 완성된다면?'이라는 마법 같은 상상의 실현에 착수했다.

방식은 이렇다. 스케치하는 손의 움직임을 포착하여 3D 디지털 데이터로 저장하고 이를 다시 3D 프린터로 전달하면, 몇 시간 안에 스케치는 완성품이 되어 '찍혀' 나온다. 물론 3차원 스케치, 그러니까 "입체 형태를 허공에 스케치한다는 것이 그리 쉬운 일은 아니"지만 말이다. 프론트는 작품 구상과 완성품 사이의 시간적 거리를 깜짝 놀랄 만큼 단축시켜 거의 '즉석 가구'에 가까운 결과물을 만들어낼 수 있는 이 시리즈를 2006 도쿄 디자이너스 위크Tokyo Designer's Week에서 스케치 퍼포먼스와 함께 선보였다. 당시 현장을 방문한 사람들도 함께 스케치에 참여하며 마법 같은 프로세스를 경험했다는데, 즐거워하던 관람객들 가운데는 디자이너 나오토 후카사와도 있었다는 후문이다.

원초적인 그리기 작업과 신기술, 상상력이 공존하는 이 프로젝트에서 프론트는 완제품보다는 프로세스에 초점을 맞추었고, 이를 통해 누구나 자신의 가구를 그려 만드는 미래를 앞당겨 보였다. '스케치 가구'는 프론트의 경력에서 분명 결정적인 순간이라 할 만 하다. 2007년, 프론트는 디자인아트 박람회인 디자인 마이애미/바젤Design Miami/Basel에서 '미래의 디자이너' 상을 받았다. 데뷔한 지 4년 만의 일이었다.

환상의 여왕들

신기술은 때로 마술 같은 모습으로 찾아온다. 최초의 영화감독 중 한 사람이었던 조르주 멜리에스도 본래 마술사였다지 않은가. 그가 영화라는 새로운 매체를 자신의 마술적 상상을 펼쳐낼 도구로 삼았듯 프론트도 '스케치 가구'를 통해 기술과 판

〈스케치 가구〉 시리즈
ⓒFront Design

〈스케치 가구〉 중 의자
ⓒFront Design

프론트의 대표작
〈스케치 가구Sketch Furniture〉
ⓒFront Design

‹마술› 컬렉션 중
'균형Balancing' 의자
©Front Design

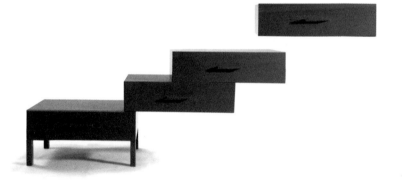

‹마술The Magic› 컬렉션 중
'분리Divided' 서랍장
©Front Design

타지가 어떻게 융합하는지를 보여준다. 하지만 신기술이란 필요할 때 도움을 구할 수많은 수단 중 하나일 뿐. 프론트는 기술에 얽매이지 않고 매 프로젝트마다 열린 태도를 견지하면서 필요하다면 쥐에게도, 모션 캡처 기술자들에게도 도움을 구했다. 그러니 마술사들이라고 찾아가지 못할 이유는 무엇이겠는가? 2007년, 프론트는 디자인 마이애미/바젤에서 ‹마술The Magic› 컬렉션을 선보였다. 마술사들로부터 배운 그들의 '직업 비밀'과 눈속임 기법을 녹여내 다리 하나만으로 서 있는 듯한 의자, 따로따로 분리되어 공간 속을 유영하는 서랍장, 공중에 뜬 전등갓 등 물리 법칙을 초월한 환상적인 조형물들을 완성한 것이다.

프론트의 상상은 여전히 진행형이다. 로우테크와 하이테크, 무작위성과 철저한 계산, 디자인 갤러리와 기업 사이를 오가며 말이다. 바로 얼마 전에는 프론트와 이탈리아 포로Porro 사의 최신 프로젝트가 미리 공개되었다. 그중 하나인 거울이 합체된 콘솔 테이블을 보면 마치 상상의 세계로 들어서는 입구처럼 보인다. 《건축과 주거》가 프론트를 '올해의 디자이너'로 선정하면서 그녀들에게 선사한 애칭은 "환상의 여왕들The queens of illusion"이었다. 디자인의 최전선에서 활약하며 상상의 세계로 우리를 안내해주는 환상의 여왕들의 행보가 기대되지 않는가.

글: 이재희

〈발견Found〉 컬렉션 중 '반영 찬장
Reflection Cupboard'.
방 안의 모습을 담은 이미지
프린트로 가구 표면을 장식했다.
©Front Design

2010년 이탈리아 포로Porro를
통해 선보일 최신작,
〈거울 테이블Mirror Table〉
(courtesy of Porro)

2008년 밀라노 가구박람회에서
전시된 〈그늘Shade〉 시리즈.
테이블, 컵, 카펫 위로 그림자를
그려 넣었다. 왼쪽에 보이는
거울은 이듬해 이스태블리시드
& 선즈Established & Sons를
통해 출시되었다.
©Front Design

30: 티보 칼맨
Tibor Kalman

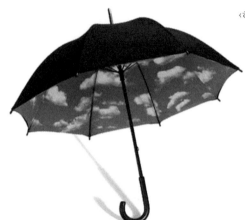

‹하늘 우산Sky Umbrella›

‹5시 시계5O'clock Watch›,

‹구긴 종이 모양 문진
Legal Paper Paperweight›

사람들은 대개 입바른 소리를 싫어하지만 어느 시대, 어느 집단에나 늘 눈치 없이 입바른 소리를 해대는 사람 또한 있기 마련이다. 그들은 남의 속사정 따윈 내 알 바 아니라는 듯, 차마 누구도 입 밖으로 내지 못하는 말들을 쏟아낸다. 오늘의 주인공 티보 칼맨 또한 그런 눈치 없는 밉상 중 한 사람이다.

망명한 헝가리계 미국인이었던 티보 칼맨은 베네통이 펴낸 잡지 《컬러스COLORS》의 편집장이자, 2000년 발표된 '중요한 것을 먼저First Things First' 선언을 주도한 인물 중 한 사람이었다. 인종 문제와 에이즈 등을 정색하고 다룬 잡지 ‹컬러스›와 온통 소비를 부추기는데 재능을 소비하고 있는 디자인계를 정면에서 비난한 '중요한 것 먼저' 선언은 그를 미국 디자인계의 문제적 인물로 만든 대표적 활동이었다. 하지만 그가 처음부터 이런 입바른 활동만 벌인 디자인 선동가는 아니었다.

반즈앤노블에서 디자인에 눈뜨다

티보 칼맨은 한국 우산가게에서도 쉽게 그 복제품을 찾아 볼 수 있는 ‹하늘 우산Sky Umbrella›(1992), 다른 숫자는 모두 지워버리고 퇴근 시간을 가리키는 '5'만 남겨놓은 ‹5시 시계5O'clock Watch›(1984), 마치 지금 막 구겨 던져버린 종이처럼 보이는 ‹구긴 종이 모양 문진Legal Paper Paperweight›(1984)과 같이 팬시하면서도 위트 넘치는 제품을 만든 스타 디자이너이기도 했다. 도발적이다 못해 살벌하기까지 한 ‹컬러스›와 비 오는 날 산뜻하게 갠 푸른 하늘을 선물하는 ‹하늘 우산› 사이에서 우리는 잠시 혼란을 겪게 된다. 도대체 어느 것이 진짜 티보 칼맨인가 하고 말이다.

그가 뉴욕대에 입학한 해는 1968년, 그러니까 마틴 루터 킹 목사가 피살당하고, 밥 딜런과 조앤 바에즈가 기타를 무기 삼아 전쟁에 반대하고, 파리와 도쿄의 학생들이 혁명을 일으키려 했던 바로 그해였다. 열아홉 살의 티보 칼맨 또한 그 물결 한가운데에 있었다. 그는 저널리즘을 공부하기 위해 입학한 학교를 때려치우고 급진적 학생 조직에 가담했고, 급기야 쿠바 혁명을 지원하기 위해 쿠바로 날아가기도 했다. 말하자면 아주 충실한 운동권 학생이었던 셈이다.

하지만 열기는 금방 사그라졌다. 우드스탁 페스티벌도 끝났고, 파리와 도쿄는 다시 분주한 일상에 접어들었으며, 비틀즈는 해체했다. 티보 칼맨 또한 뉴욕으로 돌아와 학교 근처의 조그만 책방에서 일자리를 얻었다. 훗날 '반즈앤노블'로 성장한 그 책방에서 그는 처음으로 디자인이라는 것을 접하고 몸으로 익혀나갔다. 매장 디스플레이, 쇼윈도 장식이 그의 첫 일이었다. 그는 이후 8년이나 그곳에 몸담으며 반즈앤노블의 모든 디자인을 책임지게 되었다.

1979년 그는 마침내 자신만의 회사 엠엔코M&Co.를 차려 독립한다. 그리고 이 스튜디오는 단 몇 년 만에 뉴욕에서 가장 돋보이는 디자인 회사로 성장한다.

입바른 소리 혹은 독설로 무장한 티보 칼맨

백화점, 부동산 회사, 미술관, 다국적 기업, 그를 원하는 곳은 많았다. 하지만 그는 무언가 불편함을 느꼈다. 이렇게 깔끔하고 예쁘장하기만 해도 되는 걸까. 나와 내 동료들은 도대체 무엇을 위해 일하는 것일까. 마침내 1980년, 당시만 해도 무명

토킹 헤즈, ‹Remain in Light› 앨범 재킷

레스토랑 플로렌트

밴드에 불과했던 토킹 헤즈의 앨범 디자인 작업을 통해 티보 칼맨은 최초의 불협화음을 일으킨다. 멤버들의 얼굴에 시뻘건 칠을 하고, 철자 A자를 뒤집어 세운 이 앨범이 발표되자 디자이너들은 '이건 디자인이 아니다'라고 비난했다.

뉴욕에 있는 플로렌트라는 레스토랑 작업에서 시작된 그의 디자인 방법론은 다분히 의도적인 것이었다. 그건 흔히 버내큘러vernacular라고 말하는, 전문 디자이너보다는 일반인, 디자인 회사보다는 길거리에서 만들어진 스타일을 접합한 방식이었다. 깔끔하게 정돈된 기업 스타일의 디자인에 매진하던 동료 디자이너들의 눈에 그의 접근 방식은 너무 폭력적으로 보였다.

티보 칼맨은 이제 본격적으로 입바른 소리를 해대기 시작한다. 1986년, 의류회사 에스프리가 미국그래픽디자인협회 AIGA로부터 디자인 리더십상을 수상했을 때, 그는 이 시상식장 앞에서 이 회사가 아시아 노동자를 착취하고 있다는 내용의 전단지를 살포했다. 그는 '많은 나쁜 회사들이 좋은 디자인을 가지고 있다'는 현실을 고발하고 싶어 했다. 그리고 그의 동료들, 클라이언트들을 향해 독설을 내뿜었다. "누구라도 1급 사진가를 고용하고 멋진 서체를 쓰면 그럴듯한 이미지를 만들어 낼 수 있습니다. 그래서? 그래서 도대체 어쩌자는 겁니까?"라고 말이다. 또 그는 이렇게 얘기했다. "디자이너들은 더러운 석유 회사를 '깨끗하게' 보이게 하고, 자동차 홍보 책자를 자동차보다 수준 높게 만들고, 스파게티 소스를 마치 우리 할머니가 준비하신 것처럼 보이게 만들고, 시시한 분양 아파트를 최고로 멋져 보이게 만들고 있다. 이 모든 게 괜찮단 말인가?" 이건 지

각 있는 디자이너라면 누구라도 알고 있는 것이었지만 그 누구도 쉽게 입 밖으로 내지 못한 고백이었다. 이 질문은 디자이너의 밥줄에 대한 문제 제기였고, 보다 근본적으로는 디자인이라는 직종 자체의 존립 근거에 대한 시비 걸기였기 때문이다.

독설/입바른 소리를 할 용기를 가진 디자이너

그는 더 이상 '시시한 분양 아파트를 멋져 보이게 하는' 디자인으로 돈을 벌고 싶어 하지 않았다. 그리고 1990년, 그에게 최고의 기회가 찾아왔다. 이탈리아 의류회사 베네통이 〈컬러스〉라는 잡지를 함께 창간하자고 제의해 온 것이다. 베네통 광고 사진으로 유명했던 올리베로 토스카니와 함께 그는 가장 비주류적인 주류 잡지를 만들어냈다. 그의 말을 빌자면 〈컬러스〉는 "세상의 나머지 것들에 대한" 잡지였다. 티보 칼맨은 그 어느 때보다 직접적이고 신랄했다. 그는 엘리자베스 영국 여왕을 흑인으로, 교황을 아시아인으로, 마이클 잭슨을 북부 유럽인으로 만들었고, 레이건 전 대통령을 에이즈 환자로 둔갑시켜 인종과 에이즈 등 당대의 문제들을 선명하게 부각시켰다. 베네통이라는 다국적 기업에서 후원한 잡지였지만 그는 단지 그들의 자금을 이용했을 뿐, 그 어떤 구속이나 제약에서도 자유로웠다. 하지만 그 자유는 길지 못했다. 림프암에 걸린 그는 로마에서의 싸움을 접고 다시 뉴욕으로 돌아와야 했다. 투병 생활은 길고 지루했다. 그리고 1999년 그를 찾아온 몇몇 동료, 후배 디자이너들과 함께 발표한 '중요한 것 먼저' 선언은 그가 디자인계에 남긴 마지막 입바른 소리가 되고 말았다.

〈컬러스〉 1호 표지 〈컬러스〉 7호 표지

〈컬러스〉 4호

"개먹이 비스킷, 커피, 다이아몬드, 세제, 헤어젤, 담배, 신용카드, 운동화, 두부 비만 해소 운동기구, 라이트 맥주, 레저용 차량… 디자이너의 시간과 에너지는 기껏해야 불필요한 수요를 창출해내느라 모두 소진되고 말았다. … 이제 할 일의 순서를 바꾸자. 중요한 것 먼저."

디자인 비평가 스티븐 헬러는 1980년대 그래픽 디자인을 뒤엎은 두 가지 사례로 매킨토시 컴퓨터와 이 사람, 티보 칼맨을 꼽았다. 매킨토시가 우리의 일하는 방식을 바꾸어 놓았다면, 티보 칼맨은 우리가 생각하는 방식을 뒤집어 놓았다고 말이다. 물론 그에 대한 비난이 없는 것은 아니다. 몇몇 사람들은 그가 실제로 혁명이 일어났을 때 바리케이드 앞에 서 있진 않을 것이며, 그는 단지 나이키가 농구를 이용하는 방식으로 정치를 이용했을 뿐이라고 비난했다. 그리고 이 모든 논란을 통해 자신과 자신의 회사의 이름을 드높이는 효과를 노린 것뿐이라고 말이다. 이 또한 일리가 있는 말들이다. 하지만 이것만은 분명하다. 모두가 알고 있는 것이라 해도 그것을 말로 할 수 있는 용기를 지닌 사람은 별로 없다는 것. 그리고 그 용기를 지닌 사람에게만 이 상식을 실천할 기회가 주어진다는 것. 티보 칼맨에게 〈컬러스〉가 찾아온 것처럼 말이다.

글: 김형진

31 : ● 다니엘 웨일
 ● **Daniel Weil**

펫숍보이즈가 1993년에 내놓은 앨범
‹Very›의 CD 케이스

'Go West'라는 곡으로 대단한 인기를 누린 영국의 그룹 펫숍 보이즈가 최근에 다시 활발한 활동을 펴고 있다. 펫숍보이즈를 좋아했던 팬이라면 신시사이저와 섬세한 목소리, 그리고 그들의 독특한 의상을 먼저 떠올릴 것이다. 여기서 'Go West'가 담긴 1993년의 앨범 ‹Very›의 오렌지색 케이스도 빼놓을 수 없겠다.

LP판이든 CD든 재킷은 언제나 전통적인 그래픽의 산물, 즉 인쇄물이었고 지금도 크게 바뀌지 않았다. 그런데 ‹Very›의 케이스는 그런 통념을 깨는 플라스틱 사출물이었다. 마치 레고처럼 돌기가 일정한 간격으로 나열되었고 그 사이에 조그맣게 'very'와 'pet shop boys'라는 글자만 입체로 새겨져 있을 뿐이었다. 이것을 다니엘 웨일이 디자인했다는 사실 때문에 디자이너들에게는 한결 흥미로운 패키지로 알려졌다. 한창 실험적인 작업으로 명성을 얻은 그가 왜 펜타그램Pentagram이라는 디자인컨설팅회사의 파트너로 패키지 디자인을 맡게 되었을까 하는 궁금증을 풀어준 것이다.

제품디자인의 '전통'에서 벗어나기

이 디자인이 나오기 이전까지 다니엘 웨일의 디자인은 몹시 특별했다. 그가 1981년에 디자인한 ‹백 라디오Bag Radio›는 지금까지도 디자인의 전통에 중요한 질문을 던진 작품으로 평가받고 있다. 다니엘 웨일이 '마르셀 뒤샹에 대한 오마주Homage to Duchamp'라고 이름 붙이기도 한 이 작품을 놓고 디자인이냐 조각품이냐 하는 논란이 일기도 했다. 어떤 이는 이것을 디자인의 모더니스트 시대가 끝나고 포스트모더니스트의 시대

를 알리는 전조로 보기도 했고, 또 어떤 이들은 해체주의 디자인을 보여주는 예로 언급하기도 했다. 분명한 것은 다니엘 웨일이 모든 부품을 플라스틱 상자 속에 꽁꽁 싸놓은 블랙박스가 제품디자인의 '전통'으로 굳어진 것을 벗어나려는 의도로 작업을 시작했고, 결국 흔한 투명봉투에 라디오 부품을 담아내는 이례적인 방법을 사용했다는 점이다. 이것은 결국 디자인이 그동안 '포장'의 기술에 매달려 있었던 것은 아닌지 날카로운 의문을 제기하는 것이기도 했다.

어떤 식으로 해석되었든 이러한 비물질적인 접근은 당시 가전 회사들이 중후한 색의 매끄러운 플라스틱 케이스에 집착하던 분위기에 찬물을 끼얹고 대중적으로도 큰 반향을 불러일으켰다. 개념을 설명하기 위한 모형prototype으로 제시되었던 것을 일본의 한 회사에서 제품으로 생산, 판매한 것만 보더라

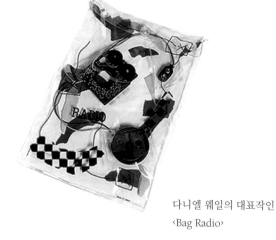

다니엘 웨일의 대표작인
〈Bag Radio〉

도 그 인기를 짐작할 수 있다. 상업적으로 크게 성공하지는 못했지만 많은 이야깃거리를 담고 있어서 뉴욕현대미술관과 빅토리아 앤 앨버트 미술관 등의 특별한 컬렉션 품목이 되었다. 그러나 후속 작품으로 작은 비닐봉지에 부품을 분산시키는 방식의 라디오를 몇 가지 더 내놓았을 뿐 더 이상의 실험적인 작업은 보여주지 않았다.

　다니엘 웨일을 이야기하자면 론 아라드를 거론하지 않을 수 없다. 거의 비슷한 시기에 각각 부에노스아이레스와 텔아비브에서 런던으로 건너와서 디자인학교에 다닌 뒤 디자이너로 정착했고, 해체주의적인 디자인을 선보인 인물들로 나란히 소개되곤 했기 때문이다. 1980년대 초에 다니엘 웨일이 급진적인 디자인을 선보이던 멤피스Memphis 그룹과 교류하기도 했지만 론 아라드에 비하면 차분하게 전자제품으로 비평적인 제

‹Bag Radio› 후속 시리즈

그레이 구스 보드카Grey Goose
Vodka의 선물용 패키지
다니엘 웨일과 존 러쉬워스가
함께 작업했다.

안을 하는 것에 머물렀다. 론 아라드가 디자이너이자 아티스트
로 활동범위를 넓혀가는 동안에도 다니엘 웨일은 전문디자이
너로서 제품과 그래픽 디자인을 병행했고, 최근에는 존 러쉬워
스와 함께 그레이 구스 보드카Grey Goose Vodka의 패키지 디
자인을 맡기도 했다.

20년 전의 고민은 유효할까?

실무자practitioner이자 교육자로 그가 끼친 영향은 적지 않은
데 이 부분은 오렌지색 케이스를 좀 더 자세히 들여다보면 알
수 있다. 몇 년 전에 어느 잡지와의 인터뷰에서 다니엘 웨일은
그 프로젝트가 당시에 CD 케이스의 전형을 만들어보려는 시
도였다고 밝혔다. LP에서 CD로 매체가 전환되어 음의 재생방
식뿐 아니라 케이스의 크기까지 달라졌는데 왜 케이스 디자인

은 LP 재킷의 축소판처럼 여전히 사진에 의존하고 있는지 그로서는 납득할 수 없었던 것이다. 그러한 관행을 넘어서려는 그의 시도는 EMI 레코드에서도 신선한 아이디어로 환영받았다. 그리고 마침내 방향성이 없는 단색의 오브제를 생각해냈고 레고의 반복 패턴을 활용하되 블록처럼 보이지 않기 위해서 레고에서 사용하지 않는 오렌지색을 적용했다. 이런 각별함 덕분인지 ‹Very›는 발매 후에 5만 장 이상 팔렸다(아쉽게도 지금은 일반적인 CD 케이스에 초기의 플라스틱 케이스 패턴만 인쇄되어 유통되고 있다).

다니엘의 접근은 지금도 유효할 것 같다. 예컨대, 이미 음악을 듣는 매체가 음반에서 음원으로 기울어가고 있는 상황에서 과연 CD는 어떤 옷을 입어야 하는가, 또는 CD 커버 디자인이래야 웹사이트에서 72dpi의 아이콘 정도로 사람들에게 보일 뿐인데 어떤 이미지로 전달시킬 수 있는가 하는 고민이 있을 수 있다. CD 유통을 고수하기 위해서는 대뜸 아티스트의 포스터나 티셔츠를 선물로 안겨주는 상투적인 판촉 전략이 떠오를지도 모르겠다. 아바타가 왜 입체영화의 포맷을 가져가게 되었는지를 생각하면 해결의 실마리를 찾게 되지 않을까. 인터넷에서 다운받아서 영화를 즐기던 이들을 영화관으로 끌어낸 것처럼 인기곡 한두 곡을 다운받는 이들이 한 시간 분량의 전체 트랙을 기대하게 하는 묘안이 왜 없겠는가. 펫숍보이즈의 컴백에 즈음하여 다니엘 웨일이 20년 전에 했던 고민은 그래서 지금 되새겨볼 만하다.

글: 김상규

32: 인더스트리얼 퍼실리티
Industirial Facility

인더스트리얼 퍼실리티의 설립자,
킴 콜린과 샘 헥트

오늘도 우리는 수많은 물건들과 함께 살아간다. 개중에는 '누가' 디자인했노라 자랑스레 내세우는 것들도 있지만, 대부분은 기업이나 브랜드 이름으로 출신 증명을 대신하거나, 그나마도 없이 그저 우리 곁에서 제 쓸모를 다하는 물건들이 대부분이다. 가끔은 궁금해진다. 마음에 드는 물건일수록 더 그렇다. 과연 이 물건의 뒤에는 어떤 이들이 존재하는 것일까?

디자인을 위해 디자인 너머를 보다

영국의 디자인 스튜디오 인더스트리얼 퍼실리티. '산업 시설'
이라니, 정직하다 못해 냉랭함까지 느껴지는 이름이다. 인더스
트리얼 퍼실리티라는 이름이 낯설지 몰라도 그들이 디자인한
제품은 알게 모르게 우리 생활 속에 스며들어 있다. 엡손의 프
린터, 무지의 변기 브러시, 라시의 외장용 하드드라이브 등 유
달리 단정했던 제품 뒤에 그들이 있다. 인터스트리얼 퍼실리티
는 2002년 제품 디자이너인 샘 헥트Sam Hecht와 건축가 킴
콜린Kim Colin에 의해 설립되었고, 이듬해 일본의 디자이너
잇페이 마츠모토Ippei Matsumoto가 합류하면서 현재의 진형
을 갖추었다.

"어떤 물건이, 그것이 놓인 자리나 방보다 더 중요한 것은
아니다." 제품 디자이너와 건축가가 설립한 회사이기 때문일
까. 인더스트리얼 퍼실리티는 제품을 공간의 맥락에서 사유해
야 한다고 이야기한다. "어째서 산업 디자인은 공간이라는 문
제에 이리도 무심할까."

그들의 문제의식은 '인간중심human-centered'이 아닌
'환경중심landscape-centered'의 제품디자인으로 이어진다.
초기작 ‹챈트리 모던Chantry Modern› 칼갈이는 이러한 철학
을 엿볼 수 있는 시초다. 1929년 발명된 칼갈이는 2000년대
에도 여전히 '기계'의 분위기를 물씬 풍겼다. 인더스트리얼 퍼
실리티는 인조대리석의 일종인 코리안Corian® 소재의 현대
적인 케이스를 선사해 항상 주방에 꺼내 놓아도 어색하지 않
은 칼갈이를 탄생시켰다. 무지MUJI에서 선보인 ‹욕실 라디오
Bath Radio›는 재미있는 방식으로 제품과 주변 공간을 연결한

‹챈트리 모던Chantry Modern› 칼갈이,
테일러스 아이 위트니스Taylor's Eye Witness

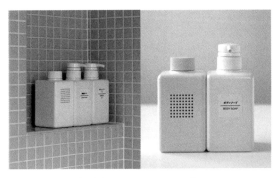

‹욕실 라디오Bath Radio›, 무지MUJI

‹픽처메이트Picturemate› 프린터,
엡손 재팬Epson Japan

다. 샴푸 용기 옆 나란히 선 라디오는, 태연스레 욕실용품의 하나인 양 위장한다. 손잡이 때문에 찬합과 비슷해 보이는 프린터 ‹픽처메이트Picturemate›는 한 자리에 붙박인 대신, 어디로든 손쉽게 옮길 수 있는 프린터라는 설정에서 출발한 제품이다. ‹픽처메이트›가 컴퓨터 주변기기보다 가전제품을 더 많이 닮은 이유도 여기에 있다. 허먼 밀러를 위해 디자인한 책상 ‹인코드Enchord› 역시 '제자리'라는 개념에서 벗어난 사례다. 가정 내 여가활동의 축이 TV에서 컴퓨터로 이동하는 요즘, 책상도 서재에 머무르지 않는다. ‹인코드›는 변화하는 생활상을 반영하며 책상의 거실 진출을 예비한다.

이처럼 인더스트리얼 퍼실리티에게 제품과 공간이란, 제품에 제자리를 부여하는 일이기도 하고, 반대로 새로운 자리를 선사하는 과정이기도 하다. 그러니 이렇게 말해도 좋을 것이다. 인더스트리얼 퍼실리티는 제품을 디자인하기 위해 제품 너머를 바라본다고 말이다.

묵묵히 일상의 풍경을 디자인하다

제품을 큰 그림 속에서 바라보는 것. 제품도 사용자도 모두 그림의 한 요소일 뿐이며, 이 모두를 아우르는 풍경은 제품에 맥락을 제공하는 모태가 된다. 그들의 최근작 ‹테이블, 벤치, 의자Table, Bench, Chair›는 기능의 관점에서 보자면 다소 모호한 제품이다. 정확히 무엇이라 말하기 어려운, "사이in-between"의 디자인. 하지만 이 가구의 쓰임새는, 어떤 장소에 어떤 가구와 함께 있는가와 같은 단서 속에서 모습을 드러낸다. 인더스트리얼 퍼실리티는 말한다.

‹리틀 디스크 하드 드라이브
Little Disk Hard Drive›,
라시LaCie

‹쥐덫Mouse Trap 마우스›,
렉슨LEXON

‹인코드Enchord› 책상,
허먼 밀러Herman Miller

‹투 타이머Two Timer› 시계,
이스태블리시드 & 선즈
Established & Sons

‹전자계산기Ten Keys Calculator›,
IDEA 인터내셔널
IDEA International

‹테이블, 의자, 벤치Table, Chair,
Bench›, 이스태블리시드 & 선즈
Established & Sons

"우리의 디자인은 완성의 순간을 위해 외부의 무언가에 의존한다."

점점 더 많은 디자이너들이 명사celebrity가 되어가는 요즘이다. 그에 비하면 인더스트리얼 퍼실리티는 제품 뒤에 묵묵히 머무르는 지난 시대의 산업디자이너들을 닮았다. 하지만 그들이 산업디자인계에 미친 영향은 그리 조용하지 않다. 2009년 《포브스Forbes》는 '산업디자인계 트렌드세터 10인'을 선정해 발표했다. 조너선 아이브를 필두로 이어지는 명단 속에 인더스트리얼 퍼실리티의 이름도 보인다. 평범한 물건 속에 단순성의 미학을 덧입히며, '산업 시설' 사람들은 일상의 풍경을 조금 더 새롭게 만들어가고 있다.

글: 이재희

33:
데릭 버솔
Derek Birdsall

'I loathe my childhood and all that remains of it...' *Words* by Jean-Paul Sartre

『말』표지

손을 꼭 맞잡은 엄마와 한 소년이 피카소의 ‹게르니카› 앞에 서 있다. 엄마는 그림과 아들을 번갈아 바라보며 눈물 흘리고, 소년의 머리 위엔 황금 왕관이 씌워진다. 장 미셸 바스키아의 일생을 다룬 영화 ‹바스키아›는 이렇게 시작한다. 요컨대 바스키아의 예술가로서의 삶은 이렇게 시작되었다는 얘기다. 거창한 시작이다. 그렇다면 디자이너들은 어떨까? 디자이너들의 시작은 대체로 이보다 소박하다. 즐겨 듣던 앨범 재킷에 매료되었다거나, 교회 성가대 포스터, 심지어 알록달록한 껌 종이에 마음을 빼앗겨 디자이너가 되었다는 경우도 있다.

영국을 대표하는 북 디자이너, 데릭 버솔의 시작은 이보다 조금 규모가 있는 편이다. 만년필 광이었던 할아버지의 영향으로 많은 시간을 고향인 요크셔의 문구점에서 보내야 했던 그는 그 덕택에 누구보다 일찍 종이와 잉크, 복사와 활자의 세계를 발견할 수 있었다. 더불어 아름다운 손글씨 능력까지 말이다. 북디자이너라면 누구나 갖춰야 할 기본 지식을 동네 문구점에서 모두 익힌 셈이다. 그래서일까. 데릭 버솔은 그럴싸해 보이는 치장이나 잔재주와는 거리가 멀었다.

프로 디자인 세계와 거리 두기

1970년대 그가 펭귄출판사를 위해 디자인한 일련의 책 표지들은 그 전형적 예들이다. 존 업다이크 선집과 펭귄 교육 총서의 표지는 단순하기 짝이 없다. 최종 결과물이 아닌 스케치로 착각할 정도다. 제목과 출판사 로고, 간단한 일러스트가 구성 요소의 전부인 이 표지 작업엔 글씨를 가지고 멋을 부리거나 비어 있는 화면을 채우기 위해 별 의미 없는 색을 동원하는 식

1970년대에 디자인한
존 업다이크 선집

펭귄출판사의 『애수』 표지

펭귄출판사의 교육총서들,
1970년대

의 편법이 전혀 없다. 책을 고를 때 꼭 필요한 정보만 건조하게 놓여 있을 뿐이다. 이런 단순함 덕택에 그의 표지들은 지금 막 인쇄기에서 뽑혀 나온 듯한 생생함과 힘, 박력을 고스란히 전해준다.

『펭귄 북디자인 1935-2005』의 저자 필 베인스는 데릭 버솔의 작업들을 "전에 보지 못한 새로움과 힘을 품고" 있다고 평한다. 이는 분명 적절한 평가다. 그렇지만 그는 한 가지 전제를 생략했다. "프로 디자이너들의 세계에서"라는 전제 말이다. 데릭 버솔의 표지 디자인은 분명 새롭지만 그건 극도의 세련됨을 추구하는 프로 디자이너들의 세계에서 도드라지는 것이다. 타이포를 다듬고, 이미지를 왜곡하거나 잘라내 버리는 식으로 화면을 조작하는 데 능숙한 프로의 세계에서 그가 만든 표지들은 낯설고, 이 때문에 강한 힘을 발휘한다. 그렇지만 아마추어의 세계라면 어떨까. 문서편집기와 종이, 그리고 기껏해야 복사기로 만들 수 있는 화면이란 그다지 다양할 수 없을 것이다. 종이 윗부분에 제목을 놓고, 그 아래에 저자 이름, 그리고 남은 공간에 책 설명을 위한 장식을 덧붙이는 정도가 전부 아닐까. 데릭 버솔이 만든 책 표지처럼 말이다.

그가 좋아했던 타자기 서체 또한 같은 맥락에서 이해할 수 있다. 그는 이 서체를 존 업다이크 선집은 물론 그가 자신의 디자인 세계를 정리해 펴낸 책『북디자인에 관한 노트Notes on Book Design』에서도 사용했다. 이 책의 표지와 내지들은 마치 어느 아마추어가 타자기로 지금 막 뽑아낸 듯 어떤 기술적 과시도 없이 담담하다. 종이와 잉크, 타자기. 그가 즐겨 사용했던 이 장치들은 인쇄 기술의 가장 시원에 존재하는 것이

고, 동시에 누구나 접근 가능한 보편적인 도구였다. 유니버스나 헬베티카, 길 산스처럼 디자이너에 의해 만들어진 서체가 아닌, 타자기 자판 모양을 옮겨 만든 서체를 사용함으로써 데릭 버솔은 자신이 프로 디자인 세계에 일정한 거리감을 유지하고 있음을 선명하게 드러낸 것이다.

그렇다고 그가 아마추어의 단순성과 명쾌함만을 신봉한 외골수였던 것은 아니었다. 사진가 한스 포이러를 위해 만들어준 홍보 포스터나 비틀즈의 전속 사진가 로버트 프리맨과 함께 작업한 피렐리 달력, 《타운》, 《인디펜던트》 등의 잡지 디자인 작업에서 그는 사진과 타이포그래피를 그 누구보다 예민하고 대담하게 다룬다. 특히 그가 디자인한 수많은 미술도록은 언제라도 교과서로 쓰일 수 있을 만큼 안정적이고 다른 한편으로 극적인 화면을 보여준다.

이미 존재하는 것을 조직화는 것일 뿐

그가 묵묵히 작업에 몰두하는 동안 디자인계는 급격한 변화를 겪었다. 그건 마치 미술이 지나온 몇백 년의 시간을 한 세기로 압축해 놓은 것과 같았다. 클라이언트에 종속되어 있던 디자이너는 이제 스스로 작가가 되고자 했고, 남들의 욕구를 대신하는 것에서 벗어나 자신만의 관점을 표현하고자 했다. 하지만 데릭 버솔은 이런 새로움을 달가워하지 않았다. 그는 자신이 유년 시절을 보냈던 요크셔 문구점의 세계, 그러니까 손에 만져지는 종이의 질감, 무엇으로라도 변신할 수 있는 검은색 잉크의 세계에 머물고자 했다. 그것이 낡고 철 지난 것으로 보일지라도 말이다.

피렐리 달력

한스 포이러 홍보 포스터

『북디자인에 관한 노트』 표지 및 내지

언젠가 그는 이렇게 말한 적이 있다. "나는 인쇄업자들이 디자이너의 도움 없이 우아한 책을 만들던 시대가 그립다." 이 말을 통해 그는 스스로를 대단한 창작자라고 여기는 요즘 디자이너에 대한 불만을 은연중 드러냈다. 스스로 작가가 되고자 하는 젊은 디자이너들은 이 늙은 디자이너 앞에서 이렇게 말하곤 했다. "내 작업은 말로 설명하기 어려워요." 이에 데릭 버솔은 이렇게 답한다. "당신은 아티스트군요. 분명히 말하지만 나는 단지 디자이너일 뿐입니다"라고. 그에게 디자인이란 진귀한 것, 전에 없던 것을 새롭게 창조하는 것이 아닌 "이미 존재하는 것을 조직화하는 것"일 뿐이었다. 디자인은 그것만으로도 충분히 가치가 있다고 믿었기 때문이다.

2000년, 그는 영국 국교회의 기도서를 다시 디자인했다. A6 판형의 이 작은 책에서 데릭 버솔은 자신이 추구하고자 했던 바를 압축적으로 보여줬다. 고전적으로 양장 제본된 이 책에서 그가 부린 멋이라고는 표지 제목을 엇갈려 십자가 형태를 만든 것과 산세리프 서체인 길 산스를 사용한 것뿐이다. 그건 마치 19세기 말 어느 인쇄소에서 막 만들어져 나온 듯한 느낌의 책이었다. 이 책에서 그는 무언가 새로운 것을 시도하려 애쓰지 않았다. 그저 기도를 위한 작은 책을 만드는 데 자신의 재능을 썼을 뿐이다. 글자와 종이, 제본의 질에 신경을 써가며 말이다. 이 책, 그리고 그가 만들어낸 다른 많은 책이 도달하고자 한 것은 지극한 단순함이었다. 20세기 초반, 동네 문방구의 세계가 그랬던 것처럼 말이다.

글: 김형진

지극히 단순한 고전미를 보여준
영국 국교회의 기도서

34 : 익시
ixi

그룹 익시는 자비에르 뮬랭Xavier Moulin과 이추미 코하마 Izumi Kohama가 설립한 디자인 네트워크다. 프랑스, 이탈리아에서 활동하면서 만난 이들은 일본의 오키나와에 정착했고 그 곳의 작가들과 교류하면서 해외의 디자이너들과 새로운 생각을 나누고 교류해왔다. 익시는 개인individual × 개인individual의 약자로서, 개인과 개인이 서로 연대하여 더 많은 힘을 낼 수 있다고 믿는 그들의 이상을 담은 이름이다.

지금 여기서 조금 더

대개 새로운 디자인은 하나의 사물을 새로운 사물로 대체하고 변화를 일으킨다. 그것이 디자인의 중요한 미덕 중 하나임은 분명하다. 하지만 자비에르 뮬랭과 이추미 코하마의 디자인은 이와 달리 기존의 사물의 질서를 바꾸려 들지 않는다. 오히려 현재 주어진 상황에서 빈 곳을 채우거나 필요에 맞게 약간 수정한다.

　뉴욕의 쿠퍼 휴잇 디자인박물관에서 열린 〈스킨SKIN〉전에 〈스툴 팬츠Stoolpants〉가 소개되면서 익시 디자인의 독창성을 명쾌하게 보여주었다. '스툴 팬츠'는 앉기 위한 별도의 사물 없이 옷의 기능을 좀 더 확장시킨 것이다. 전시 제목에 걸맞게 사람의 피부를 확장시키는 개념이기도 하다.

　〈패디백Pady Bag〉은 신체와 분리된 가방의 모습이긴 하

지만 스툴 팬츠와 비슷하게, 가방을 메고 다니다 앉고 싶을 때 요긴한 깔개 역할을 한다. 의자도 좋고 잔디밭도 좋다. 어디든 가방을 펼쳐서 개인의 공간을 만들어낸다. 이 제품들은 '홈웨어HomeWear' 시리즈로 제안되었다. 익시는 입을 수 있는 가구wearable furniture라는 의미에서 '홈웨어'라고 이름 붙였고 어느 곳에서든 자신의 집에 있는 것 같은 편안함을 느낄 수 있게 하려 했다고 설명한다. 그들의 제품이 유목민적이라는 평가를 받는 것도 그러한 이유 때문이다.

이들은 일본의 문화를 반영하는 제품을 디자인하기도 했다. ‹만화 재킷Manga strap›은 일본 사람들의 행동을 관찰하여 만들어낸 결과물이다. 굳이 따로 설명하지 않더라도, 사람들이 복잡한 지하철에서 늘 서 있다는 점과 만화책 보기를 좋아하는 점을 디자인에서 시각적으로 잘 보여주고 있고, 정말로 쓸모 있는 물건이라는 생각이 들 만큼 현실적인 해결책으로 제시된다. 이것의 더 극단적인 예인 ‹하이텐션High Tension›은 아예 온몸을 끈으로 연결시켜 주는 디자인이다. 그 덕에 ‹만화 재킷›보다 훨씬 다양한 자세 잡기가 가능하다. 지하철 손잡이를 잡고 잠을 자거나 벽에 한쪽 다리를 올린 채 기댈 수 있고 무릎을 감아쥐지 않아도 바닥에 털썩 주저앉을 수 있다. 말하자면, 몸 전체가 하나의 가구이자 집이 되는 셈이다.

이쯤 되면, ‹진도구Chindogu›를 떠올리지 않을 수 없다. 진도구는 매우 기능적인 것처럼 보이지만 일상적인 생활에서는 쓸모없는 도구를 일컫는데, 실질적인 사용성보다 기능 자체를 과도하게 부각시킴으로써 사물의 본질을 변형시키는 접근방식이다. 물론 익시가 의도적으로 진도구를 만들려고

바지 뒷주머니에 바람을
불어넣으면 쿠션이 되는
〈스툴 팬츠Stoolpants〉

지하철에서 서서 편히
만화책을 볼 수 있도록
디자인된 〈만화 재킷
Manga strap〉

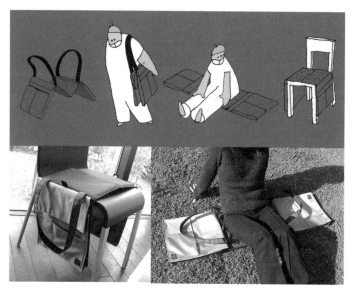

가방이자 방석인 ‹패디백Pady Bag›

끈을 적절한 위치에
연결시켜서 원하는 자세를
취할 수 있도록 디자인한
‹하이텐션High Tension›

하지는 않았지만 그와 비슷한 비평적 의식을 어렵잖게 발견할 수 있다.

또 한 가지 흥미로운 프로젝트는 운동에 관한 것이다. 웰빙과 몸 가꾸기가 중요한 관심사가 되면서 운동은 누구도 부인할 수 없는 실천 사항이 되었다. 하지만 여유 없는 일상에서는 배부른 이야기다. 익시는 이 상충된 현실을 극복할 대안을 제시한다. 이름 하여 ‹스마트 홈 휘트니스Smart Home Fitness›다. 이 시리즈 중 하나인 ‹업Up›은 ‹홈웨어› 시리즈와 반대로 사람들을 불편하게 하는데, 사람들에게 몸을 움직일 것을 요구하고 있다. 책 한 권 보는 것도 호락호락하지 않다. 책을 꺼내려면 사다리를 올라가야 하고 다시 제자리에 꽂아놓을 때도 오르내려야만 하는 것이다. 육중한 책장도 암벽 등반을 하기에 딱 좋은 설치물로 변신했다. 이런 방식으로 하면, 특별히 운동 기구를 갖추지 않아도 되고 따로 시간을 낼 필요도 없이 운동에 대한 부담을 해결해 준다.

하나의 디자인이 또 다른 디자인으로

자비에르와 이추미는 사물을 부각시키기보다는 마치 옷처럼 공간 속에 스며들게 하고 있다. 그래서 특정한 스타일, 눈에 띄는 형태를 고집하지도 않고 또 장소에 구애받지도 않는다. 어디라도 적절하게 놓일 수 있다는 것이다. 실제로 그들은 “형태 없음shapeless”, “어느 지형에서든all-terrain”이라는 말을 즐겨 쓴다. 그들은 최근 자신들이 살 집을 지어 ‹익시랜드ixiland›라고 이름 붙였다. 일본 소나무를 적절히 활용한 아담한 이 집은 오키나와의 자연과 어우러진다. 결국 그 집은 그들이

‹스마트 홈 휘트니스
Smart Home Fitness›
시리즈 중 ‹업up›

그룹 익시의 집이자 작품인
‹익시랜드ixi land›

디자인한 사물의 확장판인 셈이다. 사실 익시가 생활하는 오키나와는 일본에서 소외된 지역이다. 오래전 미국으로부터 본토를 지키기 위해 미군에게 내준 땅이기도 하다. 그래서 2차 대전 기간에 벌어진 험한 일은 말할 것도 없고 지금까지도 질곡의 역사가 이어지고 있다고 한다. 지역적 상황이 익시의 재기발랄한 디자인과는 딴판이다. 그들은 그곳에서 예술가들의 연대 활동에 참여한다고 한다. 여기에는 무기력해진 주민들에게 의욕을 북돋고 아이들에게 대안적인 교육을 실천하는 일도 포함되어 있다. 어떻게 보면 디자이너가 그 사회에서 정당한 전문가로서 또 예술가로서 존재한다는 것은 그러한 행동이 동반되는 것을 뜻하는 것이기도 하다.

익시 디자인의 매력은 개별적인 디자인 자체보다는 그것이 가진 의미들이 전체적인 디자인 접근방법과 일치한다는 점에 있다. 말하자면, 하나의 디자인(제품 또는 행동)이 또 다른 디자인과 합쳐져서 더 큰 설득력을 얻게 된다. 그것이 익시의 이름에 대한 또 다른 해석이 될 수 있을 것 같다.

글: 김상규

익시 웹사이트: www.ixilab.com

진도구 관련 웹사이트: http://en.wikipedia.org/wiki/Chind%C5%8Dgu

35:

안도 타다오
Tadao Ando

선진국 초입에 와 있다는 말들이 많다. 하지만 주위를 한번 휘둘러보면, 삶을 영위하는 데 가장 중요하다는 '의, 식, 주' 문제에도 우리는 아직 버거워하고 있다. 특히, 집 문제는 심각하다. 삶을 담아야 할 집이 움직이지 않는 재산으로 전락해, 주변이 어떠하든, 헐벗은 시멘트 질감에 네모 반듯한 모양에서 벗어나지 못한 것이 수십 년이다. 어느 건축이론가의 말로는 5000년 우리 건축 역사상 최악이라고 한다. 아무리 좋은 제품, 그래픽 디자인이 있다고 한들 집들이 이 지경이라면 무슨 소용이 있을까.

　　인간이 집을 짓는 것은 그 안에 들어가 살기 위해서다. 그렇다면 건축에서 중요한 것은 바깥 모양이 아니라 그 안의 공간일 것이다. 전국이 입방체 공간뿐인 우리의 상황은, 그런 점에서 대단히 획일화되어 있다는 것을 알 수 있다. 안도 타다오 같은 건축가를 살펴보아야 하는 것은 이 때문이다. 그는 건축은 안에 들어가는 공간이 얼마나 다양하고 감동적일 수 있는지를 잘 보여주는 건축가다. 흔히 그의 건축은 기하학적이라고 설명하지만, 그의 건물을 제대로 보려면 밖이 아니라 안에서 보아야 한다.

매력적인 공간

오사카 시내 한복판에 있는 〈갤러리아 아카GALLERIA akka〉를 보면 높은 시멘트벽이 길을 향해 우뚝 서 있다. 무뚝뚝하고 불친절한 인상이 행인들을 잔뜩 주눅 들게 한다. 그냥 박스 모양의 4, 5층짜리 건물이구나 하고 생각하기 쉽지만 안으로 들어가 보면 완전히 다른 세상이 펼쳐진다. 입방체 모양의 겉모습과는 달리 이 안에는 우리가 상상할 수 없었던 매력적인 공

시멘트벽이 무뚝뚝하게
막고 있는 〈갤러리아 아카〉

〈갤러리아 아카〉
안의 다양한 공간들

251

건물이라고 볼 수도
없고, 안 볼 수도 없는
‹명화의 정원› 입구

지하 1층에 해당하는
곳의 여러 경관들

가장 아래층의
놀라운 경관들

간들이 무한히 들어 있다. 건물의 안이라고는 도저히 상상할 수 없는 트인 공간들, 햇빛이 들어오는 넓은 지하 공간 등이 오는 사람들을 정답게 맞이하고 있다. 놀라운 것은 이게 무슨 갤러리 건물이 아니라 미용실도 있고, 옷 가게도 있는 도심 한복판의 엄연한 상업공간이라는 것이다.

교토 변두리에 있는 〈명화의 정원〉에서는 그의 마술 같은 공간들을 더욱 만끽할 수 있다. 〈명화의 정원〉을 건물이라고 하기에는 좀 어렵다. 천장이 없기 때문이다. 이곳에는 벽과 길만 있다. 입구에서 바라보면 길게 뻗은 길과 여러 방향의 벽들, 수水공간들이 복잡하게 얽혀 있는 모습이 보인다. 이런 공간이 가능할 수 있다니. 이것만으로도 파격적이다. 이 길의 끝으로 가서 보면 또 다른 느낌의 공간이 펼쳐진다.

왼편으로는 아래로 내려가는 경사진 길이 있고, 뚫리고 막히는 벽의 다이내믹한 구성이 격한 공간감을 느끼게 해주고 있다. 무슨 건물인지는 모르겠지만 독특한 공간 구성이 오감을 흔들어 놓는다. 게다가 출입로는 분명히 1층인데, 아무렇지도 않게 밝은 아래층으로 내려가게 되어 있다.

우리 상식으로 1층 아래는 분명히 지하 1층이건만, 이 장소에서는 풍부한 햇볕이 내리쬐고 있다. 뿐만 아니라 위치에 따라 도저히 같은 층이라고는 상상할 수 없는 개성 강한 공간들이 펼쳐지고 있다. 그 아래로 다시 내려오면 아늑하면서도 가장 드라마틱한 공간이 펼쳐진다. 머리 위로는 출입로가 어두운 그림자를 동반하면서 지나가고, 내려오는 계단의 막히고 뚫리는 대비, 어둡고 밝은 공간의 대비 등이 복잡하게 어울려 있다. 좌우로 펼쳐지는 수공간은 건조한 시멘트 구조물에 생명감

을 더하며 공간적 감동을 배가시키고 있다. 조금만 이동하면 지하 2층이라는 사실이 도저히 믿기지 않는 밝고 높은 벽에 그림이 걸려 있고, 폭포 같은 물이 흐르는 모습이 감동적으로 다가온다. 공공 디자인이란 말이 폭죽처럼 난무하고 있는 이때, 이웃 나라에서는 시골 변두리에 이런 매력적인 공간을 조용히 국민들에게 베풀고 있었던 것이다. 매표소 바깥에서 이 ‹명화의 정원›은 잘 보이지도 않는다.

 ‹타임즈› 건물은 주변의 자연과 건물이 어떻게 어울려야 하는지를 소박하게 잘 보여주고 있다. 그가 설계한 ‹타임즈› 건물은 비교적 초기에 해당하는 작품이다. 관공서에 허락을 얻기 위해 건축가가 엄청나게 고생했던 건물인데, 이 건물의 매력은 바로 옆에 흐르는 시냇물 쪽으로 공간을 열어서 건물과 수공간을 하나로 만들고 있는 것이다. 직접 이 열린 공간으로 내려가 보면 흐르는 시냇물을 바로 코앞에서 볼 수 있다는 것이 얼마나 환상적인지를 체감할 수 있다.

 ‹타임즈›의 매력은 여기서 끝나지 않는다. 이 작은 건물 안에도 역시 수많은 매력적인 공간들이 꽉꽉 들어차 있다. 특히, 바깥 자연이 건물 안쪽 깊숙이 들어오게 하는 건축적 기법은 이 건조한 시멘트 건물을 더없이 순수한 자연으로 환원시켜 주고 있다.

공간의 디자인

이처럼 안도 타다오의 건축물들은 겉모양보다는 매력적인 공간을 베풀면서 다른 어느 건축도 하지 못하는 깊은 건축적 즐거움을 준다. 그렇게 크지 않은 규모임에도 이렇게 신선하고

흐르는 시냇물과
함께 흐르는 듯한
〈타임즈〉

시냇물 쪽에서
바라본 아름다운
풍경

건물 안 쪽으로
바깥 자연을
끌어들이는 모습

매력적인 공간을 만들어내는 그의 환상적인 솜씨는 입방체 모양의 건조한 건물에 찌들어 있는 우리에게 큰 문화적 충격이 될 만하다. 그저 무미건조한 육면체 덩어리로, 언제든 돈으로 환산할 수 있는 재산으로만 설정되어 있는 집이, 이처럼 매력적인 공간으로 펄펄 살아 숨 쉴 수 있다면 우리의 삶 또한 그렇게 되지 않을까?

글: 최경원

36: 루에디 바우어
Ruedi Baur

도시의 타이포그래피 디자이너 루에디 바우어는 디자인은 "도시 환경의 변화를 담아내며, 그 변화의 과정을 전달함으로써 도시의 구성원들로 하여금 새롭게 개발된 환경을 받아들일 수 있도록 도와주는 것이다"라며 자신은 방향 표식과 정보 디자인을 만드는 사람이라고 소개한다.

디자인, 빗장을 걷어내다

루에디 바우어는 프랑스 출신으로 현재 유럽 전역에서 활동하고 있는 디자이너로, 20여 년간 프랑스 및 유럽의 공공사업에 참여해 도시 아이덴티티와 컨텍스츄얼한 사인체계Contextual Signage System를 작업해왔다. 프랑스에서 태어나 스위스에서 성장한 그는 두 나라의 문화와 언어 사이를 유랑하며 서로 다른 차이를 하나로 통합하는 데 관심을 뒀다. 스위스 취리히 응용미술학교에서 그래픽디자인을 공부한 후 프랑스 리옹으로 건너가 그래픽디자인과 건축 등 여러 학제들과의 실험적인 협업을 시도하였다. 그가 즐겨 말하는 '다학제성pluridisciplinarity'은 모든 작업의 핵심이 되는 키워드다. 그런 개념에서 시작된 '엥테그랄 컨셉Intégral Concept' 스튜디오는 파리와 취리히를 비롯한 전 세계 도시로 확산되어 '엥테그랄 루에디 바우어 에 아소시에Intégral Ruedi Baur et Associés'란 이름의 독립 스튜디오들로 결실을 보았다. '엥테그랄'은 '통합'을 의미

퐁피두센터

하며, '엥테그랄 루에디 바우어 에 아소시에'는 '루에디 바우어와 그의 협력자들'을 뜻한다. 이 스튜디오는 하나를 창출하기 위해 서로 다른 것이 결합하는, 즉 디자인과 타 학제 간의 연대가 필요함을 강조한다. 또한 엥테그랄 스튜디오는 여러 영역 간에 위계구조를 무시한다. "자기 자신을 전문가로 생각하지 않으며 어떤 문제가 생기면 다 같이 일을 한다"는 그의 말 속에서 이것을 엿볼 수 있다.

타이포로 도시를 디자인하다

1998년 당시 파리 재개발사업의 일환으로 퐁피두센터는 디자이너에게 공간 리노베이션과 함께 새로운 분위기를 요구했다. 파리를 대표하는 건축물 가운데 하나로 자리 잡은 퐁피두센터는 다양한 인종과 언어, 그리고 문화가 공존하는 국제적인 장소다. 이곳의 비주얼 아이덴티티 작업에 참여한 루에디 바우어는 사인체계를 새롭게 디자인했는데, 벽이나 바닥 대신 공중에 떠 있는 사인 등으로 차별화했다. 그는 공공디자인의 중요성이 유사성이 아닌 차별성에 있음을 강조한다. 따라서 그는 퐁피두센터의 사인 그래픽에 다문화성을 반영해 다양한 언어로 제작하고 이를 중첩시켜 입체적인 건축 요소로 강조했다. 또한 공간의 용도에 따라 센터 1층 로비에 사인물을 많이 배치하다가 위로 올라갈수록 이를 줄여나갔다. 현재는 퐁피두센터의 사인 그래픽은 새로 교체되어 그의 작업을 볼 수 없지만, 여전히 퐁피두센터를 대표하는 이미지로 강렬히 남아 있다.

디자인과 법의 관계에 대한 그의 관심은 『법과 그의 시각결과

물『La loi et ses conséquences visuelles』이란 책으로 출간되기도 했다. 책에서 디자인은 법의 제재를 받을 수밖에 없고, 나라마다 건축물의 외양을 보면 그 나라의 법체계를 짐작할 수 있다고 했다. 루에디 바우어는 디자이너로서 국제 기준, 표준화를 거부하기보단 그 안에서 변형의 새로운 가능성을 찾을 것을 강조했다. 예를 들어 공항은 국제 표준에 맞는 방향 표식이 필요한 곳이다. 어느 도시에서도 쉽게 찾을 수 있어야 하며, 소위 국가 간의 공유지로 존재하기에 별다른 특징을 갖지 않아 중립적이다. 따라서 도시마다 공항의 규모가 다를 수 있겠지만, 공항의 고유한 특색을 가진 곳은 거의 없다. 반면에 루에디 바우어는 공항을 도시의 일부로 여기며, 국제 기준을 따르면서도 공항의 사인체계를 변형시켰다.

쾰른 본 공항은 놀이공원을 방불케 할 정도로 귀여운 픽토그램과 그래픽 사인물로 덮여 있다. 사진을 본 사람들은 "이게 정말 진짜야? 합성 아니야?"라고 말할 정도로, 공항의 분위기를 믿을 수 없어 한다. 그는 공항을 이용하는 대상을 젊은 여행자들로 파악해 350개의 픽토그램과 실루엣으로 다양한 내러티브를 만들었다. 이 작업은 공항 내부뿐만 아니라 공항 홍보엽서, 명함, 기념품, 안내문, 인터넷 사이트까지 전부 하나의 통일된 아이덴티티로 연출한 것이다.

루에디 바우어의 프로젝트 중 〈시네마테크 프랑세즈 사인 시스템〉도 눈여겨볼 만하다. 이 작업은 영상, 특히 빛의 각도를 이용한 사인물이다. 시네마테크 프랑세즈는 프랑스 영화의 산실이라 할 정도로 매우 중요한 장소다. 그는 프랭크 게리의 건축물 형태에서 착안한 사인체계를 시도했고, 로고는 영화

쾰른 본 공항

P₃

Köln Bonn Airport

anwings

D-AIPH

29

4480

Köln Bonn Airport

스크린이 보는 각도에 따라 달라지는 모양들을 겹쳐 만들었다. 내부의 사인물은 정보전달 이상의 미적 체험을 가능하게 한다. 영상의 특성인 빛을 이용해 시네마테크 프랑세즈의 입구 쪽으로 사람들의 동선을 유도하거나, 매일의 프로그램에 맞게 가변적인 사인체계(영상물 보기)를 보여준다. 영화도 하나의 환영처럼 극장으로 들어서는 순간 새로운 세계를 제시하지 않은가. 빛을 이용한 사인체계는 영화의 환영성을 제대로 보여준다.

루에디 바우어는 자기 자신을 타이포그래피 디자이너라고 말한다. 대신 그는 책이나 편집 디자인이 아니라 도시의 맥락 속에서 정보를 어떻게 전달할지의 문제를 고민하는 타이포그래피 디자이너다. 지금도 그는 프랑스, 스위스, 독일 등 유럽 일대를 오가며 자신의 협력자들과 함께 도시를 변용하며 '살맛나는' 도시를 만들어가고 있다.

글: 구정연

참고 사이트:
쾰른 본 공항 http://www.koeln-bonn-airport.de/index.php?lang=2
시네마테크 프랑세즈 http://www.cinematheque.fr/
사인 설치된 영상물
http://www.incident.net/users/vadim/travaux/signaletique-audiovisuelle-de-la-cinematheque-francaise/

37 : 아키텍처 포 휴머니티
Architecture For Humanity

아키텍처 포 휴머니티의 설립자,
캐머런 싱클레어와 케이트 스토
(photo by Ian White)

2010년 1월 12일 오후, 강력한 지진이 중앙아메리카의 섬나라를 뒤흔들었다. 단단해 보였던 대지를 한순간에 뒤틀어버린 가공할 재해 앞에서, 수백만 명의 삶은 순식간에 위태로워졌다. 세계가 아이티에 눈과 귀를 모았고, 긴급 지원과 구호가 이어졌다. 비영리 건축단체, 아키텍처 포 휴머니티 역시 아이티 재건 계획을 마련하기 위해 서둘러 채비에 나섰다. 전쟁, 허리케인, 에이즈, 쓰나미....... 설립 이래 건축의 개입이 절실한 현장들을 꾸준히 지켜온 그들에게, 아이티 역시 예외일 수 없었다.

인간을 위한, 인간에 의한 휴머니티 건축

사실 건축은 지난 10년 동안 가장 '뜨거운' 디자인 분야 중 하나다. 오래된 도시, 새로운 도시 할 것 없이 끊임없이 제 모습을 바꾸었고, 새로운 건물들이 이곳저곳에서 솟아올랐다. 지난 10년은 아키텍처 포 휴머니티에도 눈코 뜰 새 없이 바쁜 나날이었다. 다만 그들의 일터는 전성기를 구가하던 건축의 현장들과는 거리가 멀었다. 어디에선가 랜드마크 빌딩이 세워지는 동안, 다른 어딘가에서는 당장 몸을 누일 곳이 절실한 현실 앞에서, 아키텍처 포 휴머니티는 고루해 보이기까지 하던 '인도주의'라는 이상을 전면에 내걸었다.

"인류 위기에 대한 건축의 응답." 아키텍처 포 휴머니티의 시작은 1999년으로 거슬러 올라간다. 영국 출신의 건축가 캐머런 싱클레어Cameron Sinclair와 저널리스트 케이트 스토 Kate Stohr가 아키텍처 포 휴머니티를 설립했다. 건축이 잡지 표지에 실릴 만한 '작품'의 동의어가 되는 동안, 건축은 진정 그

캐머런 싱클레어와 케이트
스토가 공동 집필한
『진심을 다하듯 디자인하라:
인류 위기에 대한 건축의 응답
Design Like you Give a
Damn』표지

바자크 & 마크 올탄 슈리머
Basak & Mark Altan Schrimer의
〈생명의 나무Tree of Life〉.
코소보 난민을 위한 임시주택 설계
공모전에서 최종 후보에 오른 제안
가운데 하나다.

아키텍처 포 휴머니티의
아이티 재건 참여 홍보 배너

자신의 창의적인 힘을 필요로 하는 사람들로부터 멀어지는 것처럼 보인다. 아키텍처 포 휴머니티는 사회적 디자인 운동으로서의 건축을 생각했다. 그들은 가용할 자원과 자금, 전문 기술이 부족한 곳일수록, 혁신적인 건축이 더욱 큰 변화를 만들어낼 수 있다고 믿었고, 건축 솔루션이 절실한 공동체에 전문적인 디자인 서비스를 제공하기로 했다.

목표는 원대했지만 시작은 미미했던 지라, 설립 당시 그들이 가진 것은 700달러를 들여 만든 웹사이트가 전부였다. 그러나 이 작은 사이트가 도움이 필요한 공동체와 사회적 디자인을 고민하는 디자이너, 건축가들을 연계하는 장이 되기까지, 그리 오랜 시간이 걸리지 않았다. 코소보 난민을 위한 주택 건설을 시작으로 몇 번의 프로젝트가 이어지는 동안, 아키텍처 포 휴머니티는 든든한 동료를 맞이하게 되었다. 세계 곳곳의 건축가, 엔지니어, 건설 노동자들이 자신의 직업적 능력을 기부했고, 어린 학생들에서 소규모 회사에 이르기까지 후원자들도 늘어났다. 아키텍처 포 휴머니티는 이를 바탕으로 변화를 '지어' 나가기 시작했다.

지난 10년 동안 아키텍처 포 휴머니티는 임시 주택에서 학교, 이동식 보건소까지 다양한 프로젝트들을 진행해 왔다. 하지만 우리는 인도주의가 지닌 함정에 대해 잘 알고 있다. 선의가 시혜의 제스처가 되는 순간, 인도주의는 어느새 오만의 표정을 지니기도 한다. 아키텍처 포 휴머니티는 '이곳의 우리가 저곳의 문제를 해결할 수 있다'고 생각하지 않는다. 지역의 문제를 해소하기 위한 최선의 해답은 언제나 그 지역에 있다. 캐머런 싱클레어는 말한다. "어디에선가 도와달라는 요청을

받는다고, 그저 그곳에 들어가 디자인 해결책만 제공하고 나오는 일은 절대 없습니다. 우리의 프로젝트는 디자이너와 지역 공동체의 상호협력이 없으면 불가능한 일입니다."

　이를테면 자연재해 현장에서 임시 보호소는 반드시 필요하지만, 그것이 최종 해결책일 수는 없다. 아키텍처 포 휴머니티는 보다 '지속적인' 솔루션을 고민한다. 해결책은 임시 주택을 짓고 돌아서는 것 이상의 무엇이어야 했다. 실제로 코소보 프로젝트에서 최종 채택된 제안은, 임시 거주가 아니라 정착을 목표로 삼았다. 주민들이 스스로 다시 삶터를 재건하기까지, 약 5년에서 10년 정도를 머무를 임시주택을 마련하고, 더 나아가 향후 재건 과정에 필요한 수단과 공간, 기술적 노하우를 제공하는 것이, 코소보 프로젝트의 핵심이었다.

디자인은 세상을 바꾸는 낙관론자들

아키텍처 포 휴머니티의 활동은 2000년대 중반 이후 여러 차례의 수상으로 더욱 널리 알려지기 시작했다. 2006년 캐머런 싱클레어는 TED 상을 받으며, 소원 한 가지를 성취할 기회를 얻었다. 그가 밝힌 소원이란 건축 자료들을 누구나 게재하고 열람할 수 있는 '오픈소스' 건축 사이트를 마련하는 것이었다. 오픈 아키텍처 네트워크Open Architecture Network는 이렇게 탄생했다. 아키텍처 포 휴머니티가 지역 공동체, 건축가, 후원자들의 오픈 네트워크라면, 오픈 아키텍처 네트워크는 아키텍처 포 휴머니티의 온라인 자료 창고라 할 수 있다. 성공 사례, 실패 사례. 그 모든 프로젝트의 경과와 결과가 이곳에 집결한다. 어디에선가 프로젝트를 시작할 사람들은 이전의 다른 사

〈시야템바Siyathemba 프로젝트〉에는 콰—줄루 나탈
지역 최초의 여학생 축구팀이 함께 참여했다. 스위 홍
응Swee Hong Ng이 축구팀 소녀들에게 자신의 설계안을
설명하고 있다. (photograph by Steve Kinsler)

남아공 콰—줄루 나탈에 세운 스위 홍 응의 시야템바
설계안 모델. 시야템바는 아키텍처 포 휴머니티의
대표적인 작업 가운데 하나인 청소년 스포츠 시설 &
HIV / AIDS 보건 센터로 남아공에서 가장 인기 있는
스포츠인 축구를 통해 소녀들에게 보건 교육과 의료
서비스를 제공하고 있다.

미국 미시시피의 ‹빌록시 주택 프로젝트
Biloxi Model Home Project›. 아키텍처 포 휴머니티는
허리케인 카트리나로 피해를 입은 이스트 빌록시 지역의
재건에 참여하였다.

쓰나미 챌린지 공모전 최우수상 수상작으로 선정된
‘안전 주택Safe(R) House’. 2005년 9월 스리랑카에
건설되었다.

(courtesy of Architecture for Humanity)

레들을 참고하고, 또 자신들의 진행 과정을 다른 누군가와 공유할 수 있다.

디자인으로 세상을 바꿀 수 있다고 믿는 사람들. 아키텍처 포 휴머니티의 지난 10년은 그러한 믿음이 몽상이 아님을 증명하는 시간이기도 했다. 아키텍처 포 휴머니티의 공동설립자, 캐머런 싱클레어의 명함에는 건축가라는 직함 대신 "영원한 낙관론자"라는 문구가 적혀 있다. 아키텍처 포 휴머니티는 더 많은 '낙관주의자'들의 참여를 호소한다. 당장 시급한 과제는 역시 아이티 재건이다.

지진이 야기한 피해 분석도 아직 마무리되지 않은 지금, 미디어의 관심은 어느새 시들해졌다. 그간의 경험들을 비추어 볼 때, 재건이 단기간에 완성되지 않는다는 사실을 아키텍처 포 휴머니티는 그 누구보다도 잘 알고 있다. 실제로 아이티 지진 사태 초기부터, 그들은 장기적인 재건 계획의 필요성을 이야기해왔다. 지역인력센터 마련, 재건축 및 방진건축 매뉴얼 배포, 건축기술 교육 등이 병행되어야 한다는 것이다. 이러한 방향 속에서 현재 다양한 프로젝트들이 이미 진행 중이다. 아키텍처 포 휴머니티는 더 많은 '낙관주의자'들의 참여를 호소한다.

"우리의 제안이 마음에 드신다면 도와주세요. 아니, 저희 계획을 훔쳐다 쓰셔도 괜찮습니다."

글: 이재희

첫 번째 찍은 날 2011년 4월 4일

지은이 김상규, 최경원, 강현주, 김진경, 박활성, 김형진, 이재희, 구정연

펴낸이 김수기
기획 김상규
편집 신헌창, 여임동
디자인 인진성
디자인 도움 최성민
제작 이명혜

펴낸곳 현실문화연구
등록번호 제300-1999-194호
등록일자 1999년 4월 23일
주소 서울시 종로구 교북동 12-8번지 2층
전화 02) 393-1125
팩스 02) 393-1128
전자우편 hyunsilbook@paran.com

값 13,500원
ISBN 978-89-6564-013-4 03600

저자 소개

김상규

대학과 대학원에서 디자인을 전공했고 몇몇 기업과 기관에서
디자이너와 큐레이터로 활동했다. 번역서와 저서로는 『사회를 위한
디자인』, 『디자인아트』, 『한국의 디자인』(공저) 등이 있으며, [AND
Fork]의 공동 큐레이터 겸 필자로 참여하기도 했다.

최경원

서울대학교 산업디자인학과와 동 대학원을 졸업했다.
공업디자이너이자 글과 그림으로 디자인에 관한 책을 펴내고
있는 작가다. 저서로는 『좋아 보이는 것들의 비밀, Good design』,
『붉은색의 베르사체, 회색의 알마니』, 『르코르뷔지에 vs 안도
타다오』 등이 있다.

강현주

서울대학교 산업미술과와 스웨덴 콘스트파(Konstfack)을
졸업하고, 현재 인하대학교 문화경영전공 교수로 있다. 저서로
『디자인사 연구』, 공저서로 『열두 줄의 20세기 디자인사』, 『한국의
디자인: 산업, 문화, 역사』, 『한국의 디자인 02: 시각문화와 내밀한
연대기』 등이 있다.

김진경

국민대학교 테크노디자인전문대학원에서 디자인학 전공으로
박사학위를 받았다. 서울시립대와 인하대 등에서 디자인 이론을
가르치면서 중학교에서 방과 후 디자인 수업을 기획, 진행하는 등
교양교육 혹은 일반교육으로서의 디자인 교육에 관심을 두고 있다.
저서로 『한국의 디자인 02: 시각문화의 내밀한 연대기』(공저)가
있다.

박활성
서울대학교 고고미술사학과를 졸업했다. 현재 디자인 스튜디오
워크룸 공동대표이자 격월간 디자인 잡지 «디플러스»의 편집장을
맡고 있다.

김형진
서울대학교 고고미술사학과와 동 대학원에서 미술사를 전공했다.
번역한 책으로 『영혼을 잃지 않는 디자이너 되기』(공역)가 있고,
격월간 디자인잡지 «디플러스»에 디자인 비평을 연재하고 있다.
현재 디자인 스튜디오 워크룸의 공동대표다.

이재희
한국예술종합학교 영상이론과를 졸업했다. 디자인 뉴스 전문 매체
«디자인플러스(Designflux)»에서 편집자로 일하고 있다.

구정연
한국외국어대학교 불어과 졸업, 한국예술종합학교 예술전문사과정
미술이론과에 재학 중이다. 제로원디자인센터에서 큐레이터로
일했고, 현재 소규모 출판사 '미디어버스'와 '더 북 소사이어티(The
Book Society)' 공간을 운영하고 있다.